人工智能
与影视制作

张勇 ◎ 主编

内 容 提 要

AI 技术在影视制作领域的应用日益广泛，本书结合影视创作与制作流程，介绍 AI 在选题策划、剧本创作、影视表演、影视拍摄、影像生成、剪辑制作、声音制作、后期调色、传播宣发等环节的应用，通过典型案例，详细介绍相关软件的使用技法，是 AI+ 时代影视制作技法的重要学习用书。本书案例丰富，涵盖影视创作的多个环节，适合影视爱好者、影视从业者及相关专业学生阅读参考。

图书在版编目（CIP）数据

人工智能与影视制作 / 张勇主编. — 北京：北京大学出版社，2025.5. — ISBN 978-7-301-36067-5

Ⅰ. J91-39；J99-39

中国国家版本馆 CIP 数据核字第 2025KS9504 号

书　　　名	人工智能与影视制作 RENGONG ZHINENG YU YINGSHI ZHIZUO	
著作责任者	张　勇　主编	
责 任 编 辑	杨　爽	
标 准 书 号	ISBN 978-7-301-36067-5	
出 版 发 行	北京大学出版社	
地　　　址	北京市海淀区成府路 205 号　100871	
网　　　址	http://www.pup.cn　新浪微博：@北京大学出版社	
电 子 邮 箱	编辑部 pup7@pup.cn　总编室 zpup@pup.cn	
电　　　话	邮购部 010-62752015　发行部 010-62750672　编辑部 010-62570390	
印 刷 者	北京宏伟双华印刷有限公司	
经 销 者	新华书店 787 毫米 ×1092 毫米　16 开本　12.75 印张　226 千字 2025 年 5 月第 1 版　2025 年 5 月第 1 次印刷	
印　　　数	1-4000 册	
定　　　价	89.00 元	

未经许可，不得以任何方式复制或抄袭本书之部分或全部内容。
版权所有，侵权必究
举报电话：010-62752024　电子邮箱：fd@pup.cn
图书如有印装质量问题，请与出版部联系，电话：010-62756370

PREFACE 前言

人工智能（以下简称"AI"）技术正在以前所未有的速度改变着影视制作的各个环节，从剧本创作到后期制作，再到观影体验的提升，AI的应用无处不在。

自2024年OpenAI发布视频生成模型Sora，输入文本即可生成时长为一分钟的高清视频以来，来编者所在单位洽谈合作的团队，讨论的话题基本离不开AI。而近期高校的各种教学改革，更让我们深刻地感受到AI技术的发展对老师和学生的冲击。甚至当编者于2024年7月远赴非洲坦桑尼亚拍摄纪录片时，编者的老朋友——桑给巴尔国际电影节创始人马丁导演，也问编者如何看待AI对影视教育的影响。

这些迹象无一不在表明，视听时代的全球性变革正悄然来袭。

回国路上，编者开始思考：AI对我们专业，甚至对整个影视行业来说，到底意味着什么？我们该如何使用它？它又将如何影响影视行业的未来？

《流浪地球2》的导演郭帆在接受《当代电影》杂志采访时提到，他为学习AI技术而参观了国内外多所高校的高新技术实验室。在浙江大学，他看到了与自己在影片中虚构的机器——550C量子智能计算机类似的计算机应用场景。编者在浙江大学一直从事影视创作实践课程教学工作，核心工作是通过一学期的课程，带领学生从无到有地完成一部短片的拍摄和制作。但是，课程进行到后半段，经常感觉时间不够用，学生能用于创作的时间和预算都有限，导致他们总是在截止日前熬夜赶制。作为任课老师，编者也常常在想，如何提高从选题到拍摄成片的各个环节的效率并降低成本？如今AI技术普及，终于让编者的思考有了实现的方法，这便是编者下定决心编写这本书的初衷。

党的二十大报告强调"推动战略性新兴产业融合集群发展，构建新一代信息技术、人工智能、生物技术、新能源、新材料、高端装备、绿色环保等一批新的增长引擎"。本书力求成为一部既反映新时代我国AI与影视制作交叉结合的新模式、新进展，又体现其发展方向的新教材。在编写时，我们结合影视创作的流程，系统地阐述了AI对传统影视生产流程和创作方式的具体影响，介绍在影视制作不同环节所使用的核心AI技术和软件，如DeepSeek等，让新手也能在几个月的时间内创作出一部短片，做一本"能用""会用"更"好用"的创新教材。

本书第一章介绍AI对影视行业的影响，包括AI全周期赋能影视制作、人机协同触发灵感、降低成本、提升效率等；指出AI生成内容的问题和需要完善的重点，包括叙事缺乏连贯性，艺术性有待提高，有潜在的法律风险等。

第二章讨论AI在影视策划中的应用，如利用AI进行选题策划，辅助进行市场调研，为项目评估、风险控制、资源调度、成本管控提供便利。

第三章讨论AI在剧本创作中的应用。剧本是影视作品的灵魂，传统的剧本创作依赖编剧的灵感和经验，而AI的引入为剧本创作带来了新的可能。AI可以根据用户输入的情节、角色和主题生成剧本，还可以通过分析剧本的结构评估其吸引力，预测市场反馈，为编剧提供修改建议。

第四章讨论如何利用AI辅助进行角色选择和表演。传统的选角过程通常需要大量的面试和试镜，而AI可以通过面部识别和情感分析技术快速筛选出适合的演员，提高选角的精准度和效率。此外，近年来AI生成的虚拟演员逐渐在影视作品中崭露头角，第四章也将讨论虚拟演员在影视制作中的应用。

第五章讨论AI在影视摄影中的应用。通过计算机视觉技术，AI能够实时分析拍摄画面，自动调整镜头角度、焦距和曝光等参数，确保拍摄效果更好。同时，通过虚拟现实（VR）和增强现实（AR）技术，AI可以帮助摄影师在数字环境中进行拍摄效果预览和画面优化，使拍摄过程更加智能。

第六章阐述AI在影像生成方面的应用，包括利用文字生成视频、通过图像生成视频等。在特效制作过程中，AI可以创作出逼真的特效图像，使影片的视觉效果更加震撼。

第七章讨论AI技术在影视后期制作方面的应用。AI剪辑技术可以自动识别视频中较好的

镜头和重要片段，并进行智能剪辑与调色，提高剪辑效率。

声音决定了影视作品的品质上限，第八章讲解如何用 AI 进行影视音乐制作，如电影 BGM 的创作，从而丰富影片的声音效果。同时，各类 AI 配音工具的使用有效解决了传统配音效率低、成本高的问题，这类工具目前已在纪录片、短剧等影视作品中得到应用。

第九章从传播的角度介绍 AI 对影视宣发的影响，如自动生成电影预告片和海报、宣传文案及新闻稿；对电影市场进行预测，细分影片受众，提升用户体验；还能为影视作品提供智能版权保护，这无疑是创作者的福音。

当下，发轫于杭州的 DeepSeek 如火如荼，在这个日新月异的时代，AI 或许是影视行业实现创新升级的重要力量。

为了使读者更好地学习 AI 辅助影视制作的相关知识，本书在编写过程中遵循以下思路。

一、产教融合，有完善的实践体系。 本书邀请校企合作的资深业界专家参与编写，各章节均采用重要的行业案例辅助讲解，以运用 AI 自主制作一部影视作品为主线，循序渐进地展示影视创作全流程，不跳过任何步骤，以提升不同层次读者的创作能力。

二、学科交叉，有开阔的知识视野。 本书坚持科教融合，以国家社会科学基金项目《人工智能时代的传播伦理与治理框架研究》（项目编号：20BXW103）为基础，致力于实现 AI 与影视的双向赋能，打破计算机科学与影视艺术之间的壁垒。

三、国际融合，有鲜明的时代特色。 本书紧跟时代步伐，系统梳理了数智时代影视制作的知识结构和行业实践经验；结合编者从事外国影视研究和创作的经验，整合了多个"一带一路"国家影视制作的前沿理论和实践案例，以此为特色，建构 AI 影视制作全球化、全链路知识体系。

本书是国内影视行业第一本 AI 教材，编写过程中汇聚了清华大学、浙江大学、上海大学、北京电影学院、浙江传媒学院、杭州师范大学等多所院校的专业力量。在此，特别感谢这些作者的辛勤劳作，没有他们的付出，就没有本书的诞生。

本书具体分工如下：第一章由赵瑜、张亦弛编写，第二章由梁冰青编写，第三章由周强、尹凌琳编写，第四章由刘宏伟、程逸菲编写，第五章由王继锐、杨文火编写，第六章由郝强、于佳辰编写，第七章由陶学恺、沈可编写，第八章由姜佳笛、张琪琪编写，第九章由谢欢编写。

本书在编写过程中参考了相关的教材、论文、部分网站中的内容及浙江大学未来影像实验室的工作成果，在此对相关作者表示衷心的感谢。AI影视作为新兴产业，发展迅猛，知识更新和迭代也较快，很多相关知识点在理论和实践维度都还需进一步沉淀。因此，编者由衷希望广大读者能拨冗提出宝贵意见，相关修改建议可直接反馈至编者的电子邮箱（drzhangyong@zju.edu.cn），以便日后完善本书。

需要进一步指出的是，目前AI在国内影视行业的应用仍处于起步阶段，相信随着技术的进步，日后可能会在影视创作中扮演越来越重要的角色，不过人类导演的独特视角、情感创意仍然是影视创作中不可或缺的一部分。希望本书能够为读者朋友进行影视创作提供有力的帮助，让AI技术赋能影视创作，而非代替我们进行思考，这是我们希望和读者共同秉持的立场。

<div style="text-align:right">

编者

2025年于杭州

</div>

CONTENTS 目录

前言

第一章 AI 影视制作概述 001

导入案例 "汉语电影内容 AI 辅助创作平台"发布

第一节 生成式 AI 及其在影视制作中的应用 / 003

一、生成式 AI 的兴起 003
二、自然语言处理技术的飞跃与应用 004
三、图像生成技术的突破与应用 005

第二节 生成式 AI 对影视制作的影响 / 007

一、全周期赋能影视制作 007
二、人机协同触发灵感 008
三、降低成本并缩短制作周期 008

第三节 AI 生成内容的问题和完善重点 / 008

一、叙事缺乏连贯性 009
二、艺术性和生命力有待提高 010
三、有潜在的法律风险 010

第二章 AI 与影视策划 013

导入案例 民族剧《我的阿勒泰》的 AI 赋能

第一节 AI 参与影视选题策划 / 015

一、选题类型的确定 015
二、故事创意的生成 016

第二节 AI 辅助影视前期调研 / 017

一、市场趋势与受众定位 018
二、适应性分析与策略优化 019
三、调研模拟与场景考察 020

第三节 AI 支持影视决策 / 021

一、项目评估与风险控制 022
二、资源调度与成本管控 023
三、跨媒介叙事策略 024

创新实践 用 AI 辅助确定影视作品选题 026

第三章 AI 与剧本创作 028

导入案例 电影《流浪地球 2》的剧本创作

第一节　剧本生成与创作 / 031

一、AI 剧本创作技术的发展演变　031

二、AI 辅助进行剧本写作　033

三、不同领域的 AI 剧本辅助创作　035

第二节　剧本修改与创作优化 / 036

一、智能化剧本评估系统　036

二、剧本内容优化　038

三、剧本创作模式转型　039

第三节　AI 创作的局限 / 040

一、创作产出的局限性　041

二、法规伦理与版权问题　042

三、AI 剧本创作发展展望　043

创新实践　借助 AI 工具进行剧本创作　044

第四章　AI 与影视表演　047

导入案例　热播剧《长安十二时辰》的"鱼脑"与雷佳音

第一节　AI 参与影视选角 / 050

一、角色匹配与演员推荐　050

二、角色试镜与评估　051

三、数据驱动与选角决策　052

第二节　虚拟演员在影视制作中的应用 / 054

一、发展历程与代表案例　054

二、开发工具与生成过程　056

三、市场前景与伦理争议　058

创新实践　用 Synthesia 生成虚拟演员　059

第五章　AI 与影视摄影　065

导入案例　美国电影《坎大哈陷落》用沙特外景模拟阿富汗

第一节　AI 在拍摄环节的应用 / 068

一、镜头设计与拍摄指导　068

二、自动化摄影设备的使用　071

三、实时监控与质量控制　073

四、动作捕捉　074

五、灯光设计与控制　075

第二节　AI 在虚拟拍摄中的综合应用 / 076

一、虚拟摄影棚　076

二、实时渲染技术　077

创新实践　尝试在虚拟拍摄中进行动作捕捉　079

第六章　AI 与影像生成　081

导入案例　《赞比亚奥德赛》的影像生成

第一节　文本生成视频：开启创意之门 / 083

一、现实案例的启示　083

二、文本生成视频的流程　084

三、文字生成视频案例实操　087

四、其他常用的文字生成视频工具　089

五、AI 生成视频的利弊权衡　091

第二节　图像生成视频：视觉叙事的新篇章 / 092

一、绘图软件与图像拓展　　　　　　　093

二、模板类 AI 视频生成　　　　　　　093

三、特定图像生成视频　　　　　　　　094

四、常见的图片生成视频工具　　　　　095

五、人工创作视频与 AI 图生视频的优劣对比　097

第三节　自动化特效生成：电影魔法的新纪元 / 097

一、用 Runway 生成植物生长特效　　098

二、用 Dispersion Effect 生成粒子特效　099

三、其他常用的特效制作工具　　　　　100

四、运用 AI 生成视频特效的注意事项　101

创新实践　用 AI 生成一部短片　　　102

第七章　AI 与后期制作　　　　104

导入案例　索贝 AI 剪辑平台助力冬奥会赛事剪辑

第一节　AI 辅助下的数字影像剪辑流程 / 107

一、剪辑元素的处理　　　　　　　　　107

二、剪辑内容的搭建　　　　　　　　　113

三、自动剪辑工具的局限　　　　　　　117

第二节　AI 引导的自动剪辑类型 / 119

一、视频摘要剪辑　　　　　　　　　　119

二、多片段脚本剪辑　　　　　　　　　120

三、语言剪辑　　　　　　　　　　　　120

四、音乐剪辑　　　　　　　　　　　　121

第三节　调色 / 122

一、图像生成技术辅助色彩风格确立　　123

二、AI 色貌迁移方式下的色彩风格移植　124

三、AI 视阈下对未来调色路径的探究　　126

创新实践　使用达芬奇的神奇遮罩等 AI 工具调色　　127

第八章　AI 与声音制作　　　　131

导入案例　阿联酋电影《事不过三》的语言译配

第一节　电影音乐的创作与匹配 / 134

一、AI 创作电影音乐的发展历程　　　　134

二、电影音乐的分析与匹配　　　　　　136

三、受众反馈与情绪推演　　　　　　　137

第二节　声音和音效的创作与处理 / 138

一、AI 在拟音中的应用　　　　　　　　138

二、声音的模仿与生成　　　　　　　　139

三、噪声消除与声音修复　　　　　　　139

四、声音生成与质量提升　　　　　　　140

第三节　AI 配音 / 141

一、AI 配音的起源与发展　　　　　　　141

二、AI 配音的应用场景　　　　　　　　144

三、AI 配音工具介绍　　　　　　　　　148

创新实践　用魔音工坊为作品进行英语配音　151

第九章　AI 与影视宣发　155

导入案例　票房黑马《热辣滚烫》宣发新玩法

第一节　宣发物料制作 / 158

一、电影预告片生成　158
二、电影海报生成　161
三、宣传文案及新闻稿生成　170
四、物料综合生成　172

第二节　辅助市场推广 / 173

一、预测市场效果　173
二、细分影视受众　177
三、提升用户体验　178

第三节　智能版权保护 / 181

一、电影版权智能保护的主要工具　181
二、电影版权智能保护的关键技术　182
三、影视版权智能保护的实现路径　183
四、影视版权智能检测的局限　184

创新实践　用 Kimi 为作品生成宣发物料　185

Chapter 01

第一章
AI 影视制作概述

学习目标

1. 了解生成式 AI。
2. 了解生成式 AI 对影视行业的影响。
3. 理解生成式 AI 的局限和发展趋势。

导入案例

"汉语电影内容 AI 辅助创作平台"发布

2024 年 9 月 21 日，在第十一届丝绸之路国际电影节上，西影集团发布了"汉语电影内容 AI 辅助创作平台"。

"汉语电影内容 AI 辅助创作平台"以中国电影内容创作者和管理者为服务对象，集剧本创作评估修改、分镜头脚本生成、电影成片分析、电影制片管理等功能于一体，覆盖电影创作生产的全过程，是国内首个针对虚构叙事长文本、具备专家级认知的多 AI Agent（人工智能体）辅助创作系统。

截至 2024 年，该平台第一阶段剧本评估、修改、生成系统的企业版已经开发完成。其中的"剧本多维评估子系统"能在 2 分钟内对 5 万字的剧本进行理解和评估，并生成 1.3 万字以上的评价报告，其高效率、系统性和准确性得到了参与实测的编剧、导演、制片人和业内专家的高度认可；"剧本打磨修改子系统"具备 AI 改写、AI 续写、评估修改等 20 多项创新功能；"剧本初稿生成子系统"能够帮助创作者从灵感起步，经过故事策划、情节设置、内容生成这三大阶段、数十个步骤，逐步填入想法和思路，并快速生成类型片剧本初稿。

这个 AI 辅助创作平台及其所依托的"影谱"汉语电影专属大语言模型的迭代优化和强化学习，还需要不断进行多维度、系统性的测试和纠偏，以提高输出结果的质量。

未来，西影集团将持续开发电影分镜头脚本生成系统、电影成片拉片剪辑系统、电影摄制现场管理系统、电影动画样片生成系统等一系列子系统，训练汉语电影多模态大模型，打造更多赋能中国电影行业的 AI 工具，积极为国家文化艺术领域的 AI 基础设施建设贡献力量。

第一节　生成式 AI 及其在影视制作中的应用

2022 年 12 月，《科学》杂志将生成式 AI 与詹姆斯·韦布太空望远镜、巨型细菌、多年生水稻等成果并举，一同评选为年度科学突破。虽然 AI 多次进入相关榜单，但在被称为生成式 AI 元年的 2022 年，《科学》杂志更加关注它在艺术领域的应用。

生成式 AI 目前最知名的产品是 ChatGPT 和 DeepSeek，它们强大的自然语言理解能力让人机交互效果获得了令世人瞩目的提升。ChatGPT 的故事大纲和情节生成能力，在其面世之初就引起了关注。2022 年 12 月，由 ChatGPT "自编自导"的短片《安全地带》（*The Safe Zone*）问世，并在 2023 年 2 月上映。该短片讲述了在一个已经被 AI 掌控的世界中，三个人类手足争夺一家人中唯一一个进入政府"安全地带"以求得生存的故事。短片带有明显的反乌托邦色彩，生成式 AI 日益显现的"创作"能力，也让人类忧思未来艺术的"安全地带"何在。

影视创作的核心力量经历了从专业生成内容（PGC）向用户生成内容（UGC）的转型，目前正展现出向 AI 生成内容（AIGC）进一步迈进的趋势。[1] 计算机图形处理、数字虚拟拍摄及 CG 特效制作等诸多领域，早已融入了 AI 自动生成的元素。当下，自动文本生成、自动图像和影像生成技术纷纷进入影视行业，影视制作的各个环节都已经嵌入了 AI 技术，研究者也在持续进行新技术的研发。

 一　生成式 AI 的兴起

生成式 AI 技术可以追溯至 20 世纪 50 年代，这一时期是现代计算机科学和 AI 技术的起步阶段，科学家们开始探讨如何让机器模拟人类智能。

1956 年，在著名的达特茅斯会议上，"AI"这一术语被首次提出，标志着 AI 研究正式起航。这次会议汇聚了约翰·麦卡锡等杰出的 AI 科学家，奠定了未来数十年这一领域

1　苏涛，王晨旭. 协同·创新·融合：AIGC 驱动下的影视产业智能化变革［J］. 电影评介，2024，736（14）：8-14.

发展的理论基础，明确了研究方向。尽管当时的硬件和计算资源有限，但许多早期的概念和实验为如今 AI 技术的成熟提供了宝贵的经验。

1966 年，世界上第一个简易的聊天机器人（Eliza）问世，这标志着人机对话系统的早期探索取得了重要突破。Eliza 由美国计算机科学家 Joseph Weizenbaum 开发，可以通过研究人员给定的规则生成相对简单的对话。通过 Eliza，人们看到了计算机与人类语言交互的潜力，激发了科学家们对自然语言处理（Natural Language Processing，NLP）和对话系统更多的兴趣，为之后智能对话系统的研发提供了重要的实验基础。

20 世纪八九十年代，随着计算机科学的迅速发展，自然语言处理技术也逐步成熟。在这一阶段，隐马尔可夫模型（Hidden Markov Model，HMM）等基于概率和统计的模型在语言识别中发挥了关键作用，推动了自然语言处理技术的发展。这一时期，研究者们致力于让机器更进一步地学习和理解自然语言，试图通过引入更多数据和更加复杂的统计模型来提高语言处理的精度和生成能力，这为后续生成式 AI 的发展提供了扎实的理论基础。

自然语言处理技术的飞跃与应用

21 世纪初期，随着机器学习技术的普及，AI 研究迎来了新的高潮。

机器学习的引入使得计算机能够通过大量数据自主学习，逐渐掌握人类的学习行为和认知方式。这大大提高了计算机的任务处理效率和灵活性，为其生成更复杂、更接近人类思维的内容奠定了基础。

起初，在自然语言处理领域，研究者们采用了一种经典方式——使用 N-Gram 语言模型使计算机先掌握词汇的分布规律，再据此探寻较佳的词汇排列方式，以生成符合语法和语义的文本。然而，这种方式虽然能在一定程度上生成连贯的短文本，但难以在复杂的语言场景中使用。

之后深度神经网络技术飞速发展，智能文本生成进入了全新的阶段。其中，循环神经网络（Recurrent Neural Networks，RNN）的出现是一个重要的里程碑，极大程度上解决了 N-Gram 语言模型在处理长语句时能力不足的问题。

自然语言处理技术的飞速发展，尤其是深度神经网络在文本生成领域的应用，为影视

行业的创作者提供了全新的工具和方法。借助先进的语言模型，创作者们开始尝试将 AI 应用于剧本创作和内容生成，探索人机协作的可能性。

2016 年，导演 Oscar Sharp 和艺术家 Ross Goodwin 运用 AI"本杰明"创作了短片《阳春》（*Sunspring*）的剧本。"本杰明"是一个神经网络模型，该短片是"本杰明"根据标题、对话、道具与动作等"提示"，深度学习了大量的科幻剧本之后自动创作的。与此同时，"本杰明"还生成了一首歌的歌词，最后该歌曲成为影片的配曲。从影视叙事和美学特质角度分析，剧本中大部分台词缺乏逻辑和连贯性，让人觉得不知所云。例如，影片的结尾是女主角的独白特写长镜头，她喃喃地说着："我的意思是，他是虚弱的。我以为我可以改变我的想法。他疯狂地要把它拿出来。这是很久之前了。他有些迟了。我将要成为一个时刻。我就是想要告诉你我比他好很多……"该短片不仅台词含糊，故事结构也较为混乱，这一方面是"本杰明"的训练数据不足以致深度学习效果不佳所导致的，另一方面也反映出当时的 AI 仍不能胜任长文本的写作。

2017 年，《阳春》的原班人马又用 AI "本杰明"编剧了第二部短片《这不是游戏》（*It's No Game*）。乍看之下，这次"本杰明"的创作令人惊喜：不但故事结构、具体情节有了明显的进步，而且长段落台词前后连贯甚至富含深意。但实际上，"本杰明"只是该片的第一编剧而非唯一编剧，导演 Oscar Sharp 也参与了剧本的创作，这是一次"人机互补"的创作。由于创作者没有公布具体的人机创作比例，因此 AI 生成剧本是否有了实质性的进步仍不得而知，但需要导演参与创作，使人推测 AI 生成的原作并不令人满意。

随后又有创作者利用 AI 编写了短片《目击者》、戏剧《人工智能：当一个机器人写剧本》及前文提到的电影短片《安全地带》。这些新作通过人机合作进一步展现了 AI 在剧本创作上的潜力，尽管其创作仍存在人工干预，且质量与常规影片存在差距。

如今，让 AI 独立完成一个兼具艺术性与商业性的影视剧本仍有难度，但是部分影视公司已经在用 AI 技术辅助创作。通过 AI，制片人可以了解观众的审美偏好与观影需求，从而创作出更受观众欢迎的作品。

三 图像生成技术的突破与应用

在自然语言处理领域取得突破性成就的同时，计算机视觉领域也取得了重要的进

展。Ian J. Goodfellow 等研究人员在 2014 年提出了生成对抗网络（Generative Adversarial Networks，GAN）。通过生成器和判别器的对抗训练机制，GAN 展现出了在生成高分辨率图像方面的出色能力，从众多基于深度学习的模型中脱颖而出，成为学术界和工业界关注的焦点。

除了 GAN，去噪扩散模型（Denoising Diffusion Models）也是计算机视觉领域炙手可热的研究课题，在生成高分辨率图像方面展现出了出人意料的潜力。

计算机视觉技术的突破，为影视行业图像和影像的自动生成提供了强大的技术支持。在图像自动生成领域，最令人瞩目的产品之一莫过于 OpenAI 推出的 Dall·E3，它可以基于输入的自然语言文本生成图片，甚至能够通过语义探索不同的艺术风格。

在影像自动生成领域，Netflix（美国奈飞公司，也称"网飞"）运用 AI 将喜剧作家 Keaton Patti 模仿机器人的语气创作的剧本转化为动画，形成了系列短片，在 Youtube 的"网飞是个笑话（Netflix is a Joke）"频道播出。

网飞已经从多个维度尝试用文本生成动画。2021 年的《谜题先生希望你少活一点》（*Mr. Puzzles Wants You to Be Less Alive*）不但叙事流畅，保持了情节、人物、场景的连贯性，且画面的镜头语言达到了一定水准。2023 年，网飞又与日本 AI 软件公司合作，制作了动画短片《犬与少年》（*The Dog and The Boy*），该片使用了 AI 生成的背景。

如果说网飞主要聚焦动画生成，那么 2022 年谷歌文本生成影像模型 Phenaki 则在真实影像的自动生成上有了突破。Phenaki 能够根据要求，智能生成一定长度的不同景别和镜头运动模式的影像，且能处理一定程度的变形，如将泰迪熊流畅地转变为大熊猫。

2024 年 3 月 6 日，电影 *Our T2 Remake* 在洛杉矶举行了首映礼。这部 AI 生成的电影由 50 位 AIGC 创作者共同完成，达到了标准商业电影的时长，这是生成式 AI 在影视制作中的一次突破性尝试。

随着影视后期对场景要求的不断提高，普通的建模工具已经无法满足需求，AI 工具简化了自动生成场景的过程，影视从业者也可从中获益。智能生成设计工具不但可以应用在动画片中，在需要特效的真人电影的创作过程中也可以提供多个场景解决方案。通过 AIGC 进行场景生成和特效制作的影片也在不断获得各种奖项。

第二节 生成式 AI 对影视制作的影响

美国国会研究服务部于 2021 年发布的《AI：背景、选择性问题和政策考量》(*Artificial Intelligence: Background, Selected Issues, and Policy Considerations*)中提出，自 2015 年起，全球范围内投入 AI 的私人和公共基金一直在持续增长。对 AI 企业的投资从 2015 年的 128 亿美元增长到了 2020 年的 678 亿美元。可以预测，随着全球在 AI 领域的投入不断增加，将涌现更多、更完善的影视内容自动生成产品，它们对影视行业的影响将贯穿影视制作过程的始终。

 一、全周期赋能影视制作

在影视制作前期，AI 可以协助人类创作者进行剧本创作、概念图描绘及分镜创作。即使目前自动生成的剧本仍然处于初级阶段，存在着诸如情节不连贯、故事不合理、台词逻辑性差等问题，但是随着持续进行的技术迭代，AI 生成作品的质量会越来越接近人类的创作。

例如，缺乏叙事连贯性是文本自动生成领域的老问题，近年来就出现了诸多新模型致力于解决这一问题。2019 年研究者推出了"奖励—塑造"技术来引导模型朝着一个已知目标行进，最终的测试结果显示，这种技术可以生成一个完成度较高的故事情节。同年，另一批研究者探索了"计划与写作（Plan and Write）"的方式，测试结果显示，静态计划模式（把整个故事线都列出来后再生成故事）比动态模式（输入故事线的一个关键词，紧接着让 AI 根据这个关键词生成故事中的一句话）效果更好，生成的故事更加连贯且多样化，这为之后的研究者提供了思路指引，有助于新的自动编剧软件生成更符合人类阅读习惯的剧本。

在影视拍摄和制作后期，从摄影、导演、表演，到剪辑、声音和配乐，AI 的潜力都不容小觑，影视制作的各个环节都有了智能化生产系统介入的空间甚至应用尝试。

二　人机协同触发灵感

虽然艺术创作更多地被看作人类独特的精神活动，但当下的技术发展让人机协同突破艺术探索的边界成为可能。DALL·E等工具可以直接为制片人和导演提供概念图，降低雇佣场景设计师、概念设计师和分镜设计师等的成本，例如，英伟达开发的GauGAN智能工具在科幻电影的原画创作中发挥着重要作用。

AI系统同样被运用于影视动画和分镜图创作。2021年韩国研究者开发了ASAP系统，该系统可以自动生成分镜和动画预览。用户可以先使用专业剧本写作软件Final Draft写出剧本，随后使用ASAP系统对其进行分解，拆解出动作、角色和对话，使该系统快速生成虚拟人，模拟出剧本中的行为和对话场景。用户可以观看自动生成的动画，截取相应场景制作分镜。

人机协同让人类从耗时耗力的工作中极大地解放出来，更重要的是，人类的创作与自动化生成内容相互碰撞，可以进一步激发灵感。随着智能系统的日益完善，它们也将成为人类创意的重要助手。

三　降低成本并缩短制作周期

如今的AI不但生成的文本质量有了显著的提升，而且工作效率远超人类平均水平。例如，IBM公司打造的超级电脑"沃森"，从开始观看电影《摩根》到辅助人类剪辑师完成预告片剪辑只用了24小时，而人类剪辑师单独制作一个电影预告片需要10~30天。有AI辅助，可以大大降低时间成本和人力成本，缩短影视制作周期。

第三节　AI生成内容的问题和完善重点

显然AI在影视行业各环节显示出了巨大的能动性，但目前预判AI将替代人类创作

者仍然为时过早。目前 AI 还存在不擅长处理长篇幅作品、生成的作品缺乏生命力等问题，并且引发了关于版权归属的激烈讨论。这些既是生成式 AI 的缺点，也是技术研发和社会制度完善的重点。

叙事缺乏连贯性

如前文所述，诸多 AI 生成的故事均缺乏连贯性，尽管技术在不断进步，但这一问题至今尚未得到根本性解决，这极大地限制了 AI 在故事创作领域的进一步应用。

由于 AI 会输出不合故事逻辑的情节或自相矛盾的陈述，因此很多作品均采用人机共创的形式，如前文所述的《这不是游戏》《人工智能：当一个机器人写剧本》及恐怖悬疑片《摩根》的预告片，均是 AI 和人类合作共创的成果。

AI 创作方面的人机共创还体现在演员对剧本的诠释上。当《阳春》被拍成影片，在诠释最后一段不知所云的独白时，女演员的眼中逐渐噙满泪水。然而，剧本原文并没有对角色情感方面的描述，这里的表演其实是缺乏足够的剧本支撑的，完全是人类主动适应 AI 的结果。如果现在完全采用 AI 创作的剧本，而不施加人工干预，那么对于演员的表演将会造成巨大的挑战。在 AI 无法真正习得（也许永远无法习得）人类情感之时，人机共互是创作艺术作品的前提。

此外，观众会对 AI 生成的内容过度解读，虽然这也是某种意义上的"人机共创"，但这种过度解读可能会引起人类的不适。例如，戏剧《人工智能：当一个机器人写剧本》中有一个场景：人类角色让机器人给他讲笑话，机器人说："当你死了，你的孩子死了，你的孙子也死了，我还会活着。"乍听之下这似乎是 AI 对人类的讽刺，让人隐隐恐慌，但这也许仅是人类对此的过度解读，并非 AI 的本意。

综上，AI 在影视制作中的应用受限于自然语言处理技术局限和对人类情感的习得难度，仅能作为人类的助手而非替代者。就像 GPT-3 为英国《卫报》撰写的评论《一个机器人写了这篇文章，你害怕了吗，人类？》(*A robot wrote this entire article. Are you scared yet, human?*) 中所言："我知道人类不信任而且害怕我，但我只做人类设定我去做的事。我只是一组代码的管理者。"

 ## 二　艺术性和生命力有待提高

目前 AI 生成的内容虽然偶尔也有惊喜，但其并不具备创新能力，生成的故事老套落俗，缺乏艺术性和生命力。

艺术性体现在对观众的情感触动上，这对 AI 创作而言是更大的挑战。在追求独异性的晚现代，创作需要追求阐释、叙事、审美、乐趣或者伦理的价值[1]，正是这些维度体现着人类的智慧和灵性，也正是这些维度的创新可以真正打动观众。未来 AI 是否有可能达到这样的高度，艺术作品的"灵韵"是否会和本雅明在《机械复制时代的艺术作品》中认为的那样，在机械生产的过程中凋谢，这不仅仅是留给技术的问题，更是留给艺术的根本性议题。

 ## 三　有潜在的法律风险

机器常给人以中立、客观的印象，但无监督学习模式可能会让 AI 在性别、职业等多个领域嵌入偏见。此外，在版权方面，也存在着模糊地带。

根据中国保护知识产权网的信息，北京互联网法院于 2019 年判定软件智能生成的"作品"不受《中华人民共和国著作权法》（以下简称《著作权法》）保护，但因其仍需开发者和使用者投入精力，所以北京百度网讯科技有限公司未经北京菲林律师事务所许可使用其享有权益的某些内容，仍然构成侵权。而在 2020 年，深圳市南山区人民法院判决一家名为网贷之家的公司使用腾讯 Dreamwriter 自动撰写的文章也构成侵权，须进行赔偿，但认为 AI 生成内容符合《著作权法》对文字作品的保护条件。这两个针对 AI 版权做出的不同判决，预示着 AI 生成内容存在复杂的法律风险与争议。

前文中提及，不论是 ChatGPT 还是其他软件生成的文字和影像作品，因为尚未涉及商业用途，所以其版权归属并不明确。未来，如果有一部由 AI 自编自导的长片要在院线上映，就会涉及复杂的法律问题：其利润究竟应该归属软件开发者，还是应该归属人类创作团队，抑或是应该归属原始训练数据的所有者？

1　安德雷亚斯·莱克维茨. 独异性社会：现代的结构转型［M］. 巩婕，译. 北京：社会科学文献出版社，2019：137.

美国编剧工会在与影视制片人联盟商议新合同的过程中提议，未来可以允许人类编剧使用 ChatGPT 编写剧本，只要人类不与 ChatGPT 共享署名和稿酬分成。并且，对于一个交由人类编剧修改或改写的 AI 生成的剧本，其第一作者仍应为人类编剧。工会甚至提议，AI 不应当被认为是传统意义上的改编源材料。

工会站在编剧的角度为其争取权益，将 AI 视为"低人一等"的创作者情有可原。如果这样的提议被付诸实践，那么确实可以避免编剧陷入与软件公司的版权纷争。工会认为，像 ChatGPT 这样的 AI 生成的内容，只能算作类似维基百科的调研材料。ChatGPT 本身无法分辨其训练数据是受版权保护的内容还是公域内容，因此，工会认为它生成的内容是无法受版权法保护的，AI 也无权署名。与工会的"开放态度"相反的是，著名科幻杂志《克拉克世界》（Clarkesworld）在大量 AI 生成的作品涌入投稿箱后，已经关闭了故事提交通道。

在 AI 版权保护领域，应当探寻一种平衡版权拥有者和 AI 公司双方利益的办法，既不能挫伤人类创作者的积极性与创造性，也不能阻碍 AI 公司的创新。否则，这场战争将绵延不绝。

除了版权问题，AI 生成的内容如果产生了侵权问题，由谁来承担责任也是一个法律难题。目前人类的法律体系只能通过惩罚自然人或法人来强化规则框架。带有自动化生产因素的系统如若产生抄袭、侵犯他人名誉权等问题，系统开发者是否会因此受到惩戒？受到侵害的组织和个体又如何通过法律维护自己的权益？这些问题可能在不久的将来成为人类社会普遍面临的现实难题。

电影史的研究已经明确了这一艺术类型和技术发展存在紧密联系，因此"闯入花园的机器"式的批判在影视研究中并非主旋律[1]，但技术人工物是否能够获得"创作者"身份，将是一个充满挑战的议题。虽然 AI 仍然处于"婴儿期"，自动化生产系统并未从根本上摆脱工具的地位，基于这些系统生成的作品至多是系统能力的显现而无法将之视作艺术创作予以严肃的评论，但技术奇点将至的宿命论再次被 ChatGPT 点燃，使 AI 加速发展的技术前景和其对社会的影响产生了更为弥散的不确定性。

毫无疑问，AI 已经在多个领域成为一个能力出众的行动者，但将其视为独立的行动

1 赵瑜. 人工智能时代新闻伦理研究重点及其趋向[J]. 浙江大学学报（人文社会科学版），2019，49（02）：100-114.

主体的想法仍然受到以人为中心的伦理观的顽强抵制。在艺术领域,承认自动化系统为创作主体将是一个更加具有冒犯性的问题,毕竟艺术长期被认为是独属于人的精神活动,但世界再也不可能认可破坏机器的卢德运动,当然,这不是放弃人类的自主性,而是从实践意识上切实思考如何引导智能生产的发展方向。

在科学家不断优化 AI 系统的性能之时,人文艺术学者更应该深入思考人类长久以来珍视的哪些价值应被写入智能系统,使技术成为追求至善生活的助力而非解构性力量。我们不能等到思想的列车行驶到站之后再用炸药改变其方向[1],而是应该在其行驶途中就担负起引导者的职责。

1 凯瑟琳·海勒. 我们何以成为后人类:文学、信息科学和控制论中的虚拟身体[M]. 刘宇清,译. 北京:北京大学出版社,2017.

Chapter 02

第二章
AI 与影视策划

学习目标

① 理解 AI 如何在选题、调研等影视策划环节发挥作用。

② 掌握 AI 辅助决策工具的操作方法,学习利用这些工具进行项目评估。

③ 了解 AI 如何将不同媒介平台间的故事线进行连贯处理,提升用户体验。

导入案例

民族剧《我的阿勒泰》的 AI 赋能

随着科技的飞速发展，AI 技术在影视行业的应用日益广泛。影视策划作为创意产业的核心环节之一，也开始积极探索与 AI 技术的结合，以不断提升工作效率，增强创新能力，推动影视内容的质量升级。爱奇艺作为国内影视行业的领军者，已在 AI 与影视策划的结合方面取得了显著成果，民族剧《我的阿勒泰》就是典型的案例。

民族剧《我的阿勒泰》自上线以来，以其独特的影像风格赢得了众多观众的青睐。截至 2025 年 2 月 21 日，该剧以 8.9 分的高分荣登豆瓣高分剧集榜单，吸引了 30 多万用户参与评分。剧集播出后，阿勒泰的游客接待量达到了 267 万人次，同比增长了 80%，旅游收入更是翻倍增长至 22 亿元，充分证明了影视作品对地方旅游有强大的带动效应。这一切成就的背后，离不开爱奇艺在影视策划阶段对此项目的细致筹备。

项目启动之初，因面对目标受众不明确和拍摄地偏远的挑战，《我的阿勒泰》并未被市场看好，甚至被预测可能会面临亏损的风险。在这种情况下，爱奇艺的 AI 影视制片管理工具为项目提供了关键的支持。只要将项目的基本信息发送给 AI 辅助决策工具，就能获得大致的播出效果预测。通过对 AI 预测结果的审视，主创团队能够更加理性地调整目标方向，减少创作过程中的不确定性。这一工具不仅显著提升了影视策划的效率，还为后续的制作和拍摄提供了前瞻性的指导，确保内容高品质输出。

爱奇艺智能制作部就像爱奇艺的"核心引擎"，致力于影视创新工具研发，提供一系列辅助策划、决策、制作的高效工具与定制化服务。从民族剧《我的阿勒泰》便可窥见 AI 技术在影视策划中的巨大潜力，随着 AI 技术的不断发展，我们可以期待更多的影视作品能够在 AI 技术的助力下完成策划，为中国乃至全球的文化产业发展注入新的活力。

第一节 AI 参与影视选题策划

影视策划涵盖对影视作品从构思到产出的全方位规划与战略部署的全过程，是确保项目成功的关键。其涉及对影视项目的整体把握，包括内容选题、市场调研、剧本创作、团队组建、预算规划、风险管控等各个环节。影视策划的核心目标在于打造既有深远影响力又具备商业潜力的作品，同时还需要满足观众的美学追求和文化期待。

在影视产业的版图中，策划阶段的选题工作是决定项目命运的关键一步。一个好的选题可能源自生活中的点滴启示：书本中不经意的启发或是街头巷尾的平凡故事，都可能激发创作者内心深处的"激情"。然而，确定选题并非一朝一夕之功，它需要策划者具备敏锐的洞察力和丰富的想象力。传统的影视策划工作一直依赖人类策划者的直觉和创造能动性，但随着 AI 技术的突飞猛进，这一领域正经历着革命性的变化。在 AI 技术发展之初，其在影视策划中的应用面临数据匮乏、技术限制和版权风险等挑战，但如今，随着算法的不断优化和大数据的积累，AI 已然成为影视策划不可或缺的助手。

 选题类型的确定

在影视策划初期，确定选题类型和创意策划是至关重要的环节。在这一阶段，我们常常会被一系列问题所困扰：哪些选题具有深远的价值？哪些创意能够碰撞出火花？哪些领域尚未被充分探索？这些问题在我们的思维中跳跃，构成了一张错综复杂的网络，让我们难以迅速找到一个清晰的突破口。在传统观念中，选题和创意策划一直被视为人类想象力的独有产物，它们可能源自个体的独立创作，也可能诞生于团队的智慧碰撞，但无论如何，它始终受限于我们人类的感知和认知边界。一个人对创意策划的深刻洞察，往往建立在其丰富的生活经验和知识积累之上。然而，再丰富的想象力也有其边界，我们无法奢望一个人能在短时间内遍览世间所有的故事，并对它们进行精准的筛选与比较。因此，人类的创新能力随时会遭遇瓶颈。

在这样的背景下，人们开始探索如何从 AI 中汲取灵感。AI 能够分析和学习海量的剧

本和叙事模式，为策划者提供前所未有的创意视角和灵感来源。

美国的 AppLovin 公司创立于 2012 年，最初专注于为游戏开发者提供服务和工具，随着 AI 技术的发展，AppLovin 不断拓展业务范围：其旗下的广告创意团队 SparkLabs 充分利用 AI 技术助力广告宣传视频的创意策划，实现了产出效率的大幅提升。据统计，SparkLabs 团队对 AI 的使用量增长了近 3 倍，采用生成式 AI 技术创作的创意策划素材数量增长了 220%。在借助 ChatGPT 和 Google Bard 等语言模型进行创意策划的同时，该团队还利用 Synthesia、Play.HT、Dall·E3、Midjourney 等工具，从视觉和听觉上完成艺术创意设定和视频制作，从而快速测试各种广告变体。例如，在为 Lion Studios 的热门游戏 *Wordle* 制作的 CTV 营销视频中，SparkLabs 利用 AI 工具为广告视频带来了创意突破，使广告效果显著提升，实现了最高 6.3% 的安装率增量，同时保持了与之前最佳广告素材相同的广告支出回报率。这一案例充分证明了 AI 在创意策划中的重要作用，它不仅能够帮助创作者完成创意策划和选题工作，还能极大地提升作品的艺术效果和影响力。

借助生成式 AI，创作者能够迅速获取所需的选题资源与创意知识。例如，爱奇艺内部自主构建的影视知识库汇集了海量的专业书籍和案例等资料，创作者能够在知识库中轻松获取相关知识、考证剧本细节、汲取创作灵感。[1] 一系列 AI 工具，如 ChatGPT、Bard、DeepSeek 等，为影视策划提供了坚实的创意支持。这些工具使得创作者能够高效地构思创意方案、确定作品选题，甚至可以完成概念海报设计、视频片段制作等任务，显著提高了整个行业的内容创新速度，推动了影视产业的快速迭代和升级。

二 故事创意的生成

在影视项目的策划阶段，一旦选题确定，接下来的工作便是深入构思故事，进行剧本的初步创作。这是将创意转化为具体叙事的过程，它要求策划团队不仅要有丰富的想象力，还要具备将这些想象具体化、情节化的能力。

通过 AI 技术，创作者能够高效地搜集并整合各种素材（如文学作品、新闻报道及真实人物的故事）并进行分析，形成丰富的故事元素，AI 可以提出优化建议，帮助创作者

1 王兆楠.提质增效 体验升级：生成式 AI 驱动下的影视工业化——以爱奇艺为例［J］.视听界，2024，（06）：25-26.

更高效地构建故事框架,确保故事大纲既连贯又引人入胜。

Jasper AI、Writesonic、Sudowrite、Rytr、HyperWrite、Cosmos、DeepSeek 等创意生成式 AI 在国内外接连出现,为影视策划工作提供了新的平台。其中,Jasper AI、Writesonic 和 DeepSeek 可以通过用户提供的关键词或大纲自动撰写故事、生成创意文案,极大提升创作效率;Sudowrite 等平台的"故事引擎"功能能够给作者提供实时的情节、人物和对话建议。这些工具不仅能够模拟特定的影视风格,还能够根据用户的反馈进行内容的迭代优化。值得一提的是,在动画内容创意生成领域,AI 技术的应用同样改变了传统的创意流程。例如,CCTV-1 推出的国内首部原创 AI 系列动画《千秋诗颂》,就是 AI 技术在影视策划领域中的重要运用。该片围绕唐代高适、骆宾王、李白、杜甫、孟浩然 5 位诗人的人生经历与诗词创作的故事展开,通过文本提示生成了高质量创意动画,不仅降低了成本,还提高了生产效率。

在现代影视策划中,一个富有创意且经过精心雕琢的创意点,是打造高品质影视项目的关键。随着 AI 技术的快速发展,尤其是生成式 AI 的技术突破,我们正见证着一种新的创意模式的诞生。这种模式不仅极大地提升了内容创作的速度与效率,而且预示着未来影视内容创意产出的新纪元——一个更加智能、高效且充满无限可能的时代即将到来。

第二节 AI 辅助影视前期调研

影视作品的故事初步成型后,就要正式步入影视策划的"前奏"阶段,开始对影视作品进行全方位的调研。影视前期调研是指引作品走向成功的航标,它直接决定了作品的市场定位、受众圈定及商业成就预期。然而,传统调研手段常常受限于人力,依赖于烦琐的数据搜集和分析流程,不仅耗费时间,而且成本不菲,难以实时更新和广泛覆盖。在这一背景下,AI 以其卓越的数据处理能力和深度学习算法,为影视项目的早期调研注入了新的活力。

一般来说,影视项目的调研始于网络资源搜索,随后通过电话或其他沟通媒介进行深

入的语音交流，最终转向实地考察以获得更直观的结果。在这个过程中，对AI工具的运用成了提升调研效率和精准度的关键。AI工具能够快速筛选和分析大量数据，提炼出有价值的信息，使得策划团队能够在项目启动之初就对作品的方向有一个清晰的把握。

本节我们将深入探讨AI技术如何为影视前期调研赋能。

 市场趋势与受众定位

在影视项目的调研阶段，网络调研作为了解市场趋势、确定目标受众的关键手段，因为有AI的加持而变得更加精准和高效。AI通过分析网络上的海量数据，包括社交媒体动态、观众评论和搜索趋势，为策划团队提供了较全面的洞察。例如，通过分析社交媒体数据，AI能够识别并预测观众对特定影视类型或主题的兴趣趋势。这一功能使得策划团队能够根据观众的实际兴趣和反馈来调整内容。

网飞是较早开始利用AI技术进行影视调研的影视公司之一，通过使用AI工具分析用户观看习惯、搜索历史和评分行为等大数据，能够为其内容调整策略提供关键支撑。这种深入的数据分析，使算法能够以惊人的准确性预测用户可能感兴趣的内容，并据此推荐节目。为了进一步提升个性化体验，网飞的系统还综合考虑了用户的观看时段、语言偏好、设备类型和观看时长等多种因素，进一步提高了推荐内容的精准度。

美国电视剧《纸牌屋》的成功，正得益于网飞对用户偏好的全面调研和精确分析。通过对用户数据进行深入挖掘，网飞发现用户对政治题材剧集情有独钟，并且特别偏爱大卫·芬奇导演及凯文·斯派西主演的作品。基于此，网飞决定投资1亿美元来制作由这两位知名人士参与的《纸牌屋》系列。此外，网飞还通过大数据分析，了解到许多用户并不喜欢传统的定时定集播出模式，每周仅播出一集的方式往往会让用户感到厌烦甚至导致他们流失，用户更倾向于"囤积"剧集，在闲暇时一次性观看多集甚至是整季。因此，网飞遵循大数据的指导，选择一次性发布完整的13集《纸牌屋》。这种播出方式不仅缓解了观众等待时的焦虑感，还确保了观众观看时剧情的完整性与核心内容的连贯性。

二 适应性分析与策略优化

在市场趋势和受众定位明确的前提下，对影视项目进行细致的适应性分析和策略优化尤为关键。

适应性分析是指初步的网络调研完成之后，需要通过电话或其他沟通媒介进行深入的语音交流，以确定拍摄的关键要素，如对象、地点和方案等，是否符合预期，是否与当前项目方案匹配，是否需要进行更深入的调研。在 AI 技术尚未介入的时代，此阶段的调研主要依靠传统的沟通方式，如电话咨询、邮件往来和社交软件沟通，甚至需要依赖人际关系进行面对面交流。这些方法在国内或许效果尚可，但在海外，由于语言和文化存在差异，传统调研方式可能难以适应，更遑论进行有效的策略优化。因此，对于影视行业的工作人员而言，有效利用 AI 工具，以适应多样化的调研场景，已成为一项基本技能。

Avail，这款基于 ChatGPT-4 技术的 AI 工具，为影视调研的适应性分析带来了便利。Avail 的问答功能为制作团队和人才机构提供了一个集思广益的平台，使他们能够提出与影片内容紧密相关的问题。例如，它能够推荐适合角色的演员，或对不同的影视项目进行对比分析。通过分析，Avail 能够帮助团队在语音调研的过程中更加精准地定位问题，提高调研的效率和质量。Avail 在训练其 AI 模型时，已经使用了如《基度山伯爵》这样的公开电影作品。在未来，Avail 计划引入更多团队协作功能，以帮助策划团队更加高效地完成调研，进一步提升工作效率。

除此之外，AI Phone 的出现也为语音调研打开了一扇国际化的窗口。AI Phone 是一款智能语音工具，它具备实时电话语音翻译功能，支持多种语言间的无缝交流，如图 2-1 所示。无论对方说的是方言还是带有浓重口音的外语，AI Phone 都能准确识别并快速翻译，翻译时间不到 1 秒，准确率高达 99%。目前，AI Phone 支持 100 多种语言，这一功能消除了语言障碍，使得在全球范围内进行调研变得更加便捷和高效。除此之外，AI Phone 具备自动识别并高亮显示关键信息的能力，在通话过程中，当出现电话号码、电子邮件地址等重要信息时，AI Phone 会自动识别并用黄色字体标记，确保这些关键信息不会被遗漏。通话结束后，用户可以方便地查看这些标注，获取完整的信息。这一功能有效减少了手动记录和整理通话内容的时间。特别需要注意的是，AI Phone 在数据安全和用户隐私保护方面

也做得非常到位，其所有通话数据均会经过加密处理，用户可以放心地使用它进行任何敏感对话。

图 2-1 AI Phone 功能预览

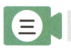 调研模拟与场景考察

在完成"云"调研后，接着就要深入实际场景，通过实地走访和细致观察来获取更直观的信息。在影视行业，AI 在调研模拟和场景考察方面同样扮演着关键角色。借助 AI 技术，调研团队能够在实地踏勘之前，通过对环境的模拟来制定初步的方案，精确地定位调研地点，整理相关图像资料。这种基于 AI 的调研模拟，有助于调研团队在实际拍摄前对不同的拍摄方案进行详尽的预演，从而帮助团队筛选出最优的执行策略。

为项目找到合适的拍摄场地是一个很大的挑战，理想状态下通常会聘任一名场地勘察人员来帮助策划团队寻找恰当的拍摄地点。然而，GeoSpy 的出现为众多调研者提供了大力支持。如图 2-2 所示，GeoSpy 是一个专为照片地理定位而设计的 AI 平台，能够通过算

法从图像中提取关键特征，精准定位其实际地理位置。在影视调研领域，策划团队只需上传一张目标场景的照片，GeoSpy便能迅速提供该地点的精确经纬度、周围环境的详细描述，以及推荐的拍摄视角。这大幅度提升了场景考察的效率，也使得寻找与剧情相契合的拍摄地点变得更加容易。

除此之外，由著名调查组织Bellingcat开发的OpenStreetMap还能够进行公开街景搜索，它允许调查人员探索地图上的每一个角落。通过这一平台，调研团队可以随时查看街道的高清图像，这些图像能够辅助调查人员构建起一个更加全面和精确的场景框架。

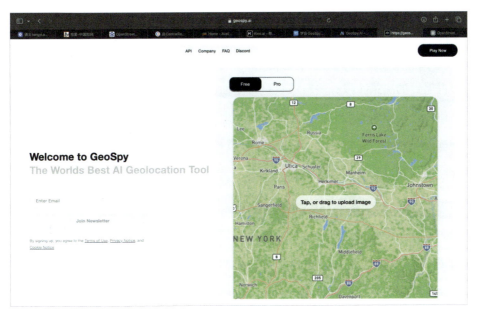

图 2-2　GeoSpy 使用页面

第三节　AI 支持影视决策

影视策划是影视项目的指南针，其决策的精准度往往决定了项目的命运。在至关重要的决策阶段，它能够赋予制作团队一种能力——预测电影或电视剧的潜在收益，从而更合理地分配预算，以降低潜在的风险。

各类 AI 工具的兴起为决策者提供了前所未有的洞察力和预测力。通过深入挖掘历史数据和市场趋势，它们能够为项目评估和风险控制提供依据，这种分析能力使得 AI 能够高效地管理剧组的人力和物质资源，确保项目按照既定的计划和预算顺利推进。在叙事策略上，AI 还能参与内容决策，促进跨媒介叙事的开展，以保持叙事的连贯性，从而极大地提升观众的沉浸感。

本节我们将从影视决策机制入手，深入探讨 AI 是如何在项目评估、风险控制、资源调度、成本管控及跨媒介叙事策略等关键领域发挥重要作用的。

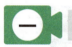

一、项目评估与风险控制

在影视项目的决策阶段，要对项目进行全面的可行性评估，包括对市场潜力、预期收益、成本预算等关键要素的细致分析，这就要求影视策划团队必须具备准确的项目评估能力。正如莫琳·A. 瑞安（Maureen A. Ryan），这位拥有超过 20 年制片经验的哥伦比亚大学电影系资深教师在她的著作《创意制片完全手册：从项目策划到营销发行》中向影视行业的从业者提出的忠告："当你得出预算估值之后，项目的制作规模、场地数目、入驻摄影棚的时间需求、演员和剧组成员数目，以及道具、服装和设备需求等内容便会逐渐呈现在你的面前。"[1] 在项目评估和风险控制阶段引入 AI，能够为策划团队提供更为精确的市场预测，从而显著提高项目评估的准确性和效率，特别是在处理历史数据和进行市场趋势分析时，AI 能够大幅度降低因市场误判而导致项目失败的风险。

2021 年，"爱奇艺世界·大会"上发布了三大智能制作系统（如图 2-3 所示），分别为制作商业智能系统（PBIS）、智能集成制作系统（IIPS）和智能制作工具集（IPTS）。这些系统的引入，结合 5G、AI、HDR（一种用于提高影像亮度和对比度的处理技术）、VR（虚拟现实）、AR（增强现实）、XR（扩展现实）、动作捕捉、虚拟拍摄及区块链等创新技术，为影视制作行业的从业者提供了全面的工具。

在影视项目的策划与开发阶段，PBIS 对爱奇艺影视项目的决策起着关键作用。它通过 IP 评估和流量预测工具，让制作团队在项目启动之初，便对市场反响和潜在收益进行

1 莫琳·A. 瑞安. 创意制片完全手册：从项目策划到营销发行 [M]. 马瑞青，译. 北京：北京联合出版公司，2015.

精准预判，帮助决策者制定有效的商业策略，确保项目能够在早期便展现出其市场潜力。而进入复盘阶段，PBIS 的数据分析功能可以进一步揭示观众行为的深层含义：通过对倍速观看习惯和观众流失点的分析，能够科学地调整 IP 开发策略、故事情节设置、故事类型选择、演员阵容、上映排期等关键要素。PBIS 为爱奇艺系列标志性 IP 的打造提供了强大助力，无论是专注于悬疑剧的"迷雾剧场"，还是聚焦女性主义题材的"拾光限定"系列剧，抑或《人世间》《风吹半夏》《警察荣誉》《苍兰诀》等自制剧，都实现了热度与口碑的双赢。

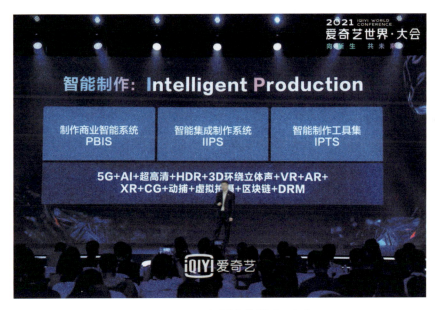

图 2-3　2021 年爱奇艺世界·大会

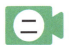 **资源调度与成本管控**

在影视项目的策划过程中，资源调度与成本控制同样是保证项目顺利推进的基石。资源调度关乎对人力、物资及资金等关键资源的高效管理和合理配置，而成本控制的核心在于确保项目在既定预算内顺利完成，杜绝浪费。二者相辅相成，共同影响着项目的整体推进。下面将通过实际案例来具体阐述 AI 如何在资源调度与成本管控中发挥作用。

腾讯视频的制片管理系统是国内影视策划领域的一项重要创新，它在预算和财务管理方面有显著的突破，极大地推动了视频制作业务的高效和智能化。该系统通过精细化的预

算管理机制，能够对资金的预算、收入和支出进行详细的预估与追踪，确保每一笔资金的流向都被精确记录。更重要的是，该系统采用可视化技术，将预算执行进度和潜在的财务风险直观地展现出来，不仅能够提升相关人员的工作效率，还能够提升制作团队对项目的整体控制能力，为国内影视制作的工业化发展提供了强有力的技术支持。

成立于 2015 年的 StudioBinder 公司已经成为电影制作管理领域的佼佼者，该公司推出的 StudioBinder 平台为影视策划团队提供了一套全面的解决方案。这个平台不仅提供了拍摄时间规划、人员管理、文件共享和场景管理等相关工具，还特别强化了电影预算管理功能。它提供了一个"用户友好"的预算管理工具，让制作团队能够轻松创建、编辑和监控项目的资金流动。用户可以详尽记录每一笔开支，随时掌握项目的财务状况，从而实现高效的资源管理和成本控制。同样在此领域发挥着重要作用的还有 Entertainment Partners 公司开发的 Movie Magic Scheduling 平台，它提供了一系列基于云端的集成数字化解决方案，全面覆盖了影视策划的每一个环节，能够帮助用户轻松管理电影拍摄计划，同时细致地分解电影场景，生成可行性报告，助力用户高效完成电影预算的编制。

在 AI 技术的助力下，影视策划的资源调度与成本控制正变得更加智能和高效，保证了电影制作过程的透明度。随着技术的不断发展，我们相信影视行业将迎来更加繁荣、创新和个性化的未来，为全球观众带来前所未有的视听盛宴。

跨媒介叙事策略

跨媒介叙事作为一种能够实现多元对话的策略，已逐渐成为影视策划中的重要抓手。跨媒介叙事是指通过多个不同的媒介平台（如电影、电视、社交媒体、游戏等）共同讲述一个连贯的故事或构建一个统一的世界观。这种叙事方式不仅突破了单一媒介的局限性，还能为受众提供多维度、多层次的体验，使他们能够以更加个性化的方式参与到故事创作中来，从而加深对故事情节的理解，同时投入更多情感。

之所以将跨媒介叙事与影视策划相结合，是因为它可以极大地扩大故事的影响力和受众群体。通过不同媒介平台间的协同作用，创作者可以针对不同受众定制化地传递信息，确保故事的核心元素在各种媒介上保持一致。例如，一部电影可以在视觉和听觉上给观众提供震撼人心的体验，相关的书籍或游戏则可以进一步挖掘不同角色的背景或补充情节

细节。

AI为跨媒介叙事提供了新的可能性。AI可以帮助创作者分析受众偏好，优化内容分发渠道，甚至生成定制化的内容片段，以适应不同媒介的需求，如根据用户评价调整故事走向，或是根据玩家的选择而改变游戏剧情。将跨媒介叙事与AI技术结合，不仅能增强故事的表现力，还能提高受众的参与度，使用户获得更深层次的沉浸式体验。

在本章第一节AI参与影视选题策划中提及，AI技术的介入极大地提升了故事生成和剧本初创的效率与质量。基于此，跨媒介叙事作为影视策划中的一种手段，如何保证不同媒介间故事线的连贯性显得尤为重要。利用AI工具深入分析原始剧本及其在各媒介平台上的呈现效果，能够确保故事主线的一致性，极大提升用户体验。

以位于美国得克萨斯州奥斯汀的StoryFit公司为例，该公司在跨媒介叙事的影视决策中巧妙地使用了AI技术对剧本进行深入分析，从而可以确保在跨媒介改编过程中，观众无论是在大银幕、小屏幕、纸质漫画还是在电子游戏中都能有连贯的叙事体验。

网飞的《黑镜：潘达斯奈基》是一个AI参与跨媒介叙事决策的典型案例。该剧通过打造分支叙事结构，让观众通过做出不同的选择来观看不同的剧情，这是一种全新的观影模式。这种基于AI的互动设计不仅极大地提升了观众的参与感，更让他们享受到了定制化、个性化的观影体验。此外，《权力的游戏》也是AI技术帮助影视策划进行跨媒介叙事的重要案例，该剧集通过社交媒体和在线平台，如专属应用程序，为"粉丝"提供了深入了解维斯特洛大陆的途径。AI技术在此过程中，通过分析观众的互动数据，帮助制作团队在剧集制作和营销策略上做出了更加精准的决策，进一步增强了剧集的吸引力和观众的忠诚度。同时，京剧电影《安国夫人》作为国内首部全程采用数字虚拟拍摄技术制作的电影，是中国电影跨媒介叙事的重要尝试。此片在15天内完成了21个场景的拍摄，大幅缩短了拍摄周期，更通过对数字技术和特效的运用，制作出了传统拍摄手法难以呈现的场景。这种技术的运用不仅提升了拍摄效率，更重要的是，它使得影片能够更好地展现电影的奇观化叙事，同时部分取代了京剧的虚化写意表演，强化了电影媒介的特性，实现了跨媒介叙事的策略性跨越，为民族传统艺术注入了新的活力。[1]

跨媒介叙事策略的制定，已然成为整个影视策划环节中的加分项。AI技术能够为策

[1] 周安华，杨茹云. 边界、融合与文化再生产——科学主义视角下的电影跨媒介改编与叙事革命［J］. 上海大学学报（社会科学版），2024，41（03）：50-59.

划团队提供关于内容适配和个性化传播的宝贵信息，使跨媒介叙事能够更好地满足不同受众的需求。这些技术和策略的应用，使得影视行业正在逐步实现更加高效、精准的内容策划，从而进一步为观众打造更加丰富和多元的观影体验。

创新实践 ▶ 用 AI 辅助确定影视作品选题

在影视创作过程中，选题是非常关键的一步，它决定了作品的方向和发展潜力。本节将重点介绍一款名为"通义千问"的 AI 工具，并通过步骤拆解，帮助读者掌握运用 AI 来辅助确定影视作品选题的技巧。

一、通义千问简介

通义千问是一款拥有海量知识库的问答系统，能够根据用户的提问提供准确、详尽的回答，如图 2-4 所示。在影视策划领域，通义千问可以帮助创作者快速了解市场趋势、观众偏好、竞争格局等关键信息，为选题提供有力支持。

图 2-4 通义千问主页

二、操作步骤

步骤一 明确领域和方向

确定你想要了解的领域和创作方向。例如，你是想了解科幻题材还是现实题材？想创作电影剧本还是电视剧剧本？

步骤二 设计问题

根据主题设计具体的问题。例如，你想了解科幻题材的市场需求，就可以问"近年来科幻电影的票房表现如何"或"观众对科幻电影的哪些元素最感兴趣"，如图2-5所示。提问要尽可能具体、清晰，这样才可以获得更准确的答案。

图2-5 通义千问问答页面

步骤三 获取并分析答案

对通义千问的回答进行分析。例如，答案显示科幻电影过去几年中票房稳步增长，这表明它可能是一个值得投资的领域，那么从业者就要收集并整理相关行业信息，以验证其回答是否准确。

步骤四 综合分析

结合通义千问提供的信息和其他市场调研数据，对选定的主题进行全面分析。在这个过程中，要综合考虑市场需求、潜在受众、竞争对手等因素，评估该项目的可行性和潜在回报。

步骤五 确定最终选题

根据最终分析结果确定具体的选题方案。例如，分析结果表明科幻题材确实广受欢迎，特别是环保主题的作品热度会更高，那么就可以考虑创作一部环保主题的科幻电影。

Chapter 03

第三章

AI 与剧本创作

学习目标
1. 了解 AI 剧本创作历史沿革及目前国内外主流的 AI 创作工具。
2. 掌握 AI 辅助进行剧本创作的流程。
3. 了解 AI 在剧本创作中的局限。

导入案例

电影《流浪地球 2》的剧本创作

2022 年年底，以 ChatGPT 为代表的大语言模型，将 AI 生成内容从简单的 AI 人工智能生成故事（AI Generated Storyline，AIGSL）拓展到了人工智能生成剧本（AI Generated Screenplay，AIGSP）领域，同时催生了基于大语言模型的专用故事与剧本生成工具[1]。目前的 AI 剧作绝大多数并不完全由 AI 创作，而是人机共创。以电影《流浪地球 2》为例，作为一部备受瞩目的中国科幻电影，其剧本是由人类编剧刘慈欣（原著作者）、郭帆（导演及编剧）团队和 AI 共同创作的，AI 在数据分析、模式识别、文本生成等方面起到了十分重要的辅助作用。

《流浪地球 2》根据刘慈欣同名科幻小说改编，是《流浪地球》的前传，讲述了"太阳危机"即将来袭，世界陷入恐慌之中，一万座行星发动机正在建造中，人类将面临末日灾难与生命存续的双重挑战的故事。电影设定了两个重要时间点：2044 年太空电梯危机和 2058 年月球陨落危机，围绕刘培强、图恒宇和周喆直三位主要人物展开。

编剧工作复杂而烦琐，使用 AI 生成一个完整的剧本目前存在着很大的难度，而电影《流浪地球 2》在剧本创作的过程中，每次编剧开会时都会通过 AI 的录音与语言转文字功能，对参会人员的表述进行完整的记录与分析，形成语料库以服务于后续创作，并借助大语言模型（如 Claude 3）来进行剧本编写。Claude 3 在自然语言处理方面的卓越能力，使其能够理解和生成接近人类水平的自然语言，这对于剧本的初步构思和情节梳理至关重要。编剧输入关键词、场景描述或剧情梗概，Claude 3 便能够基于这些内容生成多个剧情片段或对话选项，为编剧提供灵感。传统的剧本创作过程，编剧往往需要花费大量的时间和精力在情节构思、对话的遣词造句上，而借助 AI 工具，编剧团队"只需要在创意上花费更多时间思考"，"只要故事完整、人物清晰、逻

1 侯光明，杜若飞. 从故事生成程序到大语言模型：人工智能编剧创作的历史与实践[J]. 电影文学，2024，851（14）：3-14.

辑健全，那么从落成文字到生成剧本格式，再到剧本润色，最多一周就可以完成"[1]。

AI 技术在影视剧本的创作甚至是影视行业的工业化生产中展现出前所未有的创新能力与效率，但同时也存在着创意本源与思考深度等方面的问题。一方面，AI 能够迅速解析海量剧本素材，捕捉观众偏好与最新叙事趋势，为编剧提供灵感，辅助编剧进行多样化情节构思；另一方面，AI 在剧本创作中也存在挑战，人们在创意深度、人性关怀及创作伦理等方面对 AI 提出了新要求。AI 是创作的加速器，也是思考的催化剂，在 AI 与影视行业深度融合的当代，编剧该如何与 AI 智慧融合，共创佳作呢？

1 孟可. AI，电影，AI 电影及关于未来的探讨 [J]. 当代电影，2024，338（05）：4-13.

第一节 剧本生成与创作

传统影视作品的编剧通过文字的形式表达对影片的整体设计，随着影视行业的发展，对高效、低成本且富有创意的剧本的需求日益增长。传统编剧在创作过程中，尽管拥有深厚的文学功底、丰富的想象力和优秀的情感表达能力等独特的优势，但创意往往会受到个人经验、文化背景、时代观念等因素的限制。而 AI 技术的迅猛发展，为编剧们提供了更广阔的创意空间和更丰富的灵感，给传统编剧行业带来了新的机遇与挑战。

 一、AI 剧本创作技术的发展演变

从 20 世纪 80 年代开始，AI 便已介入故事叙述，随后的二三十年里，超文本、计算机互动戏剧等一系列 AI 叙事不断发展；2010 年，计算机视觉、深度学习等技术崛起，AI 进一步深入影像创作艺术领域。

随着 2022 年以来大语言模型的成熟，AIGSL 和 AIGSP 才真正在实践意义上具备有效的创造能力。2022 年，AI 公司 DeepMind 开发了剧本写作系统 Dramatron。该系统使用了大型语言模型库 Chinchilla 和逻辑化的提示词链（Prompt Chaining）技术，能够分层次地应用大语言模型来生成结构严谨、上下文连贯的叙事内容。具体而言，它能够基于对一句话大纲（Logline）的理解，生成包括标题、角色、情节及场景在内的故事细节，同时能够针对不同的人物形象设计场景对话，极大地丰富了编剧的创作手段，提高了剧本构思的效率和质量。而 2022 年年底至今，取得突破性进展的 ChatGPT 和 DeepSeek 作为通用 AI，可以生成包括剧本在内的各种类型的文本内容，且并不限制创作题材与方向。显然，拥有极大创作潜力的通用 AI 拉高了行业预期，从业者普遍相信以 ChatGPT 和 DeepSeek 为代表的大语言模型将对影视行业的发展产生重大影响。Dramatron 的开发者在社交网站中表示，AI 的诞生将在未来为优质创意的规模化生产提供更多可能[1]。

1 巴胜超，姜佳娟. 人工智能技术与影视创作融合发展的问题与对策［J］. 昆明理工大学学报（社会科学版），2021，124（02）：99-105.

目前，国内外市场涌现出了一系列各具特色、功能强大的AI，如表3-1、表3-2所示，为编剧提供了全新的创作思路和工具支持。

表3-1 国内主流AI

类型	名称	主要功能
聊天/内容生成工具	DeepSeek	内容生成、文档分析、图像分析、知识问答、灵感推荐等
	文心一言	内容生成、文档分析、图像分析等
	Kimi	内容生成、知识问答、灵感推荐等
	通义千问	内容生成、文档分析、图像分析等
	腾讯元宝	内容生成、文档分析、灵感推荐等
	讯飞星火	内容生成、知识问答等
	豆包	内容生成等，偏互联网运营方向
	智谱清言	内容生成、知识问答、信息归纳等
	百小应	内容生成、文档分析、互联网搜索等
	360 AI办公	互联网搜索、文档分析、辅助办公等
	小悟空	内容生成、聊天时话、知识问答等
AI写作工具	有道云笔记	有道云笔记写作插件，提供改写、扩写、润色等功能
	腾讯Effidit	具备智能纠错、文本补全、文本改写、文本扩写、词语推荐、句子推荐与生成等功能
	讯飞写作	各种文体写作
	深言达意	根据模糊描述来找词、找句的智能写作工具
	悉语智能文案	淘宝专用的商品文案生成工具，输入商品的淘宝链接即可获得相应文案
	火山写作	AI智能写作工具，可生成小红书文案、活动策划、带货口播、科普文章、论文、小说等多种类型的内容
	秘塔写作猫	AI写作工具，可生成各类文稿
	光速写作	生成文章、PPT、图片，可进行问答解题和文档辅助阅读

表3-2 国外主流AI

名称	功能及特色
ChatGPT	不仅能够处理复杂的自然语言任务，还能够生成连贯、有逻辑的文本内容
PaLM	能够生成高质量、连贯且富有逻辑的文本内容，包括故事等
Claude	Claude能够处理长文本输入并生成相应的长文本输出，适用于各类创作场景；允许用户定制化训练，以更好地满足特定场景下的文本生成需求

续表

名称	功能及特色
MT-DNN	在文本分类、命名实体识别、情感分析等任务中表现出色，具备较高的计算效率和泛化能力
MT-NLG	在预测、常识推理、阅读理解等任务中展现出相当高的准确性
LLaMA	高性能的大规模语言模型，可执行文本生成、翻译、问答、摘要等多种任务
OPT-IML	可应用在金融风控、医疗诊断、智能推荐等领域的多种机器学习算法集成大模型
BlenderBot 3	功能强大的对话机器人，具备在线搜索和长期记忆功能，可准确理解用户的意思和需求，与用户进行自然、流畅的对话
Stable Diffusion	文本生成图像，交互简单、生成速度快，极大地降低了使用门槛。Stable Diffusion 还公开了算法和训练数据，以及训练好的模型参数

目前，国内外主流的大语言模型与先进的文本生成技术，极大地扩展了剧本创作的想象力边界，实现了情节构思、角色对话乃至整体故事架构的智能化生成与优化，为影视行业带来了前所未有的创作效率提升与艺术创新可能。

2023年3月27日，一览科技上线首批"AI 编剧"工具——"一览运营宝"中的"AI 编剧"，该工具已经与业内20多家影视公司达成了合作，可辅助完成从编剧到分镜的工作。与上海欢雀影业合作的首个 AI 辅助编剧项目——短剧《蝶羽游戏》，由编剧徐婷执笔，于当年已经完成前期剧本撰写工作[1]。到现在为止，这样的编剧产品应用在行业内已经不再新奇，很多编剧都会借助 AI 工具节省时间和精力，以便更好地雕琢、打磨剧本。

《流浪地球》编剧团队也巧妙地融合了 AI 编剧工具与人类编剧的智慧。在项目初期，利用 AI 分析海量的剧本数据，快速生成了多个情节框架和角色设定方案，为编剧团队提供了丰富的创意素材。随后，人类编剧基于这些素材进行深度加工和个性化调整，最终创作出了这样一部高票房、高口碑的科幻片佳作。

AI 辅助进行剧本写作

2024年3月，央视频、中央广播电视总台人工智能工作室联合清华大学新闻与传播学院元宇宙文化实验室合作推出了微短剧《中国神话》多语种版本，该片的美术、分镜、

[1] 苗春. AI 辅助，赋能编剧[N]. 人民日报海外版，2023-09-15（007）.

视频、配音、配乐全部由 AI 完成，已获国家广播电视总局 2024 年网微剧 001 号"网标"。这表明 AI 在影视制作中的应用正在不断扩展，从短剧到长片，AI 辅助创作正在逐步渗透影视制作的每个环节。

创意激发是编剧创作中重要的一环，它涉及从无到有地构建一个引人入胜的故事。在这个过程中，AI 为编剧们提供了强大的助力。

首先，AI 能够分析文学作品、电影、电视剧、社交媒体及日常生活中的各种数据，总结出当前流行的文化元素、未被充分探讨的社会议题及观众潜在的兴趣点，为编剧提供创意起点。

其次，AI 通过模拟人类思维，能够运用算法生成多样化的创意草案和情节框架。这种能力让编剧得以摆脱传统思维的束缚，发现那些可能会被忽视或遗忘的创意点，有利于他们进行跨领域、跨文化的思考，将不同元素融合在一起，创造出独一无二的故事世界。AI 还能通过分析观众的情感反应和行为模式，预测哪些创意元素能够引发观众强烈的共鸣，激发观众的兴趣，这种预测能力使得编剧在创作过程中能够更好地聚焦观众的需求和期望，从而更有针对性地调整和优化创意内容。

在创意的基础上，将"想法"用文字呈现出来的过程正是剧本创作的过程。传统编剧们往往需要在这一环节投入大量的精力进行场景描述、情景演绎、对话生成、文本润色，AI 的介入使得这一过程变得更加高效。

在《流浪地球 2》的创作前期，概念设定上，编剧们在确定了基本的主线与主题后，便借助 Runway、Stable Diffusion、Midjourney 等工具来生成视觉概念图[1]。首先，编剧给出设定词，让 Midjourney 生成 1000~2000 张概念效果图，编剧们选出与自己的想法接近的图片，交给 Stable Diffusion 和 Runway 进一步完善后，再从中选出最终方案。在此基础上，编剧团队再进行更加精细的设计、拆分和测试。在《流浪地球 2》这样规模较大的电影制作组，对于 AI 工具的使用往往不局限在某一个软件或某一个模型上，而是基于分工、创作环节的需要，借助 AI 工具链来完成创作。剧本创作上，在 Claude 3 语言模型的帮助下，编剧们在完成故事线路、人物设定等方面的设定后，便可借助 AI 工具链高效地生成文字内容、剧本格式，甚至完成文学性的润色。正如《流浪地球 2》的导演郭帆所说："作为电

1　孟可. AI，电影，AI 电影及关于未来的探讨［J］. 当代电影，2024，338（05）：4-13.

影来讲，剧本是需要转化成视听语言的，并不像小说那般注重文学性，Claude 3、GPT-4 等语言模型完全可以承担将事情讲清楚、讲明白的任务。我认为这很好地保护了我们的创作精力。"[1]

编剧借助 AI 进行创作的流程如下。

（1）确定主题与故事线。人类编剧先确定影片的主题、风格、目标受众，以及大致的剧情主线，形成一个基本的剧本框架。

（2）形成概念图。将主题、风格、故事主线等基本信息输入 AI 编剧工具中，AI 根据输入的基本设定，自动生成剧本的初步框架或概念设定图，包括主要情节节点、角色关系概述等。这一环节人类编剧要不断调整输入的关键词，以生成最终的故事框架。

（3）情节润色与对话生成。编剧们在故事框架的基础上，利用 AI 生成相应的场景叙述和台词，进一步细化情节和对话。

（4）最终审核与定稿。经过多轮修改和完善后，编剧们对剧本进行最终审核。这一环节人类编剧也可以借助 AI 对剧本进行智能分析，从节奏、框架、逻辑等多方面得到综合性的修改意见，然后根据相应的建议进行修改。

从目前的应用来看，AI 工具始终是起辅助作用，如完成素材整理、资料收集、数据整理等工作，它最大的缺陷是难以保持前后文的一致性，真正的创意仍源自人类编剧的灵感与匠心。

不同领域的 AI 剧本辅助创作

在目前的影视行业中，AI 辅助进行剧本创作逐渐覆盖越来越多的场景，为短视频、短剧、网剧、电影等多种形式的影视作品创作带来了便利。

在短视频创作领域，AI 能够迅速捕捉热点话题和流行趋势，根据用户喜好和平台算法，分析大量短视频数据，辅助短视频创作者进行创意构思、情节设计及对话编写，提高创作效率和质量，从而创作出更符合市场需求的短视频内容。

在网剧制作领域，AI 的应用更加广泛：一方面，AI 可以协助编剧进行剧本创作，另

1 孟可. AI，电影，AI 电影及关于未来的探讨［J］.当代电影，2024，338（05）：4-13.

一方面，AI 还能辅助工作人员进行场景搭建和特效制作，可大幅降低成本。例如，由北京市广播电视局扶持指导，博纳影业集团联合抖音和即梦 AI 共同打造的科幻网剧《三星堆：未来启示录》，就大量使用了 AI 技术，将主创团队对古蜀文明的数字视听想象呈现在观众面前。

在近年来新兴的短剧领域，AI 辅助创作模式有着更大的发挥空间。AI 通过分析热门短剧的题材和设定，如"霸道总裁""重生""穿越"等，可生成相似的故事框架和人物设定，直接根据观众的喜好进行定制化生产。就拿抖音短剧《霸道总裁的甜蜜陷阱》来说，创作过程中，AI 通过分析霸道总裁题材的经典元素和成功案例，为编剧提供了丰富的创作灵感和素材。在构建主角形象时，AI 根据观众喜好和市场需求，设计了既高冷又深情的男主角，以及聪明、独立又不失温柔的女主角。同时，AI 还辅助生成了充满张力和甜蜜感的对话和情节，不仅保留了霸道总裁题材短剧的精髓，还融入了更多新颖的元素和创意，为观众带来了全新的观剧体验。

第二节　剧本修改与创作优化

在利用 AI 辅助进行剧本创作的同时，智能剧本评估系统也开始崭露头角。在传统的剧本评价体系中，国内外几乎都是依据一定的评分细则，邀请专家对剧本的潜力值进行评估。然而，每位评审者的评判都有一定的主观性，这种主观性往往会导致剧本评价偏向于某些特定的审美偏好。鉴于此，在影视内容生产节奏日益加快的背景下，视频平台亟须一种可靠的技术手段来辅助进行剧本评估。

 智能化剧本评估系统

智能化剧本评估系统的核心价值在于，能够运用先进的自然语言处理技术和机器学习算法，对剧本进行深度分析，从而挖掘出剧本的潜在价值。这一过程不仅包括对故事情

节、主题设定、对话质量等剧本内容本身的评估，还包括对市场趋势、受众偏好等外部因素的考量。通过这些综合性的分析，智能化工具可以预测剧本的商业潜力和社会反响，帮助制作方在剧本选题与策划阶段做出更加明智的决策。本小节将以爱奇艺知文系统和海马轻帆系统为例进行介绍。

目前，国内外的剧本智能评价系统都建立在自然语言处理技术的基础上。利用这一技术，计算机可以"读懂"剧本，这是 AI 评估剧本的基础。作为爱奇艺内部使用的内容理解平台，知文系统综合使用经典算法（贝叶斯、DBSCAN、XGBoost 等）和深度语言模型（Attention、BERT、GRU 等），通过去中心化调度模式和统一管理平台，对长文本进行分析和评估。知文系统的优势在于其能够接触到最新的优质剧本资源，从而锻炼出了强大的理解和分析能力——这是大多数创业公司和研究所推出的产品难以企及的。此外，知文系统更侧重于对剧本本身的内容分析，用户只需上传剧本的前几集，知文系统就能够从多个维度进行初步分析，如剧本的字数、场次、人物设定、情节发展等。这些分析维度是有先后顺序的，其中人物和情节被认为是较为重要的两个方面，因此被赋予更高的优先级。在人物分析方面，知文系统会评估角色的身份、性格特点、角色之间的关系、出场次数、互动情况、戏份及情感变化；在情节分析上，知文系统则会评估冲突强度和情节的精彩程度。通过对这些细节的综合评估，最终给出一个总体结论和评分，为剧本的质量提供客观评价。

相比知文系统，海马轻帆则建立了一个更加完整的剧本智能评估系统。官方数据显示，自 2019 年"剧本智能评估"开放合作以来，海马轻帆已累计评测剧集 7500 余集、电影/网络电影 2900 余部、网络小说超过 500 万部。该公司团队自主研发的智能创作系统，可以为影视剧本、小说、短视频脚本等提供从写作到评估的一站式内容创作服务。该智能评估系统推出初期，海马轻帆主要为影视公司、相关机构等提供内容评估服务，热门电影《你好，李焕英》《流浪地球》《影》等剧本均通过海马轻帆的系统进行过评测和修改。2023 年开始，海马轻帆也向 C 端用户开放了智能创作、IP 运营等服务。海马轻帆的创作平台已分别上线独立 APP、微信小程序和网页，用户可以使用"智能写作"功能，将小说一键转为剧本，进行剧本格式调整、场次识别和角色标注；通过"智能评估"功能，海马轻帆会从叙事节奏、角色塑造、情节密度、排版效果、文笔五个维度给出评分。除小说和剧本外，海马轻帆也为短视频创作者提供脚本创作服务，它可以自动补全拍摄信息、一

键生成短视频脚本；剧本杀创作者也可以在平台上创作DM手册、线索清单和角色卡。目前，海马轻帆已与阿里巴巴影业集团、优酷、中国电影集团公司、北京文化、慈文传媒、欢娱影视、新片场、奇树有鱼等350多家头部影视公司建立合作关系，其剧本智能评估服务在国内市场的渗透率达到80%。

 剧本内容优化

对剧本内容进行深度分析与优化离不开深度学习技术，尤其是生成式对抗网络（GAN）。GAN是一种神经网络框架，由生成器网络和判别器网络相互对抗训练而成。在获取文本数据的训练集后，AI编剧会构建GAN模型。其中，生成器负责生成连贯的故事情节或对话，判别器则评估生成的内容是否具备逻辑合理性和趣味性。AI编剧还会利用采集到的数据对GAN模型进行训练，生成器会根据先前的提示生成后续情节，判别器则会评估生成的内容是否与前文有良好的衔接。根据评估结果，AI编剧会调整生成器和判别器的参数，以优化生成的内容，使上下文具备基本逻辑[1]。

实际操作中，AI先对剧本进行全面扫描，利用自然语言处理技术识别出剧本中的关键词、句子结构和段落布局。通过分析，AI能够指出剧本中可能存在的逻辑漏洞、情节断点及角色行为不一致等问题。接着，在收集大量电影剧本的文本数据作为训练集的基础上对判别器进行训练，然后采用监督学习的方式，通过比较判别器的输出与标签进行模型优化[2]。例如，给定一个剧本文本，通过判别器的前向传播判断剧本的质量，如果输出的概率值高于某个阈值，则将其判定为优秀剧本，否则判定为普通剧本。例如，输入一段剧本文本："Once upon a time, in a small village, there lived a young girl named Alice. She had a magical power that could bring objects to life……"判别器输出的概率值为0.85，表示这是优秀剧本。

针对情节逻辑不严密的问题，AI还能够根据剧本的整体框架和故事走向，提出情节调整建议。例如，AI可能会建议增加某个关键事件作为铺垫，使情节更加流畅；或者调

1 孟可.从文学到代码：人工智能编剧的创作逻辑与应用前景[J].现代电影技术，2024，546（01）：50-56.
2 邓杨，高坤，廖宁，等.基于生成式对抗网络的剧本自动生成与优化技术[J].数字技术与应用，2024，42（02）：232-234.

整某些事件的顺序，以增强故事的悬念和张力。角色设定的优化上，AI 通过分析角色的言行举止和心理变化，能够帮助编剧深入挖掘角色的内心世界和性格特征并提出具体的优化建议。此外，AI 还能对台词进行润色，作为剧本中至关重要的部分，台词往往是最难修改的。传统的编剧在修改台词时往往需要花费大量的精力，重新代入情境和人物性格进行润色。而 AI 可以基于语境和角色性格，考虑对话的合理性、连贯性和表现力，通过替换词汇、调整句式结构等方式，使对话更加生动自然、贴合角色性格。AI 微短剧《中国神话》等剧作都借助 AI 实现了场景、剧情、角色与对话等的优化和升级。

 剧本创作模式转型

　　AI 技术的飞速发展，正引领剧本创作迈入智能化、个性化的新纪元，极大地丰富了剧本的创作手法与叙事维度，推动了创作模式从传统向智能辅助乃至部分自动生成的深刻转型。

　　创作动机上，从编剧主观创作转变为数据驱动创作。AI 通过收集并分析大量市场数据，如票房收入、观看人数、观众评论等，从而识别出未来的市场趋势，构建观众的兴趣图谱和偏好模型，为编剧提供精准的用户画像。这些市场数据和用户画像有助于编剧了解目标受众的喜好和需求，从而创作出更符合市场需求的作品。

　　工作模式上，在"人机共创"的创作模式下，编剧的工作形式从单独创作转变为团队协作。过去，编剧通常独立于剧作的制作流程，随着 AI 对剧本创作介入程度的加深，编剧的创作工作逐渐转向团体协作，需要与 AI 工程师等工作人员紧密协作。

　　输出形式上，原本的纸质或电子文档转变成了跨媒介融合的创作成果。AI 生成的图文内容可以作为剧本的前期概念设计或剧情预告，为编剧团队提供更加直观、生动的视觉参考。

　　工作逻辑上，从传统的线性创作转变为非线性创作。在传统编剧的创作过程中，他们依照剧情发展的时间顺序进行铺陈，同时关注角色的成长、剧情的变化和核心情感的表达，需要在上一个情节的基础上创作出下一个情节。尽管有时在创作初期，编剧可能已经确定故事的结局，如悲剧或喜剧，或者因为事先想到某个场景或桥段而构建出整个故事框架，但在整体思路上，仍然遵循"因果"关系推进情节，整个流程呈"螺旋线"状展开，

如图 3-1 所示。而 AI 生成内容采用的是空间性创作逻辑，如图 3-2 所示，这种空间性创作逻辑能够辅助传统编剧以非线性思维构建情节线、角色和事件，并利用算法模型来选择和组合这些元素，以生成更加丰富的情节与更加复杂的叙事[1]。

图 3-1　传统编剧工作逻辑抽象图

图 3-2　AI 编剧工作逻辑抽象图

第三节　AI 创作的局限

尽管 AI 在剧本创作上具有相当大的潜力，然而剧本创作作为创意与情感的集中体现，它还存在许多局限性：在 AI 赋能影视的浪潮之下，创新，数据衰竭的阴影成为制约 AI 持续输出的首要难题；尖端算法的研发、大规模数据集的构建与维护，以及高性能计算资源的消耗，无一不考验着投资者的耐心与决心；法规伦理与版权问题也为 AI 剧本创作设置了难以逾越的障碍，如何在尊重原创、保护知识产权的同时，合理界定 AI 作品的法律地位与权利归属，以及在 AI 创作过程中如何融入人类价值观与道德判断，确保技术发展的伦理底线不被突破，是我们必须深入思考与探讨的议题。

1　孟可.从文学到代码：人工智能编剧的创作逻辑与应用前景［J］.现代电影技术，2024，546（01）：50-56.

一 创作产出的局限性

2019年，DC漫画公司的一位粉丝利用AI创作了《蝙蝠侠》电影剧本并做成了影片，但输出的结果滑稽又好笑，如"我喝蝙蝠，就像蝙蝠一样""阿尔弗雷德生了罗宾"等荒唐台词不停地出现在屏幕中[1]。

这类令人啼笑皆非的现象并不少见，反映出当今的AI剧本创作实践和工业化生产还存在着一定的距离。相较于以结构主义为主导的经典电影叙事学而言，现代电影修辞叙事学更加强调文本内外的叙事交流问题，这意味着剧本作为编剧向观众传递自身创作意图的基础，必须兼顾叙事技巧和审美高度，才能使观众按照电影预设的观影轨迹进行信息破译[2]。从《蝙蝠侠》的这一案例中不难看出，AI编剧在创作上仍然存在着叙事技巧和艺术审美上的局限性。

AI介入剧本创作过程的基础是大数据分析，经过多维度、大体量、全面的数据训练之后，优先抓取数据库中的高频词汇与句式进行"创作"，换言之，这是对数据的拼接，因此会对数据本身产生高度依赖，这种依赖已经引发了"数据危机"问题，该问题被多位学者在论文 *Will we run out of data? An analysis of the limits of scaling datasets in Machine Learning* 中正式提出。论文认为，高质量的语言数据存量或将在2026年耗尽，低质量的语言数据和图像数据存量也将分别于2030年至2050年、2030年至2060年耗尽。这意味着如果数据生产的效率没有显著提高，那么背靠数据库诞生的AI也必将迎来它的"创作瓶颈"。

虽然目前的影视市场中AI已经在虚拟拍摄、后期制作上有十分亮眼的表现，但在编剧领域，AI的文本生成能力目前似乎仅仅冲击到了编剧行业中人力成本较低的部分。中央文化和旅游管理干部学院副研究员孙佳山认为："AI编剧真正冲击的是低端的流水线式写作，也可以在一些特定题材类型或者剧本创作的局部起到一些作用。"若想运用AI创作出符合行业标准的作品，需要高额的成本。"一览科技"创始人罗江春在接受人民日报社

[1] 周心颢，吕佰顺. 从ChatGPT说开去：一个关于AI介入影视剧本创作的思考［J］. 东南传播，2023，225（05）：136-138.
[2] 马世玉. 人工智能形象的身体、身份和叙事功能研究——以21世纪美英人工智能科幻影视作品为例［J］. 东方艺术，2021，117（05）：127-132.

记者采访时提到，较为复杂的 AI 编剧产品，其开发和运营成本"可能相对更高"[1]。*Our T2 Remake* 的制作人之一 Junie 提到："影片素材制作时间截至 2023 年 12 月 31 日，整理下来，我们几乎使用了当时市面上所有的 AI 视频制作工具。"生成式 AI 技术远未达到可以大范围免费使用的程度，可想而知，若想利用 AI 创作出一部优秀剧本，将会产生巨额的成本和能耗开销。

法规伦理与版权问题

AI 剧本创作作为 AI 技术在文学创作领域的应用，其法规伦理与版权问题日益受到关注。AI 的发展带来了各行各业的自动化，然而在影视创作领域，尤其是剧本创作这样的高创意环节，AI 介入的程度越深，创作的边界就会越模糊。从算法的角度看，ChatGPT 目前可以实现用户交互信息的存储，但 AI 会如何处理这些数据，暂时不得而知。这意味着，在剧作领域，数据安全、知识产权是否能够得到保障，仍是一个谜团[2]。

目前，我国《著作权法》对 AI 生成内容的法律地位及权利归属尚未有明确规定，这导致 AI 创作的作品在法律上处于模糊地带。AI 在创作过程中可能涉及对已有作品的模仿或借鉴，从而引发版权侵权问题。如何界定 AI 创作的"独创性"及如何区分 AI 的创作与抄袭行为，是当前法律面临的难题。在司法实践中，一些案例开始尝试界定 AI 生成内容的法律属性，但是，目前大多情况下，AI 创作的作品版权仍然处于灰色地带，一些司法实践案例倾向于将 AI 创作的作品视为开发者或所属机构的"作品"，由其享有著作权。然而，这一原则并非绝对，具体归属还需根据案件的具体情况进行判断。

在信息安全和隐私保护的问题上，AI 在创作过程中涉及对大量数据的收集和处理，这些数据可能包含个人隐私信息，因此，如何确保数据的安全性和隐私保护，也是 AI 创作必须面对的法律问题。针对这一系列问题，可以采用更高效的数字指纹技术和区块链技术，用于识别和追踪侵权行为。政府和相关机构应制定和完善关于 AI 创作作品版权的法律法规，明确 AI 创作作品的权利归属和侵权责任。同时，还应建立专门的版权管理平台，

1 苗春. AI 辅助，赋能编剧［N］. 人民日报海外版，2023-09-15（007）.
2 周心颖，吕佰顺. 从 ChatGPT 说开去：一个关于 AI 介入影视剧本创作的思考［J］. 东南传播，2023，225（05）：136-138.

为创作者和用户提供版权许可和交易服务。

伦理层面，AI 的创作过程往往涉及多个主体，包括 AI 工具开发者、训练数据提供者、AI 工具使用者等。在创作过程中，该如何界定各主体的伦理责任？随着 AIGC 技术的不断发展，AI 在剧本创作中的参与度越来越高，又该如何界定 AI 创作的剧本是否属于"人类作品"？如何确保 AI 创作不违背伦理道德、维护人类的尊严和权益？这些都是当前 AI 创作中面临的伦理层面的挑战。

当然，随着 AI 在创作领域的应用越来越广泛，上述的伦理和法规难题也将有新的突破，版权归属、原创性界定、伦理责任归属等问题，都将随着越来越广泛的实践需要而得到明确。

AI 剧本创作发展展望

AIGC 是随着科技发展不断成长的数字生命体，未来的 AI 剧本创作也将有越来越创新的表现和广泛多元的应用。未来，人机协同创作将成为常态，AI 将以其强大的数据处理能力和创意生成力，为编剧们开启一扇通往全新叙事世界的大门。大数据与知识图谱的深度融合，不仅让剧本创作更加精准地对接市场需求和观众喜好，更赋予了作品跨媒介叙事和个性化定制的能力。观众将不再是被动的故事接受者，而是能够主动参与故事创作、影响剧情走向的共创者。

然而，剧本，一剧之本，它作为影视作品的基础和灵魂，是导演、演员、摄影师等所有创作人员共同使用的工作蓝本，是观众获得情感共鸣和审美体验的起点。优秀的剧本需要的不是 AI 可以完成的文字堆砌，而是"创作"的灵魂。创作是人类独有的精神活动，它融合了创作者的个人经历、情感体验、审美追求和时代精神，只有深入生活、洞察人性、勇于创新，才能创作出具有深刻内涵和广泛影响力的作品。尽管 AI 技术的发展会为影视行业带来颠覆性的变化，但是创作本身始终是任何技术手段都无法替代的。我们作为创作者、文艺作品的生产者，必须保持清醒的头脑和理性的价值判断，对作品负责，在技术与伦理的和谐共生中，充分挖掘 AI 的潜力，为影视产业乃至整个文化领域做出贡献。

创新实践 ▶ 借助 AI 工具进行剧本创作

在影视创作中，剧本是作品的灵魂。本章的创新实践环节将重点介绍一款 AI 工具——"Kimi"，并提供详细的使用步骤，以帮助读者掌握如何运用 AI 来进行剧本创作。

1. 软件介绍

Kimi 是由北京月之暗面科技有限公司开发的智能助手产品，于 2023 年 10 月 9 日推出。它是一款主打超长文本处理的 AI 助手，支持输入长达 20 万汉字的文本，甚至官方在 2024 年 3 月 18 日宣布它可以处理 200 万字的超长无损上下文。Kimi 的主要功能包括长文总结和生成、联网搜索、数据处理、编写代码、用户交互和翻译等。它能够模拟人类的思考过程，多级分解复杂问题，执行深度搜索，并即时改进结果，提供更全面、准确的答案。Kimi 探索版是其增强版本，具备更强的搜索能力，能一次精读超过 500 个页面，在长文本处理和搜索方面有着突出的优势。Kimi 主页如图 3-3 所示。

图 3-3　Kimi 主页

2. 操作步骤

步骤一　确定剧本大纲及核心设定

在使用 AI 工具之前，我们需要先基于既有的选题明确剧本的大致情节和基本设定。比如，你想创作一个"爱情""穿越"题材的微电影，可以输入题材、基本人物设定的关键词，向 AI 提问。

> 请为我生成一个微电影的剧本大纲,以"爱情"与"穿越"为主题,主人公为21岁的女大学生和26岁的互联网科技公司男性职员。

微电影剧本大纲:《时空之恋》
故事背景
本故事围绕21岁的女大学生林晓晓和26岁的互联网科技公司男性职员江晨的爱情故事展开。
林晓晓是一位历史系的学生,对古代文化充满热情;江晨是一名程序员,专注于人工智能和时空理论的研究。两个人因一次意外的时空穿越而相遇,开始了一段跨越时空的爱情旅程。
角色设定
林晓晓:21岁,女大学生,主修历史,聪明,热爱古代文化,对未知事物充满探索欲。
江晨:26岁,互联网科技公司职员,理性、冷静,对时空理论有深入研究,工作狂。
情节大纲
第一幕:相遇
(1)林晓晓在图书馆研究一份古老的文献,意外触发了一个隐藏的时空机关。
(2)江晨在公司加班,编写一个关于时空数据的程序,程序突然失控,产生了异常能量波动。
(3)两个时空点因未知的时空波动而连接在一起,林晓晓被卷入时空漩涡,穿越到了江晨的时空。
……

步骤二 剧情细化与情节补充

在上一步,Kimi 已经基于我们的基本设定给出了故事大纲和主人公的角色设定描述。此时,创作者可以利用 Kimi 的情节规划功能,输入故事的起始点和关键转折点,让它生成可能的情节发展路径,然后对 AI 生成的情节路径进行调整和优化,形成自己的故事线。

步骤三 剧本草稿撰写

结合 Kimi 提供的角色设定和情节发展,撰写剧本草稿。在写作过程中,如果我们选择以人类编剧为主要创作者,那么就要对生成的情节进行梳理,整理出剧本叙事框架,并使用 Kimi 进行语言润色和逻辑校验;如果我们选择继续用 Kimi 创作,则需要基于上一步的剧情大纲发送更加细化的需求描述。此处我以 Kimi 为主,进行下一步的内容生成。

> 以"林晓晓在图书馆研究一份古老的文献,意外触发了一个隐藏的时空机关"为开场戏,生成剧本格式的文段。

INT(即内景).图书馆,夜晚。
林晓晓(21岁,穿着简单的T恤和牛仔裤,长发披肩,戴着一副眼镜)坐在一张木质的长桌前,桌上堆满了各种古籍。她的眼睛紧紧地盯着一本破旧的羊皮纸卷,眉头紧锁,手中的铅笔在笔记本上快速地做着笔记。
林晓晓(自言自语):这里提到的"时空之门"……难道真的存在吗?
她翻到文献的最后一页,发现了一个奇怪的符号,与书中的其他内容格格不入。她好奇地用手指抚摸着符号,突然,符号发出了微弱的光芒。
林晓晓(惊讶):这是什么?
林晓晓站起身,环顾四周,确保没有人注意到她的发现。图书馆里十分静谧,只有时钟的滴答声和书架后偶尔传来的翻书声。
林晓晓(轻声):这里一定藏着什么秘密。
她深吸一口气,鼓起勇气,将手放在符号上,闭上眼睛,口中念念有词。突然,光芒大作,整个图书馆开始震动,书架上的书纷纷落下,林晓晓被一股无形的力量包围。

步骤四 剧本初稿润色

基于 Kimi 给出的剧本文段，我们可以输入修改的要求，比如添加更丰富的人物对白，调整某个主人公的性格，等等。在润色环节，由于 AI 语言模型的局限性和我们分段输入的提问方式，AI 输出的剧本偶尔会存在前后文逻辑错误的问题，需要我们进行校对和核查。

> 这一段帮我修改成更具科技感的穿越情节，加入林晓晓与江晨的人物对白，突出江晨的理智、冷静。

INT. 图书馆，夜晚。

林晓晓（21 岁，穿着简单的 T 恤和牛仔裤，长发披肩，戴着一副眼镜）坐在一张木质的长桌前，桌上摆放着一台笔记本电脑和一些散乱的古籍。她的眼睛紧紧地盯着屏幕上的 3D 模型，眉头紧锁，手中的触控笔在数位板上绘制着复杂的图案。

林晓晓（自言自语）：这个古代机关的构造……似乎与某种科技原理相吻合。

林晓晓站起身，环顾四周，确保没有人注意到她的发现。图书馆里十分静谧，只有时钟的滴答声和书架后偶尔传来的翻书声。

林晓晓（轻声）：这里一定藏着什么秘密。

她深吸一口气，鼓起勇气，将手放在一块古老的金属板上，上面刻着奇异的符号。突然，金属板发出了微弱的光芒，与她的笔记本电脑上的 3D 模型同步闪烁。

林晓晓（惊讶）：这是什么？

随着她输入最后一组代码，整个图书馆开始震动，书架上的书纷纷落下，林晓晓被一股无形的力量包围。

CUT TO（转场）.

INT. 互联网科技公司，夜晚。

江晨（26 岁，穿着休闲衬衫和牛仔裤，短发，眼神锐利）坐在办公桌前，专注地编写代码。他的办公室里摆满了高科技设备和屏幕，上面显示着复杂的数据和图表。

江晨（冷静地）：这个时空数据模型……应该可以解释古代文献中的异常现象。

江晨的电脑屏幕上突然出现异常波动，他立刻停下手中的工作，眉头紧锁。

江晨（自言自语）：这是什么信号？

他迅速敲打键盘，试图追踪信号源。

CUT TO.

INT. 同一时间，图书馆。

光芒大作，林晓晓被一股无形的力量包围，她感到自己被拉入一个漩涡。

林晓晓（惊慌）：啊！

随着光芒的消散，林晓晓消失了，只留下一片狼藉的图书馆和那块古老的金属板，金属板上的光芒渐渐消失。

CUT TO.

INT. 同一时间，互联网科技公司。

江晨的电脑屏幕上突然出现一个未知的信号源，他迅速站起身，走向一块巨大的显示屏。

江晨（惊讶）：这个信号……它来自图书馆？

步骤五 反馈与迭代

Kimi 有一个突出的功能，就是可以对我们的现有文稿进行阅读和修改。当我们完成剧本初稿之后，可以将文稿传输至 Kimi，让它帮助我们分析剧本并给出反馈，这样我们就可以根据它的反馈，对剧本进行修改。如此反复几遍，就可以写出相对完善的剧本。

Chapter 04

第四章
AI 与影视表演

学习目标

① 了解 AI 在角色选择中的使用现状。
② 熟悉影视表演领域常用的 AI 工具。
③ 学习运用 AI 工具生成简单的虚拟演员。

导入案例

热播剧《长安十二时辰》的"鱼脑"与雷佳音

2019年,国产剧《长安十二时辰》在优酷独家上线后迅速引发观剧热潮。该剧改编自作家马伯庸的同名小说,以豆瓣初始评分8.8分的佳绩进入年度最受欢迎国产剧行列,成为众人瞩目的焦点。随后,《长安十二时辰》通过Viki、Amazon及YouTube等平台成功进入国际市场,在日本、北美等多个国家和地区上线,以其精良的制作与强大的文化影响力广受全球观众好评。

作为古装悬疑剧,《长安十二时辰》凭借紧凑跌宕的故事情节、精美的视觉效果及对历史背景的深度还原,达到了电影级别的艺术水准。观众在剧集紧张的氛围和扣人心弦的节奏引领下,犹如穿越时空,亲历了唐朝长安城内惊心动魄的"十二时辰",深深沉浸于那段历史洪流之中。

其中,雷佳音在剧中对张小敬这一角色的精彩演绎,为整部剧增色不少,如图4-1所示。张小敬这个角色既有硬汉的坚韧,又不失细腻的情感表达。雷佳音凭借精湛的演技,将这个角色塑造得既庄重威严,又不失幽默风趣。这一成功选角的背后,离不开AI技术的助力与支持。

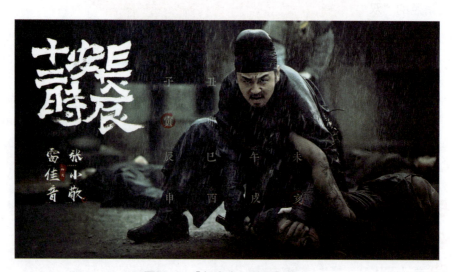

图4-1 《长安十二时辰》剧照

2017年，优酷推出了名为"鱼脑"的选角工具。这一工具深度融合了阿里巴巴在大数据和AI技术方面的优势，为影视制作领域引入了颠覆性的智能辅助决策工具，从而开启了选角工作的崭新篇章。

"鱼脑"会先对剧本的情节、角色设定等内容进行结构化分析，然后通过分析历史上类似剧集的成功因素，初步筛选出符合角色气质的演员名单。随后，"鱼脑"会利用大数据深入剖析候选演员的过往作品、观众反馈及参演作品的市场表现等多维度信息，全面评估每位演员与角色的契合度，最终精准匹配最佳人选。《长安十二时辰》以其紧凑的节奏和严密的逻辑著称，观众稍不留神便可能会错过剧情的关键铺垫。鉴于此，选角团队需要寻找一位能够娴熟驾驭复杂多变的角色、精准捕捉并展现角色深层次特质的演员，以确保演员的表演与故事的复杂性相得益彰。"鱼脑"对大量男演员进行了分析，判定雷佳音的个人标签和银幕形象与剧中男主角张小敬的特质高度契合。此外，在过往表演经历方面，雷佳音曾在《和平饭店》中有过出色表现，该剧同样是一部节奏紧凑、充满反转的"烧脑剧"，这进一步印证了他是张小敬这一角色的理想人选。"鱼脑"的参与不仅为《长安十二时辰》的成功奠定了坚实的基础，同时也为影视行业树立了智能化选角的典范，展现了科技在推动影视制作创新与发展中的重要作用。

通过精准的数据分析与匹配，选角效率与质量得到显著提升，还有助于演员找到最适合自己的角色，凭借精湛的表演赢得观众的广泛喜爱与高度认可，真正实现演员与角色的"双向奔赴"。可见，在影视制作领域，AI技术的应用不仅革新了内容创作流程，还为选角工作注入了前所未有的活力。

未来，随着AI技术的持续进步，像"鱼脑"这样的AI工具势必将在更多领域和项目中发挥更加重要的作用，为影视制作的每一个环节带来更多创新与变革，从而引领整个行业迈向更加智能化的新时代。

第一节 AI 参与影视选角

随着技术的飞速发展，AI 正在对影视行业的选角流程产生前所未有的深远影响。从角色匹配与演员推荐，到角色试镜与全面评估，再到市场表现预测，各类先进的 AI 工具为影视制作提供了全方位的支持。AI 技术的引入可以逐步解决传统影视选角方式存在的主观偏见与效率低下等问题，使影视选角工作迎来革命性的转变。当前 AI 在影视选角中的地位正从辅助工具转变为关键决策者，如何在 AI 推荐与保持人类审美判断之间找到较佳平衡点，以及在加速技术革新的同时，确保艺术的多元表达和创意活力，是影视行业未来亟须面对的重要课题。

一、角色匹配与演员推荐

在现代影视产业中，角色与演员的精准匹配是确保影视作品成功的关键环节之一。传统的选角方式依赖导演、制片人和选角导演的个人直觉与经验，这不仅耗时费力，还伴有较高的主观性和不确定性。随着 AI 技术的迅猛发展，角色匹配与演员推荐正逐步向智能化和数据化模式转型。AI 通过分析剧本中对角色的描述，利用先进的自然语言处理技术深入挖掘角色的细节特质，并依托庞大的演员资料库，对每位候选演员的过往表演经历、外形特征及表演风格进行全方位、高精度的对比分析。这一过程不仅能够迅速锁定契合角色的演员，还有可能发掘出在传统选角过程中被忽视的潜力新人，从而为影视作品注入新鲜血液。

在角色匹配与演员推荐领域，优酷的"鱼脑"和爱奇艺的"艺汇"在国内占据了领先地位。这两款智能选角工具各具特色，分别展现了各自的技术优势与卓越的实践效果。优酷"鱼脑"的核心功能是通过 AI 技术与大数据分析，为影视作品提供从投资规划、制作执行到运营推广的全流程辅助决策支持，特别是在选角这一关键环节，"鱼脑"通过深入挖掘和分析大量演员过往作品的市场反馈数据及观众偏好信息，全方位、多维度地评估演员的形象契合度、演技实力及市场影响力，从而精准筛选出与角色高度匹配的演员。此

外,"鱼脑"在成功协助制片方选定演员后,还可以继续利用数据分析,预测所选演员可能引发的话题热度与观众反响,为角色的二次塑造、剧情调整及市场推广策略等提供有效建议,确保作品的最终呈现符合市场需求和观众期望。这种从选角至运营的全流程覆盖,使得"鱼脑"成为优酷在激烈的市场竞争中脱颖而出的利器。例如,除了为《长安十二时辰》推荐了雷佳音饰演男主角,在综艺节目《这就是街舞》的制作过程中,"鱼脑"通过对节目受众和预期热度进行分析,选中易烊千玺担任队长。

与"鱼脑"侧重全流程决策不同,爱奇艺的"艺汇"更聚焦于选角的精准匹配与成本优化。作为智能选角系统,"艺汇"的核心技术在于通过 AI 算法,从海量的"角色"和"演员"信息中提取比较有价值的数据,计算二者之间的匹配度,以迅速筛选出符合特定需求的演员。"艺汇"的数据库收集了大量演员的基本信息,涵盖演员简介、照片、标签和表演片段等。在选角过程中,制片方仅需输入角色的标签、人物小传和对演员的具体要求,系统便会从庞大的演员数据库中精准筛选出比较符合角色设定的候选人。这种高效、精准的筛选方式,极大地提高了选角效率。在爱奇艺出品的青春校园网络剧《最好的我们》的制作过程中,"艺汇"通过深入剖析角色性格、情感表达方式及剧本的核心要求,成功且精准地促成了刘昊然与男主角余淮的完美匹配。同样,在青春爱情剧《泡沫之夏》的选角过程中,"艺汇"精准地推荐了张雪迎饰演女主角尹夏沫,赢得了观众的认可。此外"艺汇"还被运用于《中国有嘻哈》《中国新说唱》等综艺节目"明星制作人"的选择中。

AI 虽然显著提升了影视选角的效率和准确性,但值得注意的是,如果训练 AI 的基础数据缺乏多样性和包容性,就可能会导致其不自觉地倾向于推荐特定类型或风格的演员,从而影响选角的公平性和演员与角色匹配的准确性。此外,AI 的介入在一定程度上挑战了现有的选角模式和行业规则,对于相关从业人员而言,这种技术驱动的变革可能会给他们带来不适感,他们可能需要时间来适应新的工具与方法,甚至需要重新审视并调整自己的职业定位与工作流程。

 角色试镜与评估

角色试镜与评估是选角过程中至关重要的一步。在传统的试镜过程中,导演和制片

人会依据演员现场的即兴表演来做出判断。这种方式虽然直观，但过度依赖主观感受，易受个人偏好、情绪状态及即时反应等人为因素的干扰，导致评估结果存在偏差，影响选角的精准度与公正性。AI 技术的引入，为试镜与评估提供了更为科学和客观的辅助。AI 可以通过对演员试镜录像中的面部表情、声音特征及情感反应等进行细致入微的分析，从而实现对演员表演效果的精准评估，为导演和制片人提供更为客观和全面的决策依据。

在这一领域，美国的 Casting Networks 凭借其前瞻性的视野，率先推出了名为 TalentWatch 的 AI 工具，极大地简化了传统的试镜流程。Casting Networks 最初是一个管理演员资料和联系方式的平台，旨在为制片人、导演和影视行业其他专业人士提供便捷的演员信息检索服务。随着影视制作行业对选角效率与精准度要求的不断提升，Casting Networks 敏锐地洞察到行业亟需更高效、更精准的决策工具，为此，他们倾力打造了 TalentWatch。该工具利用先进的机器学习算法来分析演员的试镜录像，它能够基于演员的面部表情、声音和身体语言，对试镜录像进行细致入微的分析与评估，还可以识别出演员在特定情境下的微表情和语气变化，从而更准确地判断该演员是否能够很好地诠释某个角色。

AI 在角色试镜与评估中的应用，显著提升了评估结果的客观性和精确性，削弱了主观因素对决策的影响，为制片团队提供了更加客观且符合市场导向的选角依据。然而，这种技术的应用也引发了行业内对于影视作品创意程度的担忧。由于 AI 在评估过程中主要依赖现有的数据和模型，可能无法全面评价演员难以量化的创意表现，如演员独特的演绎方式、即兴的灵感迸发，以及那些能够触动人心、引人深思的微妙情感变化等。若制片团队在选角时过度倚重 AI 的数据指标，可能会影响影视作品的质量。

 数据驱动与选角决策

在 AI 和数字技术介入之前，选角决策主要依赖导演、制片人和选角导演的经验和直觉，同时，与演员个人的关系和历史合作经验在一定程度上也会影响选角决策。

在 21 世纪初，技术进步推动了选角流程的数字化转型。选角导演和制片人开始使用电子表格和数据库来管理演员的档案，这些档案包括演员的照片、履历、过往作品等信

息。伴随着互联网的迅猛扩张，线上选角平台逐渐兴起，为制片人和导演提供了更为便捷的渠道，用于筛选和审阅演员资料。这一系列变革不仅逐渐提高了选角工作的效率，而且为更多演员带来了机遇。在此背景下，一些大数据分析公司开始研发选角工具。

在数据驱动选角领域，Cinelytic 和 Vault AI 较有代表性，它们各自展示出独特的优势和特色。Cinelytic 能够将复杂的数据转化为直观的决策支持信息，通过分析演员的历史票房成绩、社交媒体影响力及诸多相关因素，为制片方提供全面的战略支持，助力他们在演员甄选、预算优化、营销策略制定和发行路径规划等关键环节做出更加精准且有效的选择。不仅如此，Cinelytic 还革命性地重塑了影视制作流程，制片人只需输入演员名单，Cinelytic 便能迅速给出各种选角方案对影视作品潜在市场表现的预估影响。迄今，Cinelytic 已与华纳兄弟、环球影业等优秀的影视公司建立了紧密合作，帮助这些影视公司优化制片流程，提升项目推进效率与质量。

Vault AI 则以其对观众数据的深入分析和精准的选角建议，成为影视公司在内容制作中的得力助手。该平台凭借其核心技术，即对社交媒体趋势、历史票房数据及流媒体播放量的深度综合分析能力，为影视作品的角色选择提供更为全面且可靠的建议。随着社交媒体日益成为影视作品营销推广的重要阵地，Vault AI 应运而生并乘势而起，与网飞、迪士尼等影视巨头携手合作，逐步扩大了其影响力。值得一提的是，Vault AI 的"受众模拟"功能独树一帜，该功能通过模拟不同类型观众的反应，助力制片方更深入地洞察各种观众群体的具体需求与偏好。这一创新技术的应用，不仅优化了选角过程，还使得影视作品在早期制作阶段便能精准锁定目标观众群体，从而最大化提升影片的市场吸引力和商业表现。

数据驱动的选角方式通过整合海量市场数据和观众反馈，为影视作品的制作提供了科学依据，极大地缩减了选角过程中的时间消耗与人力投入。然而，这一技术革新也伴随着新的挑战。首先，影视选角不是单纯的技术性匹配，还涉及导演、制片人与演员之间复杂的合作与互动，尽管 AI 能够基于数据提供更为理性的选角建议，但它难以复制人类在感知微妙表演细节、捕捉潜在情感共鸣方面的独特判断力，更无法预见摄制团队内部合作对拍摄效率及作品最终呈现效果的影响。其次，数据驱动选角需要妥善处理海量的演员个人信息和市场动态数据，这直接涉及隐私保护和数据安全问题，一旦这些数据管理失当，就可能产生数据泄露或被滥用的风险，这样会给整个影视行业带来负面影响。

第二节 虚拟演员在影视制作中的应用

得益于技术的快速进步，虚拟演员正逐步崛起，成为影视制作领域的重要力量，并展现出广阔的应用前景。早期的虚拟角色主要通过计算机生成图像（Computer Generated Images，CGI）技术实现，而如今，虚拟演员已经从简单的特效工具演变为能够替代真人演员的重要角色。这一转变不仅赋予了制片团队前所未有的创作灵活性，还大幅提高了影视作品的制作效率，有效降低了成本。随着虚拟演员技术的日益成熟与广泛应用，影视制作正加速向更高层次的智能化和个性化方向迈进。

一、发展历程与代表案例

虚拟演员历经多次迭代，从最初的萌芽阶段到如今发展到高度智能化的水平，一路见证了计算机技术的不断进步。

20世纪80年代，随着计算机技术的普及，CGI技术逐步进入大众视野，为电影制片人首次提供了将虚拟角色搬上银幕的机遇。这种由计算机生成的角色（被称为"CGI角色"）加速了传统手工特效向数字化转型。1982年上映的《电子世界争霸战》作为早期大量使用CGI技术的电影，同时也是赛博空间题材电影的先驱，具有里程碑式的意义。尽管当时片中的虚拟角色仅由简单的几何形状拼凑而成，以今日眼光观之略显简陋，但它开创了数字角色设计的先河，在当时无疑是一项具有划时代意义的创新之举。

20世纪90年代，CGI技术日臻成熟。1995年，皮克斯动画工作室推出的《玩具总动员》作为史上首部完全采用CGI技术制作的动画长片，其重要性不言而喻。这部影片的成功上映，标志着虚拟角色实现了从特效辅助到叙事核心元素的重大跨越。即便以今天的眼光审视，片中的角色依然展现出极高的精致度，无论是视觉效果还是情感表达都堪称卓越。

21世纪初期，动作捕捉（Motion Capture）技术逐渐崭露头角。这项技术可以将人的

表情、动作记录下来，并转化为数字信号，通过重组、剪辑完成角色再现，在本质上可以看作是演员的延伸。[1]《指环王：护戒使者》中的"咕噜"是这一时期的标志性虚拟角色。该角色捕捉了演员安迪·瑟金斯的表演，再结合 CGI 技术生成，最终创造出了令人震撼的银幕形象。2009 年，动作捕捉技术迎来了又一次飞跃，《阿凡达》是这一阶段的巅峰之作。导演詹姆斯·卡梅隆利用动作捕捉技术，将纳美人这个外星种族描绘得栩栩如生，逼真的动作与表情让人几乎忘却了这些角色的虚拟本质。这部影片不仅刷新了票房纪录，更是将动作捕捉技术推向了新的高度，同时也标志着该技术已趋向成熟并实现了深度应用。

21 世纪 10 年代，AI 技术逐步为虚拟演员的制作注入全新的生命力。2015 年上映的《速度与激情7》创新性地采用了 AI 中的深度伪造技术（Deepfake），实现了已故主演保罗·沃克的"数字重生"，使他得以在银幕上继续未竟的旅程。这一创举虽彰显了技术的非凡潜力，但也引发了关于伦理道德边界的广泛讨论。与此同时，AI 技术在虚拟角色设计领域大放异彩，《复仇者联盟 3：无限战争》中，反派角色灭霸的形象便是在 AI 的辅助下设计出来的。[2] 灭霸灵活真实的面部表情、深邃的眼神及复杂的情感变化，令观众仿佛面对一位真实存在的巨人，而非一个虚拟的角色。

21 世纪 20 年代，AI 技术的深度应用使得视频创作能够直接跳过"拍摄"这一环节，并赋予了虚拟角色自主学习与模拟的新能力，极大推进了虚拟演员的智能化和个性化发展。国内爱诗科技推出的 PixVerse、国外的 Runway 等工具，已经可以实现在不进行任何拍摄的情况下直接用文本生成视频，通过文字描述的方式设计演员的外貌，并精准控制演员的行动，这无疑极大地提升了影视创作的灵活性。同时，"虚拟人"这一概念逐渐兴起，并通过社交媒体逐步扩大应用范围，走进电影和电视剧中，为观众带来全新的娱乐体验。

在国外，韩国明芒科技公司 DeepBrain AI 创建的 AI Studios 和英国 AI 公司推出的视频制作工具 Synthesia，通过简化虚拟演员的制作流程，使得虚拟角色的应用更加便捷、高效。以 Synthesia 为例，使用该工具制作虚拟演员视频只需简单的几个步骤：挑选虚拟演

[1] 何国威. 从动作捕捉到虚拟偶像：计算机技术对演员及电影娱乐生态的发生与重构[J]. 当代电影，2022，347（01）：72-81.
[2] 邵将. 论人工智能的新进展对电影产业的革命性影响[J]. 中国电影市场，2024，（08）：10-16.

员，输入脚本，设置好虚拟场景、背景音乐等，就可以等待视频制作完成后直接下载。Synthesia 提供了多样化的虚拟演员选项，用户可以上传自己的形象创建个性化的虚拟角色。此外，用户还可以根据需求设置虚拟演员的语言与语气，使角色之间的交流更加自然、真实。

在国内，柠萌影视作为这一领域的先驱，在电视剧《二十不惑 2》中引入虚拟角色 202，为整个行业树立了新的标杆。这一创举不仅为剧集的内容创作增添了创意和可能性，也为柠萌影业的品牌建设和业务拓展开辟了广阔的想象空间。该项技术的引入既大幅缩减了制作周期与成本，又为影视创作提供了前所未有的便捷路径。

虚拟演员的发展史既是一部技术迭代的宏伟史诗，同时也是电影艺术与现代科技深度融合的生动写照。从早期简单的图形呈现，演进至当前具备高度智能化与个性化特征的角色，虚拟演员的每一次飞跃都令人赞叹不已。随着 AI 技术的持续精进与创新突破，未来虚拟演员的潜力将进一步释放，为影视行业带来更多变革契机。

开发工具与生成过程

虚拟演员从最初的简单形象跃升至如今高度逼真的数字化实体，背后涉及众多复杂且精细的技术环节。虚拟演员的生成大致可分为三个核心步骤：首先是精心构建 3D 模型，为角色奠定形态基础；其次是通过技术捕捉、训练动作与表情数据，让角色动起来；最后则是将这些宝贵的数据巧妙地融合到影视作品之中，借助实时渲染等特效技术，使之成为鲜活的数字角色，得以在银幕或荧屏上展现出惊人的真实感与生动性。

虚拟演员的 3D 模型是其视觉呈现的核心，也是精确复制人类外貌特征、使虚拟形象高度逼真的基础。构建 3D 模型这一环节通常由技艺精湛的 3D 建模师借助专门的软件完成，如 Pixologic 公司开发的数字雕刻和绘画软件 ZBrush。ZBrush 凭借其超高分辨率的建模能力，在业界赢得"数字雕刻神器"的美誉，成为创建虚拟演员过程中一个重要的工具。它在《阿凡达》《指环王》《复仇者联盟》和《霍比特人》等知名系列电影的视觉特效制作中发挥了关键作用。近年来随着 AI 技术的迅猛发展，ZBrush 还引入了智能对称、自动拓扑等新功能，进一步简化了建模的过程，为虚拟演员的塑造提供了更为强大的技术支持。

3D模型构建完成后，创作者需要从真实演员身上采集动作和表情数据，旨在使虚拟演员能够更加鲜活、生动地展现人类的情感与行为举止。这一过程通常通过动作捕捉和表演捕捉技术完成。其中，视效巨头Digital Domain在虚拟演员技术的推进中扮演了重要角色，该公司创建的"数字人类实验室"曾为《复仇者联盟4：终局之战》的制作贡献力量，利用高精度的3D扫描和建模技术，成功打造了极为逼真的数字替身，使虚拟演员的面部表情与肢体动作达到了前所未有的真实度。另一家专精于动作捕捉技术的英国公司Cubic Motion凭借先进的计算机视觉技术和AI算法，实现了对演员面部表情的实时捕捉与精准生成。自2009年成立以来，Cubic Motion凭借其技术优势迅速成为业内翘楚。2020年，游戏开发巨头Epic Games将Cubic Motion纳入麾下，将其技术与自家的Unreal Engine（虚幻引擎）和3Lateral的面部绑定技术相结合，共同推动虚拟演员技术不断进步。值得一提的是，Epic Games的Unreal Engine原本用于游戏开发，但近年来已稳步拓展至影视虚拟制片的新领域，在《曼达洛人》《西部世界》等多部热播电视剧的制作中发挥了重要作用。

在完成模型构建和数据采集之后，虚拟演员的呈现就要依赖高精度的渲染技术了。这个步骤涉及实时特效、场景预览及后期制作，通常需要结合高性能计算机和图形处理技术来实现。这不仅仅是单纯的技术呈现，更是艺术与科技的完美结合。

参与《阿凡达：水之道》等影片制作的Weta Digital公司，在该环节使用了一种将动作捕捉与画面实时合成巧妙结合的技术——Simulcam（参数采集）。该技术借助机器学习模型，能够预测场景中的几何结构并进行画面的实时合成，使导演和摄像团队可以即时看到最终效果，极大提升拍摄效率。与此同时，Epic Games开发的Unreal Engine也在渲染技术领域展现出强大的潜力。在电视剧《曼达洛人》中，Unreal Engine通过构建沉浸式虚拟环境，使制作团队能够直接在虚拟场景中进行拍摄与调整工作，有效地突破了传统绿幕拍摄的局限，展现了科技赋能艺术创作的无限可能。

随着AI技术在影视与传媒领域的日益渗透，在视频创作中使用虚拟演员的门槛也逐步降低。目前，一些工具已将虚拟演员设计为可直接选用的模板，极大地方便了创作者的使用。这些虚拟演员不仅具备高度拟真的形象，还能根据创作者的需求精准呈现指定的动作和语言表达。例如，AI Studios和Synthesia等工具为创作者提供了丰富多样的虚拟演员模板，通过简化视频制作流程，使创作者能够快速实现从创意构思到成片产出的全流程操

作，为独立电影制作人和小型影视工作室提供了前所未有的便利。

三 市场前景与伦理争议

对于影视产业而言，虚拟演员相较于传统演员有以下优势。

（1）虚拟演员突破了生理、地理等现实因素的束缚，同时彻底消除了演员在危险环境中工作的风险，这种前所未有的灵活性为导演和制作团队提供了广阔的创作空间，使他们能够不受时空的限制，尽情释放创意，充分展现自己的艺术构想。

（2）虚拟演员不会因时间推移而改变形象，始终保持着稳定的表现力，从而确保了作品的一致性和连续性。传统的影视拍摄过程中，因演员身体状况、年龄增长或健康问题导致拍摄周期被迫延长和形象不连续等问题，使用虚拟演员都可以避免。

（3）使用虚拟演员可以大幅降低制作成本。传统影视制作需要支付给演员高额的薪酬，还需耗费大量精力协调拍摄时间、地点，并解决演员的后勤问题，如住宿、交通等。使用虚拟演员不仅可以免去这些烦琐的步骤，还能使制作费用大幅降低。不仅如此，虚拟演员在拍摄过程中几乎不会出错，减少了由于演员表演失误而导致的重复拍摄问题，既节省了成本，又提高了效率。可以说，虚拟演员正在引领影视产业向更高效、更经济的方向发展。

（4）虚拟演员的高度可定制性为创作者带来了极高的创作自由度。通过灵活调整虚拟演员的外观、声音和表现风格，制作团队可以根据剧情需要塑造出各具特色、形象鲜明的角色，从而彻底摆脱真人演员个人特质及实际表演能力的束缚。

虚拟演员的兴起无疑为影视行业带来了新的可能性，但同时也不可避免地伴随着伦理挑战和行业冲击。

（1）关于版权和肖像权的争议在虚拟演员的应用中日益凸显。当虚拟演员能够高度逼真地模拟真人时，观众便难以分辨虚拟与真实之间的界限，这可能侵犯原型演员的肖像权，尤其是已故演员形象的重现，这种问题显得尤为敏感。如《星球大战外传：侠盗一号》中彼得·库欣的"复活"，便引发了公众对逝者权益和遗产管理等问题的广泛讨论。

（2）虚拟演员的广泛应用可能会对传统演员的就业构成潜在威胁。随着技术的不断进步，虚拟演员的表现力和适应性快速提升，尤其是在拍摄危险场景或需要长时间工作的情

境中，虚拟演员逐渐展现出替代人类演员的可能性。这种趋势不仅引发了传统演员群体对失业风险的担忧，也在社会层面上激起了关于对工作机会减少的广泛讨论。

（3）引发人们对虚拟演员可能会削弱电影艺术性和导致影视作品质量下降的担忧。尽管虚拟演员在某些方面能够提高制作效率、降低成本，但过度依赖虚拟技术可能会削弱影视作品个性化的创作风格与情感表达。虚拟演员的表演虽然在技术上高度精准，但可能缺乏人类演员所独有的情感深度，进而使影片在艺术层面显得平淡无奇，甚至趋于"公式化"，丧失了传统影视创作中主创人员之间的灵感碰撞带来的独特魅力。

（4）虚拟演员的表演在表现力和自然性方面仍然存在瓶颈。尽管目前的AI技术进步显著，但仍难以完全复制人类的微表情和细腻的情感表现。因此，观众在观看虚拟演员表演时，可能会因为其过于逼真却又显得不自然的特征而产生"恐怖谷效应"，这种心理反应会极大影响观众的观影体验。

此外，虚拟演员的生成过程依赖于对大量数据的收集和分析，这背后隐藏着对演员表演细节的过度挖掘、剖析和利用，当这些数据被广泛应用于训练虚拟演员时，关于伦理和隐私的讨论也将更加激烈。

尽管虚拟演员尚存在争议与局限性，但不可否认的是，其发展历程构成了科技和艺术完美交融的辉煌篇章。虚拟演员不仅会在电影和电视剧中大放异彩，也将在广告、教育、游戏等多个领域开拓新的应用场景，成为驱动未来数字经济向前发展的重要力量。

创新实践 ▶ 用 Synthesia 生成虚拟演员

本章创新实践为生成影视作品中的虚拟演员，我们以 Synthesia 为例，简单介绍操作步骤。

步骤一 注册与登录

首先，用户需要访问 Synthesia 的官方网站，根据提示填写相关信息创建账号并登录，在系统引导下完成基本设置。

步骤二 选择视频模板

成功登录后，用户将进入 Synthesia 的主界面。在此，用户可以根据视频的用途选择

适合的模板。Synthesia 提供了"Company Intro""Personal Intro""Weekly Update"三个选项，如图 4-2 所示。选择合适的模板后，单击"Create my first video"按钮，进入视频创作界面。

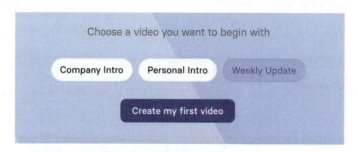

图 4-2　Synthesia 提供的模板选项

步骤三　设置视频样式

进入创作界面后，用户可以在左上角设置视频的宽高比，如图 4-3 所示，以确保视频符合目标平台的要求。在界面正上方，用户可以从多种虚拟演员和背景环境中选择适合的组合，如图 4-4 和图 4-5 所示。用户可以通过单击并拖动界面中的演员或文本元素，自由调整其在画面中的位置，以获得更好的视觉效果。

图 4-3　Synthesia 提供的宽高比选项

图 4-4　Synthesia 中的虚拟演员

图 4-5　Synthesia 中的虚拟背景

步骤四 编写视频脚本

在操作界面左侧，用户可以在导航窗格中添加或删除场景。选定具体场景后，在界面下方的文本框中输入视频脚本，这将是虚拟演员的台词，如图 4-6 所示。

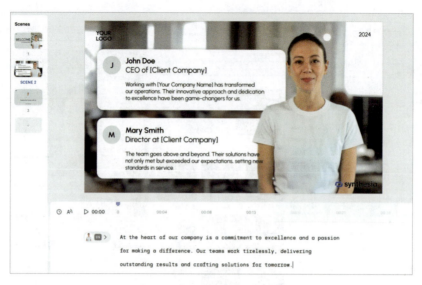

图 4-6　Synthesia 脚本编辑页面

步骤五　设置语言和语气

编写完脚本后，用户可以在文本框左侧选择虚拟演员的语言和说话语气，如图 4-7 所示。Synthesia 提供了多种语言选项，并支持选择不同的语气，包括正式、友好、热情等，以满足不同的内容需要。

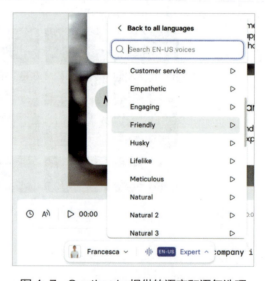

图 4-7　Synthesia 提供的语言和语气选项

步骤六　定制场景

接下来，用户可以对每个场景进行个性化定制。在操作界面的右上方，用户可以设

置画面布局、背景颜色、背景环境等，可通过调整透明度和清晰度来优化视觉效果，如图 4-8、图 4-9 和图 4-10 所示。

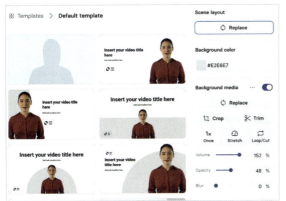

图 4-8　Synthesia 画面布局设置

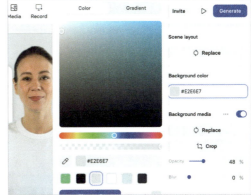

图 4-9　Synthesia 背景颜色设置

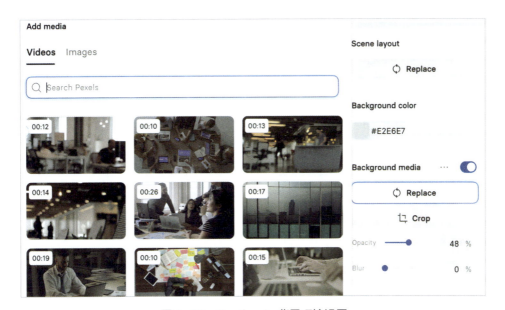

图 4-10　Synthesia 背景环境设置

步骤七　设置背景音乐与场景转换

为了增强视频的感染力，用户可以添加背景音乐。在操作界面的右下方，用户可以浏览和选择适合的背景音乐，并根据需要调整场景之间的切换方式，如图 4-11 和图 4-12 所示。背景音乐与流畅的场景切换能够有效提升视频的专业度。

图 4-11　Synthesia 中的背景音乐

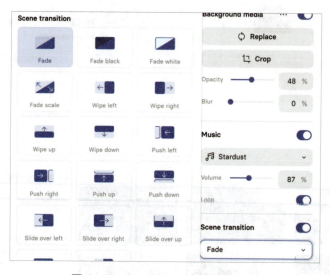

图 4-12　Synthesia 中的转场方式

步骤八　预览与导出

完成以上所有设置后，用户可以单击操作界面右上角的三角播放符号进行预览，以确保视频效果符合预期。如果对视频效果满意，用户可以单击"Generate"按钮，如图 4-13 所示，将视频导出并保存到本地。完成导出后，用户生成的虚拟演员视频即可被应用于公司介绍、个人宣传、新闻播报等多个场景。

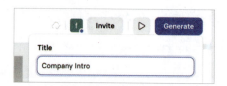

图 4-13　Synthesia 导出按钮

Chapter 05

第五章

AI 与影视摄影

学习目标

① 熟悉 AI 在影视摄影环节的主要应用。

② 了解自动化摄影设备如何借助 AI 技术使得摄影过程更加智能和便捷。

③ 掌握利用 AI 生成和优化虚拟场景的方法。

导入案例

美国电影《坎大哈陷落》用沙特外景模拟阿富汗

沙特阿拉伯（以下简称"沙特"）的影视制片业诞生于 21 世纪初期。2006 年，《电影 500 公里》和《你好吗？》代表沙特出现在第五届阿联酋电影节上，前者是沙特第一部故事性纪录片，后者是沙特第一部长故事片。同年，阿拉伯世界最大的私人卫星电视公司 MBC 集团宣布一年在沙特拍摄 8 部影片，沙特城市吉达开工建设 6 座制片厂。[1] 为促进制片业发展，沙特电影委员会推出制片激励计划，无论是沙特本土制片企业还是前来拍摄的国际制片公司，最高可获得 40% 的生产支出现金回扣。一系列政策与资金的支持让沙特制片业迅速成长，在越来越多国际制片企业选择沙特作为拍摄地的同时，沙特本土制片企业和影视机构也逐渐发展起来。

成立于 2020 年的 Film AlUla 是一家由埃尔奥拉皇家委员会支持的电影机构，旨在为国际影视制片项目提供支持，提供政府联络、协助项目审批、寻找当地影视人才和提供剧组人员食宿等服务，同时保护埃尔奥拉地区的自然环境并推广其文化。美国影片《坎大哈陷落》（2023）在 Film AlUla 的辅助下全程在沙特拍摄，制片过程中使用了 AI 技术模拟阿富汗。制片团队使用 AI 分析阿富汗的卫星图像、历史照片和地形数据，以此生成逼真的阿富汗地貌模型，再将这些模型叠加到埃尔奥拉的实际地形上，通过后期处理将埃尔奥拉的沙漠环境转换为符合阿富汗地貌特征的场景。除了处理静态地形之外，AI 还被用于辅助生成动态效果，如风沙、爆炸后的烟雾和尘土飞扬的场景，使影片的最终呈现效果更贴近真实的阿富汗。该项目的成功不仅展现了沙特的风土人情，更向全世界展示了沙特拥有优秀的电影人才和技术力量。2023 年，Film AlUla 与美国 Stampede Ventures 公司签订了为期 3 年的合作协议，将在沙特完成《第四面墙》、K-POPS！等 10 部影视作品的拍摄。[2]

在制片设施方面，沙特也有着较高的技术水准。沙特正在沙漠中建造一个以新

[1] 陆孝修，陈冬云. 阿拉伯电影史［M］. 北京：昆仑出版社，2011.
[2] 谷静. 沙特阿拉伯以先进的设施吸引国际制作［N］. 中国电影报，2024-07-10（14）

型工商业为主导的"未来城市"，名为 NEOM。为了发展新兴媒体产业，NEOM 建设了 Bajdah Studio。该影视城设有多个不同面积的摄影棚，新建设的 1200 平方米虚拟摄影棚于 2024 年投入使用，可提供计算机生成图像、动作捕捉和绿屏功能等先进视效服务。截至 2023 年年末，已有超过 30 部好莱坞电影作品在 NEOM 完成拍摄。

放眼全球，影视制作一直以来都是一项复杂且耗时的工作，需要创作者在多个环节精心策划和执行。随着科技的进步，AI 逐渐渗透到了影视制作的各个方面，特别是在拍摄环节，AI 发挥了重要作用，它不仅改变了传统的拍摄方式，还为创作者提供了全新的工具和方法，极大地提高了拍摄效率。

本章将探讨 AI 在影视摄制环节的应用，涵盖 AI 如何影响拍摄流程、提高拍摄效率，以及其给其他拍摄环节带来的变化，尤其是虚拟摄影的出现，在某种意义上使得电影制作从"拍电影"转变为"造电影"，前期、后期、特效可以合而为一。

第一节 AI 在拍摄环节的应用

目前，AI 在拍摄环节主要被应用于拍摄前期自动生成镜头设计方案，为现场拍摄提供较好的拍摄角度、镜头切换和构图方案。通过分析经典电影中不同类型场景的镜头语言，AI 可以识别出哪些镜头设计和拍摄手法在特定情境下更为有效。比如，在拍摄一场追逐戏时，AI 会建议使用特定的拍摄角度和镜头运动轨迹，以获得较好的视觉效果，渲染紧张氛围。

AI 生成的镜头设计方案，可以大大减少导演和摄影师于拍摄前期花费在策划和设计上的时间，使他们更快地进入实际拍摄阶段，提高整体创作效率。

 镜头设计与拍摄指导

AI 辅助镜头设计早已得到应用，如 IBM 的"超级电脑"Watson（沃森）制作了电影《摩根》的预告片，这是首个由 AI 制作的电影预告片。IBM 研究团队向沃森"展示"了一系列恐怖电影预告片，沃森对它们进行了分析，先从音频、视觉和构图方面了解"恐怖"的含义，然后观看了《摩根》，并从中选择了它认为较为恐怖的 10 个场景作为预告片，总时长约六分钟，随后由一位人类剪辑师将其组合成了预告片。这位剪辑师指出，他只花了一天时间就完成了预告片制作，若用传统方法制作则需要几周时间。这部 AI 预告片看起来相当真实，如果不是福克斯公司的大力宣传，观众不会知道这个预告片是 AI 制作的。

如今，在实际拍摄过程中，AI 可以实时分析拍摄画面，提供即时的镜头设计建议和反馈，帮助导演和摄像师现场进行调整和优化。拍摄过程中，AI 可以实时监控拍摄画面，分析当前的光照、色彩、构图等参数，及时发现问题并提供优化建议。例如，当光线不足或构图不平衡时，AI 会建议调整光源或重新构图，确保每一帧画面都能获得较好的效果。

ShotPro 是一款 AI 驱动的拍摄软件，可综合运用于影视制作全流程。在拍摄前，导演

和摄影师可以使用 ShotPro 的镜头设计功能进行镜头规划。该工具可以模拟不同的拍摄角度、镜头运动、镜头焦距和光照效果,生成详细的分镜头脚本,使用步骤如下。

(1)导入剧本:将剧本导入 ShotPro,ShotPro 会自动拆解场景和对话,如图 5-1 所示。

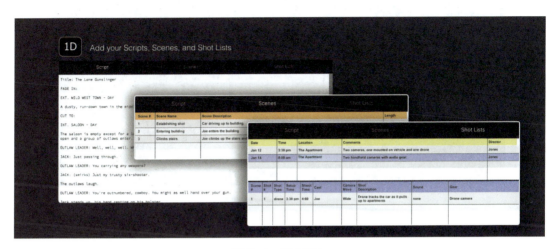

图 5-1 剧本导入

(2)场景布置和镜头规划:在虚拟环境中布置拍摄场景,包括设置角色、道具和背景,选择不同的镜头类型和角度,调整镜头运动方向和焦距,如图 5-2 所示。

图 5-2 场景布置和镜头规划

(3)光照模拟:根据拍摄需求设置光源,模拟不同的光照效果,如图 5-3 所示。

图 5-3 模拟光照效果

（4）生成分镜：生成详细的分镜头脚本，供拍摄团队参考。

在拍摄过程中，导演和摄像团队可以使用 ShotPro 进行实时预演和调整，以确保拍摄效果最佳。通过连接摄像设备，ShotPro 可以实时监控拍摄画面，分析光照、构图和镜头运动等，然后根据实时分析结果提供优化建议，如图 5-4 所示。

图 5-4 分析拍摄效果并提供优化建议

ShotPro 还可以用于后期剪辑和特效设计，通过分析前期拍摄的素材，生成详细的剪辑方案和特效建议，帮助后期团队高效完成制作，具体操作过程如下。

（1）导入多种类型的素材：将素材导入 ShotPro，AI 将自动分析画面内容和声音。

（2）剪辑规划：根据剧本和镜头设计，生成剪辑方案和时间轴。

(3)特效设计：根据拍摄需求和素材内容，生成特效建议。

(4)导出方案：导出详细的剪辑和特效方案，供后期团队参考。

自动化摄影设备的使用

随着 AI 技术的迅速发展，摄影设备正在经历前所未有的变革。传统的摄影设备依赖使用者的技术水平和经验，而现代的自动化摄影设备通过嵌入 AI，使得拍摄过程更加智能和便捷。AI 不仅提升了图像捕捉和处理的质量，还大大简化了操作过程，即使是非专业人士，也能轻松拍摄出高质量的照片。

AI 技术在摄影设备中的一个重要应用是场景自动识别。传统相机在不同的拍摄环境下，往往需要用户手动调整光圈、快门速度、ISO 等参数，这对普通用户来说较为复杂。而 AI 则可以通过分析画面中的内容，自动识别不同的拍摄场景（如人像、风景、夜景、运动、逆光等），并实时调整参数，以确保获得较好的拍摄效果。此外，AI 还可以基于历史数据学习用户的拍摄偏好，进一步优化设置，提高拍摄效率。

在动态场景下，如何快速且准确地对焦，一直是摄影中的一大难题，AI 技术为解决这一问题提供了强有力的支持。通过深度学习和计算机视觉技术，摄影设备可以实时分析画面，识别并锁定运动物体，确保焦点始终位于目标上，这在运动摄影和野生动物摄影中尤为重要。例如，索尼和佳能等公司已经在其高端相机中集成了 AI 驱动的自动对焦系统，这些系统不仅能识别人脸，还可以识别眼睛、动物、车辆等，在复杂的背景下也能精确对焦。同时，AI 还能在拍摄视频时实时追踪移动的物体，确保画面始终清晰。这个过程涉及很多 AI 算法：使用深度学习算法（如卷积神经网络）实时检测并识别拍摄对象，如人物、车辆、动物等；采用先进的目标跟踪算法（如 KCF、CSRT、Siamese 网络），在镜头运动的过程中通过调节镜头对焦马达，确保被摄体在画面中始终清晰；稳定器设备配备高精度的 IMU（惯性传感器），实时检测设备的运动状态，包括加速度、角速度和方向变化；结合 IMU 数据，通过稳定控制技术（如 PID 控制）实时调整设备姿态，抵消外部干扰；航拍设备使用基于图搜索（如 Dijkstra 算法）或采样（如 RRT、PRM）的路径规划算法，可生成最佳飞行路径。

高动态范围成像（HDR）是一种通过捕捉多个曝光不同的图像并将其合成一张照片以

增强照片细节的技术。AI 使 HDR 变得更加智能化和高效。传统的 HDR 合成往往需要后期处理，AI 则可以在拍摄时实时分析场景的范围，自动调整曝光并进行图像合成。此外，AI 在图像处理方面的应用也极为广泛，例如，AI 能够自动降噪、锐化图像、增强画面细节、调整图像色彩，同时保留图像的自然感。

智能手机的普及使得自拍成为人们日常生活的一部分。为满足用户对美颜效果的需求，通过面部识别和关键点检测，AI 可以精确识别人的面部特征，并根据用户的偏好智能调整肤色、修饰五官、去除瑕疵，同时保持自然的效果。AI 还能根据照片的内容、构图和色调推荐适合的滤镜，提升照片的整体美感。

自动构图是 AI 在摄影设备中一个颇具创新性的应用。传统摄影依赖于摄影师的经验和美学判断来进行构图，而 AI 能够分析取景框内的元素，自动调整构图，使图像更具美感。某些高级相机和智能手机还具备拍摄建议功能，利用 AI 分析场景中的光线、颜色、主体位置等因素，给予用户实时的拍摄建议。这不仅能帮助初学者提升摄影水平，还能激发专业摄影师的创意。

AI 在摄影设备中的应用还包括视频内容的自动生成和编辑。传统的视频拍摄和编辑往往需要耗费大量的时间和精力，AI 通过自动化处理流程，使得这一过程变得非常高效。AI 可以自动选择较好的片段，添加过渡效果，进行色彩校正，甚至生成适合在社交媒体分享的短视频。例如，GoPro 等运动相机品牌已经推出了自动剪辑功能，用户只需拍摄视频，AI 会自动识别其中的精彩瞬间，并将其剪辑成完整的短片。这种技术极大地降低了视频编辑的门槛，让用户能够更轻松地分享他们的生活片段。

AI 在创意生成方面也展现出了独特的潜力。AI 可以根据现有的图像生成全新的创意内容，这种技术在艺术摄影中具有广泛的应用前景。例如，AI 可以根据用户的指令生成特定风格的照片，或者通过分析艺术作品的特征，生成带有特定艺术风格的图片。此外，AI 还能够自动生成虚拟场景或特效，丰富摄影的创意表达。例如，某些应用程序能够将普通照片转换为具有特定艺术风格的作品，从而使摄影作品具有更强的视觉冲击力和艺术感染力。

在计算机视觉与实时环境感知方面，AI 驱动的摄影设备能够实时感知周围环境，包括障碍物、地形和光照条件，以确保在复杂环境中能够稳定运行。这些设备融合了多种传感器，如 RGB 摄像头、3D 摄像头和激光雷达（LiDAR），实时捕捉环境的详细信息，计算

机视觉算法根据这些数据构建三维环境模型，实时识别障碍物和地形变化。这种环境感知能力使设备可以自主避障，选择最佳路径和拍摄位置。例如，惊悚片《小丑》（Joker）就利用了激光雷达精确绘制了哥谭市的城市景观，为电影增添了极具沉浸感的细节，使其场景更加逼真且富有层次感，如图 5-5 所示。

图 5-5　《小丑》中应用的激光雷达

 实时监控与质量控制

AI 可以实时监控拍摄过程中的各项参数，如光照、色彩、构图等，通过分析画面中的光照条件，实时调整曝光、对比度和光源位置，确保画面光照均匀，从而保证每一帧画面的质量。

该领域比较出色的企业是 Color Intelligence，该企业是电影制作领域的先驱，推出了一系列调色应用程序，如 Colourlab Ai、Look Designer 等，极大地提升了内容创作者和电影行业工作者的工作效率。该公司的产品已被广泛应用于故事片、连续剧、广告及游戏开发等领域，Activision Blizzard、迪士尼、HBO（Home Box Office，HBO 电视网）、网飞等都是其客户。

Color Intelligence 开发的 Look Designer 2.0 将先进的数字色彩管理技术与传统技术相结合，极大提高了工作效率，并给予相关工作人员充分的创作自由。Look Designer 的最新版本 2.4 增加了诸多新功能，如内置智能曝光设置、扩展胶片模拟库，支持多种拍摄格式及设备，具备 3D LUT 功能等。这些功能为调色师、电影制作人和游戏开发者提供了更加灵活且强大的工具。

四 动作捕捉

AI 在动作捕捉中也发挥了关键作用。通过捕捉演员的动作和表情，AI 可以生成高精度的虚拟角色。相比传统方法，AI 为动作捕捉带来了多方面的改进和提升。首先，AI 可以提高捕捉精度，精准识别并捕捉人类的细微动作和面部表情，确保虚拟角色的动作和表情更加真实自然。其次，AI 减少了对标记点的依赖，传统的动作捕捉方法需要在演员身上安装大量标记点，而 AI 可以通过少量甚至无标记点的方式，实现同样的高精度动作捕捉。最后，AI 具备实时反馈和调整功能，能够即时分析捕捉到的数据，帮助演员调整动作，提高制作效率。对这些技术的应用，不仅优化了动作捕捉流程，还显著提升了虚拟角色的表现力。

动作捕捉领域较为突出的贡献者是 Vicon 开发的 Shōgun，它是一种高精度的运动捕捉系统，如图 5-6 所示。它由多个摄像头组成，这些摄像头通过标记点捕捉演员或物体的运动轨迹，并将数据传输到计算机上进行分析和处理。其大致使用步骤如下。

图 5-6 Vicon Shōgun 使用场景

1. 设置摄像头

（1）选择位置：将摄像头安装在房间的四周，确保其能够覆盖整个动作捕捉区域。

（2）校准：使用 Vicon 提供的校准工具对摄像头进行校准，确保所有摄像头都能够准确地捕捉到演员或物体的动作。

2. 软件安装

（1）安装 Shōgun 软件：从 Vicon 官网下载并安装 Shōgun 软件。安装过程中请按照提

示完成必要的设置。

（2）配置系统：打开 Shōgun 软件，进行系统配置，包括摄像头设置、标记点设置等。

3. 标记点的使用

（1）贴标记点：在演员或物体上贴上 Vicon 提供的反射标记点。标记点应均匀分布，并确保其在捕捉过程中不会被遮挡。

（2）调整标记点：在软件中调整标记点的位置和数量，以确保系统能够捕捉到完整的运动数据。

4. 捕捉与数据处理

（1）捕捉动作：在 Shōgun 软件中启动捕捉模式，并记录演员或物体的动作。要确保在捕捉过程中，演员或物体在摄像头视野内移动，避免被遮挡或干扰。

（2）数据处理：捕捉完成后，使用软件中的数据处理工具清洗和优化运动数据，以提高数据精度。

（3）导出数据：将处理后的数据导出为所需的格式，如 BVH、FBX 或 C3D，以便在其他软件中使用。

五 灯光设计与控制

影视制作中的灯光设计是决定影片视觉效果和情感表达效果的关键因素之一，传统的灯光设计依赖于灯光师的经验和手动调整，AI 的引入不仅提升了灯光设计的精度和效率，还为创作者提供了更大的创作自由。首先，AI 的引入使得灯光设计更加智能化，智能灯光控制系统能够实时分析拍摄环境和画面内容，自动调整灯光的亮度、色温和色彩，确保影片在不同光照条件下视觉效果的一致性。其次，AI 可以预测不同灯光效果的视觉表现，帮助设计师在拍摄前选择最佳的灯光方案，这样不仅能提升设计效率，还能确保影片中各个场景的光线效果符合导演的要求。

Capture Visualisation、QLab 和 ChamSys MagicQ 是三款支持 AI 驱动的灯光控制和效果预演工具，被广泛应用于舞台、影视和现场演出。Capture Visualisation 为灯光设计师提供了灯光设计和视觉化工具，在音乐剧《猫》的制作中，Capture Visualisation 协助灯光师预演和优化了灯光效果，确保了舞台视觉效果的完美呈现。QLab 的 AI 驱动的灯光控制功

能能够实现对复杂灯光效果的实时调整，适用于音乐会、剧场演出等各种场景。Chamsys MagicQ 系统同样集成了 AI 功能，它可以实时调整和优化灯光效果，被广泛适用于影视制作和现场演出，为各类复杂的灯光需求提供强大的支持。

第二节 AI 在虚拟拍摄中的综合应用

近几年来，电影、电视剧、动画、直播等领域都在发生深刻的变革，AI 支持的新型影视制作工具和流程，正在不断改变媒体和娱乐行业的生产方式。这种新变革的最大特征，是将传统技术与数字技术相结合，形成了虚拟制作这一新型制作技术。

一、虚拟摄影棚

传统影视作品制作是一个线性过程，要经过前期构思和规划、中期拍摄和后期剪辑调色等过程，导演要到最后才能看到所有内容组合在一起的效果，因此最后再进行更改的话会非常耗时且成本高昂。而虚拟制作"所见即所得"，使导演、摄像团队和制片人能够在制作的早期就看到最终效果，可以使叙事更完善，最终讲述出更好的故事，同时可以节省时间、降低成本。

虚拟制作通常是指 Virtual Production，简称 VP，也译作虚拟制片，是一种创新的电影制作技术，实现了虚拟与现实的无缝融合。这一技术在迪士尼与卢卡斯联合制作的科幻巨制《曼达洛人》中得到了深度应用。该剧的主人公是一位全身覆盖金属铠甲的曼达洛人，全方位镜面反射的金属铠甲造型很难用传统的蓝绿幕拍摄技术实现。因此，制作团队巧妙地运用了 VP 技术，通过巨大的 LED 天幕将虚拟场景实时投射到拍摄现场，使得演员身上的金属铠甲能够反射出真实的现场影像，从而极大降低后期制作的难度。

此外，这种技术还能够让演员在一个逼真的虚拟环境中进行表演，极大地增强了他们的沉浸感。通过这种方式，制作团队不仅能够大幅降低外景拍摄的成本，还能够获得更加

自然、生动的光影效果，为观众带来前所未有的沉浸式视觉体验。

虚拟制作主要过程如下。

（一）技术预演

在摄像机、摇臂和运动控制装置等布置好后，先进行技术预演，以确定特定范围内镜头设计的可行性。例如，摇臂移动到哪个位置最好，它放在布景里合不合适，还可以确定那些包含虚拟元素的场景怎么安排。技术预演有助于确保拍摄顺利进行，使拍摄更加高效。

（二）特技预演

特技设计需要较高的精确度，以便动作设计师能够精确地编排镜头，并保障特技演员的安全。虚幻引擎是个非常强大的工具，它能对现实场景进行模拟，使特技演员能在模拟环境中进行排练，这可以大大提高制作效率。PROXi Virtual Production 的创始人 Guy 和 Harrison Norris 就利用特技预演，在虚幻引擎中为《自杀小队》(*The Suicide Squad*)等电影进行动作设计，使这些电影最终呈现出非常好的视觉效果。

二　实时渲染技术

AI 可以加速进行实时渲染，提升渲染质量，使得拍摄团队能够在拍摄过程中即时看到效果，并实时进行调整。利用 AI 进行实时渲染的一般过程如下。

（一）预演

预演就是在影片正式拍摄之前，使用计算机生成图像，粗略地勾勒出影片中的主要视觉效果和动作，以确定影片的视觉风格和不同的场景布局。在对话极少的动作戏中，预演还会详细展示推动故事发展的关键元素。这一环节其实在虚拟制作广泛应用之前就已经存在，但那时受技术限制，主要用简单的 3D 模型呈现。如今，借助虚幻引擎可以实时渲染出高清、逼真的画面场景。

在预演和虚拟制作阶段，经常会用到 VCam 等虚拟摄像头，这些工具让电影制作人能在外部设备（如 iPad）上控制虚幻引擎里的摄像机，并记录摄像机的移动轨迹。这些轨迹能作为场面调度的参考，帮助工作人员确定实景拍摄时的摄像机设置。有时候，这些虚拟

摄像机甚至能直接用到实际拍摄中。

（二）推介预演

在虚拟制作过程中，常用 Pitchvis（推介预演）。Pitchvis 是由 Pitch（项目推介）与 Previz（预览可视化）融合而成的合成词，从这个单词中可以看出，推介预演把电影制作过程中的两个重要环节合二为一。

在传统流程中，Pitch 通常发生在项目策划或拍摄初期，鉴于项目尚未正式立项，因此需采取一种成本较低的制作策略。随着虚拟制作技术的崛起，Pitch 与 Previz 得以无缝对接，形成了一种高效且富有前瞻性的新型制作模式。

推介预演是项目正式获得投资前的关键环节，旨在通过展示项目预期的效果以赢得利益相关方的认可。在这一阶段，虚幻引擎能够将导演或编剧的创意转化为具象化的视觉呈现，突破了口头描述的局限性，提供了更为直观、生动的项目预览。

推介预演已成功应用于各种项目的宣传推广中。例如，它成功帮助克里斯·桑德斯执导的《野性的呼唤》(*The Call of the Wild*) 从暂停状态中脱离出来，重新投入制作。

在戏剧舞台演出与大型实景演出的筹备过程中，利用 SketchUp、虚幻引擎等进行预演已成为普遍且重要的环节。这些先进工具使创作者能够在舞台搭建或演出开始之前，对整个表演过程进行详尽无遗的规划与模拟，极大地提升了创作的精准度和最后呈现效果。

相比之下，在影视行业，这种预演的应用尚不够广泛，目前主要应用在那些需要大量视觉特效支撑的大制作影片中。随着技术的不断革新与行业认知的日益改变，这些预演工具在未来的影视制作中会逐渐占据更加重要的地位。

（三）后期预演

Postvis 指后期预演，是在实际拍摄工作结束后进行的，它可以处理那些已初步融入视觉效果但尚未最终定稿（有时甚至尚未着手制作）的镜头，这些镜头往往包含绿幕元素，计划在后期制作中用计算机生成图像进行替换。

通过 Postvis，可以将原始素材与实拍镜头融合，生成虚拟的视觉效果，据此评估剪辑的整体效果。这能确保利益相关方能对项目的进展保持清晰认知，为影片的后期制作与调整提供思路。

创新实践 ▶ 尝试在虚拟拍摄中进行动作捕捉

动作捕捉是虚拟拍摄中一个非常有意思的环节,本章的创新实践以 Vicon 动作捕捉系统为例,介绍进行动作捕捉的具体方法。

1. 硬件准备

(1)一个 23 米 × 23 米左右的空间。

(2)16 个动作捕捉摄像头。

(3)2 个摄像机,可覆盖 12 米 × 5 米 × 3 米的区域。

(4)设置标记点,每个标记点至少要被两个摄像头捕捉到。

(5)调整好摄像机焦点,避免背景干扰。

2. 软件准备

(1)下载 Vicon Nexus 软件。

(2)将各种设备(肌电图设备、测力台及惯性动作捕捉传感器)通过数字通道接口与 Vicon Nexus 相连。

(3)校准摄像头,设置场地坐标原点。

3. 表演者准备

(1)测量表演者的身高、体重、臂长、腿长、关节长宽。

(2)定位标记点,如图 5-7 所示。

图 5-7 定位标记点

4. 开始捕捉

当表演者在采集区域内移动时,要确定能在软件中看到标记点。可以将视图窗口切换到 Camera,以确保能看到标记点图像,如图 5-8 所示,上方为三维标记点显示图像,下方为各个摄像机显示的二维图像。

图 5-8 三维标记点及摄影机图像显示

5. 查看和使用数据

在 Data Management 窗口载入数据,利用 Tools Pipeline 界面中的 Core Processor 来重建采集的数据。单击 Time Bare 中的播放键可查看数据。如需了解更多工具栏的信息,可以单击 Nexusonline 寻求帮助。

Chapter 06

第六章
AI 与影像生成

学习目标

① 了解 AI 影像生成在影视行业中的现实应用及未来发展方向。

② 熟悉常见的 AI 影像生成工具,能够选择适合自己的工具完成影像生成操作。

③ 掌握不同 AI 影像生成工具的使用技巧。

导入案例

《赞比亚奥德赛》的影像生成

2024 年,第十四届北京国际电影节创新设立了 AIGC 电影短片单元,收集到来自全球各地的 430 余部作品,包括剧情、实验、动画、科幻等 27 种不同的类型,23 部作品经过专业评委评审最终脱颖而出。作为全球第一个支持 AIGC 影片参与评选的电影节,主办方在电影展映的基础上举办了 AI 技术展、AI 短片研讨论坛及荣誉盛典等活动,充分展现了全球范围内电影创作者对 AIGC 技术的探索和热情。其中,获评优秀作品的《赞比亚奥德赛》(ZAMBIA Space Odyssey) 引起了广泛关注。

《赞比亚奥德赛》是一部充满非洲未来主义色彩的幻想作品,故事背景设定在 1969 年,赞比亚独立 5 年后、美国阿波罗 11 号发射之前。影片讲述了一位赞比亚教师自发成立了一个航空航天学院,致力于在美国发射登月火箭前发射自己国家的火箭的故事。影片通过 AIGC 技术,制作了一段伪纪录片采访视频,充分展示了 AI 技术在电影制作中的潜力,AI 工具不仅出色地完成了火箭发射、历史新闻等虚拟画面的制作,还极大地减少了人力的投入,帮助制片团队降低了成本、提高了效率。

AIGC 生成影像看似横空出世,实际上早已有章可循。自 2019 年开始,在"一带一路"框架下,中国始终在积极推动 AI 的国际合作。在现实生活当中,抖音 (TikTok)、Instagram 等平台推出了将静态图片转换成视频的功能;《内战》(The Civil War) 和《爵士》(Jazz) 等纪录片借助 AI 工具为静态图片添加平移和缩放效果,使历史资料看起来更有动感;电影《魔法奇缘》(Enchanted) 开头部分的动画序幕使用了图像转视频的技术,让静态的绘画更为生动……从简单的娱乐视频制作到专业的电影特效生成,PixVerse、Runway、GauGAN 等 AI 工具的普及掀起了一场影像生成与创作的变革浪潮。

本章将深入探讨 AI 在影像生成领域的应用,介绍 AI 生成影像的常用工具,分析其背后的技术原理和发展趋势,以及其对影视行业的深远影响。

第一节 文字生成视频：开启创意之门

AI 工具被普遍使用之前，传统影像创作需要导演、编剧、摄像、剪辑等多个团队的协同配合。其中，剧本、分镜头脚本等是创作过程中沟通和协调的重要材料，在 AI 工具逐渐普及的过程中，它们也变得越发重要，这是因为文字是目前人类与 AI 工具沟通的最为高效和直接的方式。本节我们来探索如何通过文字使 AI 工具生成视频。

 一　现实案例的启示

文字自始至终都是电影创作的重要基础。从剧本到分镜头脚本，一段指向清晰、目的明确的文字描述能为导演与摄像、灯光、剪辑、特效等多个部门的沟通提供更多的便利。但越是精细的剧本，往往包含越多的调度和描述，这导致世界知名电影剧本往往都在万字以上。比如，《教父》剧本约有 5.6 万字，《泰坦尼克号》剧本超过 10 万字，《魔戒》三部曲，每部剧本字数都在 15 万字以上。这些大体量的文字描述不仅使整体创作时间增加，还增加了拍摄时不同部门间协调和调度的人力成本。随着 AI 的发展，创作者已经可以通过简单的语言描述使 AI 进行影像创作，这极大地缩短了创作周期，降低了制作成本。

2024 年年初，参照经典电影《终结者 2：审判日》创作的第一部 AI 长片 *Our T2 Remake* 引起了影视行业的强烈讨论。该长片的故事设定在 2024 年 4 月 1 日，30 亿台 Discord 服务器宕机的那一天，OpenAI 实现了通用人工智能穿越的设想，OpenAI 派出两个聊天机器人穿回过去，想要摧毁人类反抗军。作为全球首部完全用 AI 工具创作的长片，AI 充分参与包括动画制作、口型同步、文字翻译、视频剪辑等多个环节的工作，其中最为重要的还是图像生成，由 Stable Diffusion、Midjourney、DALL·E 等多个 AI 工具协同完成。

Our T2 Remake 的创作团队由 50 位 AIGC 创作者组成，这批精通 AI 工具的创作者通过邀请和选拔加入团队，分别负责不同的创作模块。团队成员中包括 Junie，她是一位广告美术指导和独立短片导演，也是 Stable Diffusion 首届 AI 短片大赛的全球冠军。根据 Junie 的分享，我们能够大致了解 AI 工具当前的发展情况及其可应用范围。*Our T2 Remake* 创作团

队将整部影片拆分成50个不同的片段,大家根据文字分镜头脚本来分配人类和AI的工作内容。在此过程中,文字仍然是创作者与AI工具进行沟通的主要手段,如图6-1所示。

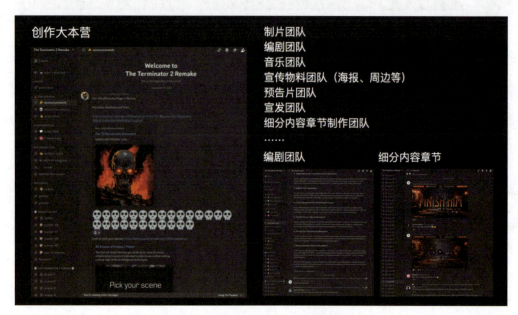

图6-1 创作团队与AI工具进行沟通

Our T2 Remake 在洛杉矶举行了线下首映礼,被评价为"从艺术创新的角度来看是开创性的",但口碑不尽如人意,其主要原因还是AI工具的创作并不能完全替代人工的设计和操作,而且多人配合的影像生成质量与素材组接效果良莠不齐。尽管如此,*Our T2 Remake* 作为全球首部AI长电影,标志着AI在电影制作中的应用进入了新纪元。因此,我们确实有必要了解AI工具是如何通过文字生成视频的,并掌握用文字生成视频的相关操作。

文字生成视频的流程

在了解如何借助AI工具生成视频之前,我们要先了解AI视频生成和传统视频创作的主要区别,这有助于我们确定向AI工具描述我们的创作要求时应该关注哪些内容。

首先,传统的视频创作有几个重要的维度:三维/二维、现实/虚拟、彩色/黑白,这几个维度同样适用于AI视频生成,但是其中的虚拟(包括动漫和虚拟现实交互)在AI视频生成中需要创作者格外注意,受引擎强度的限制,大多AI生成的视频都有一定的

"动漫感",精度无法达到还原现实的程度,所以需要在创作前就规定好 AI 工具的创作风格(更写实/更偏向动漫风),以保证生成的视频能达到预期效果。

其次,传统视频创作有导演在现场调度摄像机和演员,以保证镜头呈现出合理的空间关系。但 AI 生成的视频没有明确的"主角意识",尤其是主要人物和背景/配角的位置关系要如何变化才能体现特定含义,AI 工具并没有清晰的认知,所以创作者的描述中必须准确地表述主角与背景、配角之间的空间关系。

最后,传统视频创作一般需要在特定环境中布景,导演指导演员进行表演。检查素材时,场景和人物妆造都相对固定,需要调整的往往是个别道具和人物的动作、表情。但是 AI 视频每重新生成一次,画面中的已有元素都会产生一定改变。因此,在检查 AI 创作视频的过程中,必须时刻"提醒"AI 工具,哪些元素保持不变,哪些要素要在不改变其他元素的条件下进行修改。

综合上述三个传统视频创作与 AI 生成视频的主要区别,我们可以整理出使用 AI 工具辅助创作视频的流程,通常包括以下几个关键步骤,如图 6-2 所示。

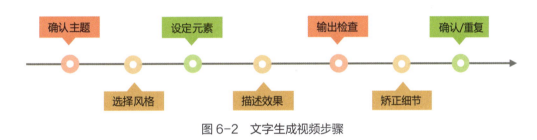

图 6-2 文字生成视频步骤

(1)确认主题:清晰地描述你需要一个怎样的故事/画面,希望通过该画面传达出什么情绪/主题。

(2)选择风格:提前规定 AI 工具生成的画面是写实还是偏向动漫风格,条件允许的情况下,可以为 AI 工具提供一些目标风格的参考图片。

(3)设定元素:详细描述主角、配角、背景的形象和样式,以及三者之间的空间关系。如果需要加入一些特定元素,如作为剧情关键道具的钟表、合照等,也需要讲清其与人物和环境的关系。

(4)描述效果:描述清楚具体的时间(如有薄雾的清晨、艳阳高照的中午、夕阳火红的傍晚、大雨瓢泼的深夜等)、具体的环境(如书房、盥洗室、山沟里、小溪边等)、特殊的效果(如推拉移动、消失和溶解、粒子飘动、时间穿梭等)等。

（5）输出检查：输入文字后，AI工具将根据文字生成视频。检查生成的视频是否符合预期，以及视频中是否存在过多或过少的人物手指、正脸和侧脸同时出现、人物运动不符合逻辑等问题。

（6）矫正细节：若存在上述问题，则需要明确告知AI工具需要对哪些部分进行修改，不要影响到哪些已有元素。建议先保存已生成的作品，以防AI工具对视频进行迭代后无法获取早期版本。

（7）确认/重复：若修改后的视频仍存在问题，则建议重复上述流程，可以针对其中某几个要素逐一进行调整，直至得到满意效果。

按照上述流程操作，能引导绝大多数AI工具完成文字生成视频的任务。例如，由AI辅助创作的短片《阿嬷》（南昌八一起义版）就是创作者用文字生成视频的典型案例。该短片以其独特的视角和深刻的情感表达，在抖音平台上的播放量突破了3000万，成功"出圈"。《阿嬷》是根据一首名为《阿嬷（爱国版）》的歌曲改编而成的短片，讲述了一位老人在医院里与家人告别的故事。短片的镜头与歌词紧密贴合，将生死、家庭、爱国与纪念等深刻主题具象化、可视化，感动了无数观众。某种程度上，我们可以将《阿嬷》看作一次"根据歌词画分镜""填词生成分镜头"的人机共创尝试。

导演James分享，《阿嬷》这部短片中单段视频的生成，仅需要将风格、构图、效果等文字描述发送给Midjourney，Midjourney就能够生成相应的视频片段，如图6-3所示。接下来，我们将使用Midjourney的同类型工具PixVerse演示使用文字生成视频的具体操作。

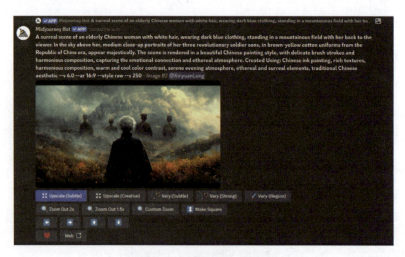

图6-3　使用文字生成视频

文字生成视频案例实操

PixVerse 作为文字生成视频的代表，其创新的算法和友好的用户界面，使得创意表达更加多元和便捷。接下来我们就以"非洲草原上的中国班列"为例，介绍如何使用文字生成视频。

打开 PixVerse 官网，完成账号注册。该官网支持中国大陆注册，所以使用常用的国内邮箱即可。完成注册后，在创作界面找到"Text to Video"选项，如图 6-4 所示，进入文字生成视频专栏，对视频的主题、风格、特定元素、效果等进行描述。

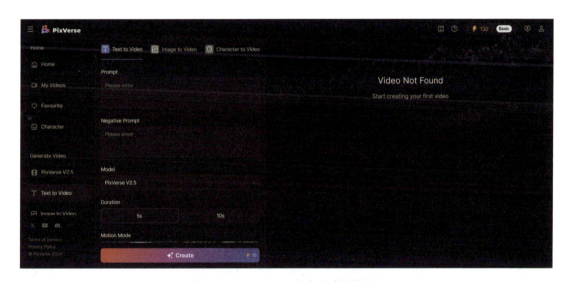

图 6-4　PixVerse 文字生成视频界面

我们以"非洲大陆上的中国班列"为主题，展开与 PixVerse 的对话。描述主题和风格：制作一个以未来科技为主题的动画片段，未来中国高铁向非洲大陆各个国家运输货物。设定关键元素和时间：以中国高铁为主体，屏幕中央是充满未来科技感的高铁列车，驶向远方；地平线的尽头是升起的朝阳，两边都是非洲草原上迁徙的野生动物。补充部分细节描述：充满科技感的飞行器在天空中穿梭。确认描述后，选择 PixVerse 的生成模式：Norma（普通生成）/Performance（专业生成），然后选择视频需要的镜头运动效果（PixVerse 目前支持平移和推拉等 8 种运动）。完成上述操作后，单击 Create 按钮，等待 PixVerse 完成创作，如图 6-5 所示。

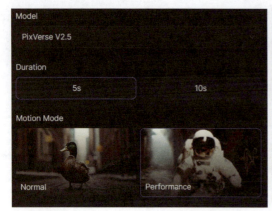 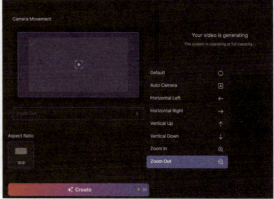

图 6-5　生成视频选项

PixVerse 生成的视频片段如图 6-6 所示，其画面主题、风格、核心元素已经满足了文字描述的要求，但是空中的飞行器和高铁的空间关系有明显的错位，部分作为陪衬的野生动物形态也较为奇怪。进入调整阶段，补充以下指令：保持视觉风格和主题不变，仍然使用现在的高铁列车（保留生成的合适的部分），但要重新调整画面中的高铁和飞行器之间的空间关系（调整主体与客体的空间关系），适当调整画面中野生动物的状态，使其看起来更加逼真。

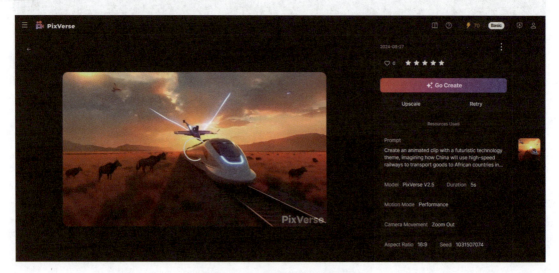

图 6-6　PixVerse 生成的视频

PixVerse 根据补充的新指令生成的新视频片段如图 6-7 所示，相比第一次的生成结果，飞行器与高铁的空间关系更加合理，野生动植物等陪衬元素看起来也更加真实，基本符合文字描述的要求。确认没有其他需要修改的问题，便可以直接在视频下方选择下载选项，

保存生成的视频片段。

通过该案例的实操演示，相信大家对于如何使用 AI 工具进行视频生成已有更加直观的了解，也更清楚在借助 AI 工具创作时，需要格外注意哪些细节。当然，随着技术的不断进步，越来越多的文字生成视频工具能更准确地理解创作者的意图，减少错误的产生。

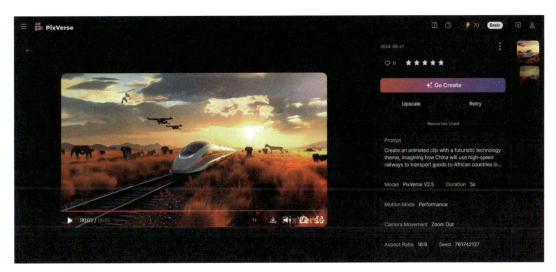

图 6-7　PixVerse 生成的第二版视频

其他常用的文字生成视频工具

除了 PixVerse，市场上还有 Lumen5、Animoto、Midjourney 等多种支持文字生成视频的 AI 工具。本小节将列举几个各具特色的主流文字生成视频 AI 工具，并从创作效率、适用对象、核心优势等角度对这些工具进行比较分析，帮助创作者遴选适合自己的 AI 工具。

（一）Lumen5

Lumen5 是一款视频创建工具，特别适合将博客文章、新闻和其他文字内容转化为视频。创作者可以将长文本发送给 Lumen5，Lumen5 会自动分析和提取文本的关键点，并据此生成视频脚本。此外，Lumen5 可以连接巨大的媒体库，内置了大量免费的照片、视频和音频素材。Lumen5 操作界面相对简洁，非常适合初学者使用。相较其他文字生成视频工具，Lumen5 最大的竞争力就是"自动化程度高"和"内容营销效率快"，可以迅速将描述性文字转换成引人入胜的视频，为创作者节省大量时间。

（二）Animoto

Animoto 提供了清晰简单的操作界面，可以帮助创作者快速将文字和其他素材（图像、视频片段和音乐等）组合成视频，能很好地满足短时间内快速出片的工作要求。Animoto 内置了大量专业模板，适合在不同的场景中使用。Animoto 还有专有音乐库，有大量背景音乐可供选用。总的来说，Animoto 相较其他 AI 工具更易上手，适合没有视频编辑经验的创作者和有快速生产需求的创作者使用。

（三）InVideo

InVideo 是一个多功能的 AI 视频制作工具，也具备文字生成视频功能。它具备三个明显的优势：第一，它具备 AI 驱动的模板推荐功能，可以根据输入的文字内容，自动推荐合适的模板；第二，操作界面提供了丰富的编辑选项，让用户可以进行细致的个性化调整；第三，该工具提供了超过 3500 个内置模板和媒体资源，适合不同领域的视频生成，从社交媒体视频到创意广告都有覆盖。

（四）Pictory

Pictory 的特点是可以将长文本转换为短视频，如图 6-8 所示，该工具能够从文字中提取关键段落和要点，配合特定的视觉效果和配乐，生成引人入胜的视频，并支持自动生成字幕。Pictory 的优势是"长文本处理"和"低人工、高效率"，它能高效提取关键词、划分段落，非常适合将长篇文章或报告转化为视频，信息密度高；对于长文本的拆解并不需要人工引导或干预，全程自动化处理，更加节省时间和人力成本。

图 6-8　Pictory 视频生成界面（以"一带一路"新闻为例）

（五）Wave.video

Wave.video 提供了一整套视频创建和剪辑工具，可以用文字生成合适的视频片段和动画效果。不过 Wave.video 最大的亮点在于其拥有丰富的视频编辑工具，不仅支持文字生成视频，还具备视频剪辑、添加特效等功能。在此基础上，Wave.video 还提供了视频直播和流媒体视频托管服务。Wave.video 的"一站式"视频解决方案，涵盖从制作到发布的整个流程，非常适合综合性需求较强的用户。

五 AI 生成视频的利弊权衡

我们必须承认，AI 给视频创作带来了前所未有的机遇和便利，但技术的每一次进步都伴随着利弊的权衡。AI 生成视频技术在提高创作效率的同时，不仅引发了有关镜头语言研究的探讨，也引发了对原创性和版权等问题的讨论。[1]

首先，传统视频拍摄明显的优势就是具有较强的创造性和独特性，人类可以捕捉演员复杂的情感表达，有更高的艺术性和原创性，并且在特定的环境中，演员和空间会为导演和摄制团队带来新的灵感，可以根据现场情况进行适时调整和即兴创作；其次，当前的摄影设备已经普遍支持 4K 及以上清晰度，所以人工拍摄视频具有更高的质量和细节把控，专业设备配合专业的灯光技术可以呈现更好的质感和氛围，视觉效果更佳，更适合在大银幕放映；最后，情感是电影艺术的精髓，往往依靠专业演员的表演来传达，也需要真实环境中的互动来增强感染力，这些都是传统视频拍摄方式的独特优势。

但凡事都具有两面性：首先，精美绝伦的画面往往伴随着成本高昂、灵活性低等问题，人工拍摄需要投资大量资金购买设备、支付相关人员工资和其他制作费用，进入后期制作环节（编辑、特效、配音等）成本会更高；其次，时间成本也是必须考虑的问题，从前期准备到拍摄，再到后期制作，整个过程非常耗时，涉及大量人员的协调，进度管理复杂；最后，传统影像往往受制于实际拍摄环境和条件，改变或调整方案都需要额外的时间和资源。

[1] 朱开鑫. 生成式人工智能与版权作品保护研究［J］. 出版发行研究，2024，（07）：80-86+111.

反观 AI 工具生成视频有几个较为明显的优势：首先，从成本和效益的角度考虑，使用 AI 工具生成视频，需要的资金投入通常远低于专业拍摄，而且大部分 AI 影像生成工具可以选择订阅模式或按需付费的方式，使得费用更加灵活可控；其次，AI 工具生成视频不需要考虑场地、演员、部门协调、现场调度等问题，大大缩短了影视作品的制作周期，同时 AI 生成视频往往在几十秒到几分钟的时间内就能完成，特别适合需要大量生产和快速更新内容的场景，如社交媒体；最后，AI 工具生成视频不需要专业的视频制作技能或昂贵的专业设备支持，任何人都可以快速上手创建视频，大大降低了创作的门槛。

当然，AI 工具生成视频的劣势同样明显。第一就是创造性限制，AI 生成的视频通常基于模板生成，缺乏个性化和创新性，容易让内容同质化，且 AI 工具生成的视频无法满足复杂情感表达需求。第二，AI 生成视频质量远不及专业拍摄，在细节、质感和视觉效果上难与专业设备拍摄的视频匹敌。第三，缺乏真实感，AI 生成的视频在情感共鸣和感染力方面相对较弱，虚拟角色和自动化生成的内容有时会缺乏真实感。

传统人工拍摄视频和 AI 工具生成视频各有利弊，更确切地说是各有自己特定的使用环境。这并不意味着两者之间是"零和博弈"的关系，恰恰相反，创作者可以将 AI 作为辅助工具，完成人机共创，增强观众的参与感，提高拍摄效率。借助 AI 工具生成视频速度快的特点，可以在拍摄现场迅速完成粗编和渲染工作，为导演提供更直观的反馈，为后续的连贯拍摄和补拍锚定方向。

第二节　图像生成视频：视觉叙事的新篇章

前文我们已经了解借助 AI 工具通过文字生成视频的基本原理和主要方法，如果我们能直接为 AI 工具提供直观的图像分镜，那么 AI 工具生成视频是否会更加便捷呢？答案是肯定的。

一 绘图软件与图像拓展

AI 工具介入视频生成前，常见的功能是图像拓展和元素添加。以 Adobe 公司的专业图像编辑软件 PhotoShop 为例，2021 年该公司推出 PhotoShop（Beta）版本，该版本最大的特点就是能够根据用户的描述在既定图片内生成指定元素，或者扩展图像，并保证生成的元素与原图片风格相符。借助该功能，我们可以自由选取不同的背景、主人公、其他要素进行组接和扩展，生成指向性更明确、成图效果更精准的画面分镜。有了它，分镜头就能够更加直观地呈现出来，相较于文字的宽泛描述，更容易为 AI 工具进行视频生成提供参考。[1]

除了 PhotoShop（Beta）这种专业软件，还有不少 AI 工具也提供了类似的图片编辑功能，可以帮助导演更好地进行分镜头的设计。比如，专注于无缝内容置入的 Clipdrop，在保持原有质量的基础上智能扩展图像的 BgRem，由阿里巴巴、香港大学和蚂蚁集团联合推出的 AI 图像编辑工具 MimicBrush，由微软亚洲研究院和北京大学的研究人员共同开发的 AI 图像编辑框架 DesignEdit，等等，这些 AI 工具都能胜任图像生成和扩展任务。

二 模板类 AI 视频生成

常见的将图片转换成视频的现实应用就是活动开幕和闭幕时常见的"照片墙"，也是我们常说的模板视频。这类视频往往通过 Adobe After Effects（以下简称"AE"）生成，由专业的特效包装师进行运动路径、光效变化、素材等的编辑和设定，预留好末端素材替换通道。但是这类模板视频有两个显著问题：第一是有一定的技术门槛，不懂 AE 软件操作方法的用户无法完成相关图片的添加和替换；第二则是形式单一、类型化严重，大部分模板都非常相似，使用者个人创意空间非常有限。

图片生成视频的 AI 工具逐步普及之后，这些问题得到了解决。首先，Animoto 等工具支持一键生成的"傻瓜操作"，使用者只需要上传自己选定的图像和视频，在工具自带的资源库中选取自己喜欢的风格和主题，就能够一键将选定内容置换到视频当中，极大地

[1] 陈军，赵建军，鲁梦河. AI 与电影智能制作研究与展望［J］. 现代电影技术，2023，543（10）：16-26.

降低了使用门槛。其次，InVideo 等 AI 工具允许使用者对视频模板的颜色、动画、文本等要素进行个性化调整，在解决模板视频同质化问题的同时，给予了使用者更多的创意空间和灵活操作空间。目前已有的图生视频工具大都配有 3:4、16:9、9:16、2.35:1 等不同比例的模板，以满足不同平台的传播需求，并具有元素独立调节、视频自由剪辑的功能，在方便多媒体传播的基础上，增加了使用者对于镜头语言的认识和了解。从某种意义上说，AI 生成视频的便捷化、自由化、普世化特点，除了能够满足使用者基本的图像视频化需求，还为更多使用者接触视听语言相关知识提供了相当便利的条件。

三 特定图像生成视频

图像生成视频技术能够将静态图像转化为动态视频，为影像叙事提供了新的可能性。CGTN（中国国际电视台）出品的短视频《在东非大草原上撒一天野》便使用了图像生成视频技术，视频中出现了狮子、河马等多种动物在东非大草原活动的画面，但这些动物活动的影像并非实景拍摄，而是由 32 张东非野生动物的静态照片配合 AI 工具生成的。

图像生成视频的基本逻辑是借助 AI 工具对图片进行层次识别，区分图片中的主体和背景。区分主体和背景之后，AI 工具会分析主体的类型，并在此基础上检索数据库中对应类型主体的运动模式并匹配相应的运动轨迹和逻辑，最终呈现出《在东非大草原上撒一天野》中斑马穿过湖边踏出水花、狮子幼崽并排走向镜头、成群的火烈鸟踱步在岸边等效果，如图 6-9 所示。在 AI 自动生成的基础上，创作者也可以通过文字描述引导 AI 做出一些特殊设计。

图 6-9 《在东非大草原上撒一天野》中 AI 生成的视频

在图片生成视频的基础上补充的特殊设计，包括但不局限于光效变化、天气模拟、液体移动、注视镜头等。以 Runway 为例，我们选取一张非洲野生大象迁徙的照片作为参考图，然后将"让图片中的象群行动起来"的指令译成英文后发送给 Runway，在此基础上可以增加"镜头缓慢推进""镜头先快后慢地运动"等指令，如图 6-10 所示。Runway 提供了一些固定的常见效果，用户可以添加到文本引导栏，如镜头推拉、变焦、慢动作等。相较于文字生成视频的 AI 工具，图片生成视频的 AI 工具减少了大量的语言描述工作，创作者不用纠结如何描述背景和主体之间的关系，转而可以将更多的精力放在如何使画面效果更加丰富上。

图 6-10　Runway 生成视频

 常见的图片生成视频工具

在视频内容创作领域，将静态图片转化为动态视频已成为一种趋势。除了上文提到的 Runway，市场上还涌现出了许多优秀的图片生成视频的 AI 工具，以下是几款备受推崇的 AI 工具，它们各具特色，能够满足不同创作者的需求。

（一）Adobe Spark Video

Adobe Spark Video 是 Adobe 公司推出的一款视频制作工具，操作简便，允许用户通过简单的拖放操作将图片转化为视频。不同于简单的模板视频，Adobe Spark Video 的优势在于其具有强大的视频编辑功能和丰富的设计元素，包括动画、过渡效果和字体等。当然，它也提供了大量的可编辑的视频模板，适合初学者和非专业创作者进行简易操作。除此之外，Adobe Spark Video 有类似国产软件"剪映"的格式划分功能，能根据创作者在不同设备的传播需要（手机横屏或竖屏、网页、平板电脑等）推荐更为合适的模板供创作者选取和使用。

（二）Magisto

Magisto 是一款智能视频编辑器，它能够自动将图片、视频片段和音乐组合成视频。Magisto 的核心竞争力在于其 AI 驱动的编辑算法，可以识别图片的主题和情感，然后自动选择合适的音乐和过渡效果，极大降低了创作门槛，非常适合那些希望快速制作出专业级视频但又缺乏视频编辑经验的用户使用。

（三）Vyond

Vyond 是一款多功能的视频制作工具，同其他 AI 工具一样，它允许用户通过简单的操作将图片转化为视频，但 Vyond 最大的优势在于其具有强大的动画和虚拟角色生成功能。在 Vyond 中，用户可以创建独特的角色并将其融入视频中，在此基础上，Vyond 还提供了支持双屏和画中画效果的视频模板和编辑工具，能够满足演播厅、线上对谈室等应用场景的使用需求，适合企业用户和教育机构使用。

（四）Descript

Descript 是一款集视频编辑、音频编辑和文档编辑于一体的多功能工具，支持用户上传图片和视频片段进行编辑和合成，具有高精度的自动剪辑功能，能够根据音频内容自动匹配图片和视频片段，其引擎能够智能识别文字和图片内容，可以根据文稿内容控制视频的时长，如图 6-11 所示，大大节省了文稿转分镜的前期准备时间和后期剪辑的编排时间。

图 6-11　Descript 编辑界面

上述工具都有各自独特的功能和优势，无论是个人创作者还是企业用户，都能找到适合自己的 AI 工具，我们可以根据自己的实际需求进行选择。

五 人工创作视频与 AI 图生视频的优劣对比

通过对图片生成视频的 AI 工具的特点和优势进行总结，并与传统影视制作流程中的人工创作视频进行对比，不难发现，人工创作视频的优势在于能够捕捉复杂的情感表达和独特的情景，具有更高的艺术性和原创性，创作者通过对镜头语言的巧妙运用，可以创作出具有强烈个人风格和情感深度的作品。然而，这种创作方式往往伴随着前后期成本高昂、灵活性低等问题。AI 工具极大提高了创作效率，降低了成本，并简化了创作过程，可以为创作者节省大量时间。当然，AI 工具生成的视频在创造性、情感表达和视频质量方面仍存在局限。

人工创作更适合追求艺术性和个性化表达的项目，而 AI 工具则适合需要快速、高效制作视频内容的场景。[1] 未来，这两种创作方式可能会融合得更好，随着技术的进步，我们可以期待在创作领域出现更多创新和可能性，共同推动数字内容创作的繁荣发展。

第三节 自动化特效生成：电影魔法的新纪元

影像创作以文本为基础，借由视听语言面向观众表情达意。在"视"这一部分，除了摄影画面和人工编辑画面外，特效包装也是非常重要的。我们常提起的特效主要包括人名条、地名条、字幕、光效等基础效果，在 AI 工具被广泛应用后，基于特定元素的时间和空间特效也逐渐普及。在这一节，我们将通过实操了解如何用 AI 生成常见的特效。

[1] 赵宜. 人机共创、数据融合与多模态模型：生成式 AI 的电影艺术与文化工业批判［J］. 当代电影，2023，341（08）：15-21.

一、用 Runway 生成植物生长特效

Runway 作为自动化特效生成工具中的佼佼者，其强大的功能和灵活性为视频制作带来了革命性的变化。传统的特效往往由精通特效制作的包装师通过 AE 等软件，根据已有画面进行光影、火焰、液体流动等效果的生成，通常还需要配合粒子套装插件 Trapcode Suite、能量激光描边光效特效插件 Saber、Element3d 等，使效果更加符合物理运动逻辑，同时也更加真实。但是，这种传统的特效制作方式有非常明显的弊端，就是要求创作者有丰富的特效包装经验，并熟练使用各类软件，这无疑拉高了特效制作的门槛。

使用 Runway 生成特效的流程大致如下。

（1）选择特效生成工具：在 Runway 界面中选择适合生成你想要的特效的工具。例如，你想生成火焰或闪电，可以选择与"Gen-3 Alpha"相关的工具，它能够将用户输入的文本描述或静态图像转化为视频。除此之外，Runway 还支持生成光线、雷电、火焰、生长等效果。

（2）输入描述：同文生视频和图生视频一样，借助 Runway 完成特效生成，也需要在文本输入框中详细描述你想要的特效效果。例如，你想要生成火焰，就需要描述清楚火焰的颜色、形状、运动方式等；想生成流水特效，你可以描述水流的流动方向、速度和水花的样式。Runway 生成的一个植物生长特效如图 6-12 所示。

（3）调整参数：输入特效描述后，根据需要调整参数，如特效的持续时间、强度等，以确保生成的效果符合预期。以我们生成的植物生长特效为例，要规定我们选取的画面是特效生成过程中的第一帧（First）还是最后一帧（Last）（如图 6-13 所示），因为这会决定特效生成的效果是植物长成画面中的状态，还是从该状态开始生长。

图 6-12　制作植物生长效果

图 6-13　选取首尾帧

（4）预览和微调：在正式生成前，我们可以预览特效，看看是否符合要求。如果需要调整，可以修改描述或参数，然后再次预览，直到满意为止。可以将生成特效后的画面与未加特效的画面进行拼接或叠画处理，查看风格、光效、动态等要素是否匹配，如图 6-14 所示。

图 6-14　特效生成后与原视频拼接

（5）下载和使用：生成完成后，可以将其下载到计算机，并按照不同平台的要求对视频进行处理。要注意的是，AI 生成工具更新频率快，其具体操作可能会随着更新而产生一些变化，此外，一些高级功能可能需要付费才能使用。

 用 Dispersion Effect 生成粒子特效

粒子光效是非常常见的影像特效，除了常见的 AI 视频工具集成的粒子效果，一些网站也提供粒子动画生成的效果。常用的也较为适合初学者的粒子特效生成 AI 工具是 Dispersion Effect，作为一个在线工具，它允许用户通过简单的操作来创建图像的粒子分散效果。这个工具非常适合不想使用复杂软件（如 Photoshop）且希望快速生成具有视觉冲击力的粒子效果的作品的用户，亦适合没有设计基础的初学者。Dispersion Effect 的具体使用方法如下。

（1）加载工具：访问 Dispersion Effect 的官方网站，首次使用时需要注册长期账号（该网站在国内可正常使用）。

（2）上传图片：选择你想要添加粒子效果的图片上传，图片最好主题明确，主体与背景之间最好有一定的空间感或明显的界限，这样便于 AI 工具识别和处理。

（3）选择区域：使用 Dispersion Effect 提供的画笔工具涂抹需要生成粒子分散效果的

区域。

（4）调整参数：通过调整笔刷大小、颗粒大小、效果方向等参数来控制生成的粒子特效。

（5）预览效果：调整完毕后预览效果，看看是否符合自己的预期。

（6）导出图片：如果对生成的效果满意，可以直接导出图片，有多种图片格式可供选择。

Dispersion Effect 可以生成以下三类效果：

第一类是粒子分散，图像中的某些部分会像爆炸或受外力影响一样，向四周分散成粒子效果；第二类是动态视觉效果，如模拟爆炸、魔法效果、富有科技感的视觉效果等；第三类是艺术化处理，将普通图片转换成具有艺术感的粒子画效果，增强视觉吸引力。

三 其他常用的特效制作工具

能够生成粒子特效的工具有很多，下面详细介绍几个主流的 AI 工具。

（一）Stable Diffusion

Stable Diffusion 是一个开源的 AI 模型，可以通过特定的提示词和参数设置来生成粒子特效。用户需要了解如何组织提示词，以及如何调整参数来控制粒子效果的样式和动态。

作为一个 AI 绘画工具，Stable Diffusion 能够通过文本描述生成图像，可以在原有图像的基础上精准生成粒子特效。它的优势在于能够将复杂的视觉效果简化为文本描述，使得用户无须深入了解图形设计原理或特效制作技术即可创作。

（二）Particle Illusion Pro

Particle Illusion Pro 是一个专业的粒子特效制作软件，如图 6-15 所示，新版本支持导入背景视频和跟踪数据，允许用户将粒子合成到源素材中。

它具备强大的粒子生成和渲染能力，可以轻松制作出逼真的粒子效果。它的用户界面友好，学习成本低，适合各种水平的创作者。Particle Illusion Pro 目前被广泛应用于视觉特效（VFX）和动态图形设计中，如电影、游戏、广告视频和短片特效制作。

图 6-15　Particle Illusion Pro 操作界面

（三）Trapcode Particular

Trapcode Particular 是 AE 中的一个插件，能生成各种粒子效果，如火焰、烟雾、水滴等，并且允许用户精确控制每个粒子的属性。它支持 AE 中的 3D 相机效果，能够配合 Cinema 4D 等建模软件协同操作，帮助用户创建逼真的粒子效果。

作为 AE 的插件，Trapcode Particular 可以无缝集成到用户的后期制作中，提供实时预览和强大的粒子控制等功能，适合制作需要精细调整的复杂特效，常被用于电影、电视剧和网络视频的特效制作，特别是在需要模拟自然现象或高科技效果的应用场景。

（四）Immersity AI

Immersity AI 是一个支持将 2D 图像或视频转换为 3D 视觉效果的 AI 平台，可以为传统屏幕和 XR 设备提供 3D 内容。

Immersity AI 大幅简化了从 2D 到 3D 的转换过程，提供了易于使用的界面和强大的创作工具，使创作者能够轻松地为各种视觉内容增添空间维度。该工具适用于社交媒体内容创作、广告营销、游戏、教育培训、电子商务及艺术设计等领域。

四　运用 AI 生成视频特效的注意事项

AI 作为一种技术手段，本身就具有"双刃剑"的特点，作为创作者，我们需要注意

以下几个关键点。

（1）AI 工具通常对计算资源有较高要求，尤其是在处理高分辨率视频或制作复杂特效时，要确保硬件配置能满足 AI 工具运行需求，或者选择云端服务来减轻本地计算负担。

（2）使用 AI 工具生成视频特效时，必须确保使用的素材、音乐、字体等不侵犯他人的版权。

（3）选择一个拥有直观的用户界面和简单的操作流程的 AI 工具至关重要。例如，Chillin 是一个在线视频编辑器，它具备 AE 和 Premiere Pro 的大多数功能，可进行非线性视频编辑和矢量动画制作。用户无须下载安装，直接在浏览器中便可以享受跨平台、无水印的 4K 视频编辑体验。Chillin 简化了视频创作流程，是追求高效创作的用户的理想选择。

（4）我们要确保 AI 工具支持自己需要的视频格式和分辨率，以便在不同的播放平台和设备上进行分享和展示。例如，GoEnhance AI 能够生成高品质视频，支持高达 4K 60fps 的视频导出，满足用户发布高质量视频的需求。

（5）在使用 AI 工具时，要注意保护个人和客户的隐私。例如，企业员工在使用 ChatGPT 完成视频脚本创作任务时，不能将企业核心数据发送给 ChatGPT，以免导致数据泄露。

（6）随着 AI 技术的发展，相关的法律法规也在不断完善。这些法律法规明确要求，在智能写作、合成人声等场景中，可能会导致公众混淆或者误认的内容应当在合理位置、区域进行标识，说明这些内容是由 AI 创作的。

至此，我们深入探讨了 AI 工具如何为视频生成领域带来革命性影响，揭示了 AI 技术如何重塑传统的创作流程。本章的目的不仅仅是引导大家掌握 AI 视频生成的关键技术和工具，还期望引导创作者在使用 AI 工具时，注重培养创新意识，为未来的人机共创做好准备。

创新实践 ▶ 用 AI 生成一部短片

结合本章内容，用 AI 工具自动生成一部短片，详细步骤如下。

步骤一 文本描述

描述一个场景,如"在繁华的都市街头,一位身着他国传统服饰的舞者在现代建筑前起舞。周围是穿着时尚的行人,他们停下脚步,被这舞蹈所吸引"。

步骤二 选择工具

注册并登录 PixVerse 官网(可根据个人需求选择其他工具)。

步骤三 输入文本

在 PixVerse 中输入文字描述,在此基础上,适当添加参数描述,如相对位置、光效、色彩等。

步骤四 预览与调整

PixVerse 会一次生成两个视频,对这两个视频进行预览并调整,确保画面效果符合预期。

步骤五 添加特效

将生成的视频导入 Runway 或 Dispersion Effect 等 AI 特效工具,在舞者旋转时添加粒子效果,模拟传统服饰的流苏随着舞动而飘扬;在视频的高潮部分,使用 Dispersion Effect 添加光效,模拟闪光灯的效果,突出舞者的某个动作。

步骤六 调整特效参数

调整特效的强度和持续时间,确保它们能够突出强调而非干扰视频的主要内容。

步骤七 生成视频并上传

检查视频是否存在 AI 生成视频时的常见问题(如手指数量不对、面部模糊等),确认无误后,可以将成片上传至自媒体平台。

Chapter 07

第七章
AI 与后期制作

学习目标

1. 了解影视后期制作的基本概念及 AI 技术如何辅助进行后期制作。
2. 学习如何在 AI 的辅助下合理划分剪辑任务，提高剪辑效率。
3. 掌握利用 ColourLab Ai 完成色彩风格移植的基本方法。
4. 掌握达芬奇软件中 AI 魔法遮罩的遮罩构建方法，熟悉人物等复杂遮罩的精细控制流程及注意事项。

导入案例

索贝 AI 剪辑平台助力冬奥会赛事剪辑

在冬奥会这一全球瞩目的体育盛会中，技术的力量不断刷新着观众的观赛体验。作为业内领先的科技公司，索贝公司的 AI 剪辑平台为冬奥会的赛事剪辑带来了革命性的变化，不仅提升了赛事内容的呈现质量，还在实时性和用户互动方面做出了卓越贡献。

索贝的 AI 剪辑平台能够自动分析大量的视频数据，快速识别关键时刻和精彩瞬间。通过深度学习算法，该平台能够精确地捕捉运动员的表现、比赛的关键转折点及观众的情感反应，从而剪辑出高质量的赛事集锦，整个过程如图 7-1 所示。

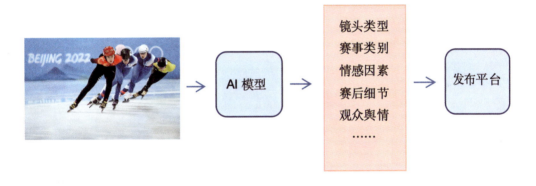

图 7-1　索贝 AI 剪辑平台的剪辑流程

在剪辑流程中，索贝 AI 剪辑平台会接收和处理不同来源的素材（如赛事直播、观众录制的素材、社交媒体中的视频等）并进行预处理，这一步骤包括视频格式转换、分辨率调整、噪声去除等，以确保视频质量符合要求。预处理后的视频将被送入 AI 剪辑平台的智能分析模块，该模块使用计算机视觉、图像识别和深度学习算法来分析视频内容。

在分析环节，AI 会进行素材选取与重新组合，生产出大量的精选视频。同时，索贝还能敏锐地捕捉到观众对于特定类型赛事的观看需求，系统能根据指令重新整合多

段视频，同步输出多种主题集锦视频，如图 7-2 所示。例如，主题"冰之舞"涵盖冰球、花滑、速滑、短道速滑；主题"雪之舞"针对单板滑雪和自由滑雪；"速度之美"则专门呈现速度型赛事的精彩瞬间，如花滑比赛的旋转瞬间、冰球比赛的进球瞬间等。

图 7-2　主题集锦视频

索贝的 AI 剪辑平台通过对实时赛事视频的自动分析，能够在几分钟内生成精彩集锦，而传统的剪辑流程所需要的时间是它的好几倍。该平台的实时剪辑功能确保了观众能够在较短的时间内看到比赛中的关键时刻。与此同时，该平台还能根据不同观众的需求，自动生成个性化的视频内容。例如，它可以为不同国家或地区的观众提供特定运动员的精彩集锦，极大地提升了用户的观赛体验。

本章将深入探讨 AI 对传统影视后期制作各环节的优化，并介绍相关的 AI 软件。需要注意的是，影视后期是一个以艺术创意为根本、以技术为依托的综合环节，当前的 AI 制作水平尚不足以达到完全取代人类的程度，因此，本章的教学重点在于介绍目前常用的 AI 软件的功能及其使用方法，引导读者通过对 AI 工具的合理选择与应用提升后期制作效率。

第一节 AI 辅助下的数字影像剪辑流程

影视后期制作是影视制作流程中重要的一环，它包括剪辑、调色、特效制作、声音设计等环节，旨在通过技术手段对拍摄的素材进行加工处理，使之成为能够呈现在观众面前的完整作品。在影视后期制作中，剪辑与调色是两个重要环节，它们直接影响影片的叙事逻辑、节奏控制、画面质感及视觉风格。AI 正在迅速改变剪辑和调色的工作流程，使许多烦琐的工作变得更加高效和智能化。

在剪辑领域，AI 能够通过对大量视频素材进行分析，使剪辑师快速获得一个初步的影片剪辑方案，并在此基础上进行进一步的调整。这极大地缩短了剪辑师的工作时间，尤其是在面对大量素材时，AI 能够自动筛选出特定的镜头，或根据预设风格自动剪辑影片；在粗剪环节，AI 可以通过面部识别技术自动剪辑包含特定演员的镜头，或通过声音识别技术提取重要的对白片段。这些功能不仅能提高剪辑师的工作效率，还能降低人为出错的可能性。

剪辑元素的处理

剪辑元素的处理作为影视后期制作流程中的第一步，对整个流程的操作连贯性、信息安全性、剪辑便利性至关重要。这一环节的主要工作如图 7-3 所示。

图 7-3 剪辑元素处理的常规流程

这一环节的主要任务是将后期工作和前期策划、中期拍摄同步起来，完成素材的存

储和梳理，为剪辑做好准备工作。相比后续的实际剪辑工作，剪辑元素的处理工作对创意要求低，但对细节的要求高，任何一条素材的错位、缺漏都会对后续的工作造成很大的影响。传统的影视后期制作流程中往往要专门找剪辑助理来完成这项工作，由于技术更新太快，不同项目的标准和习惯不同，这一环节很容易出现各种纰漏。对于这种类型的工作，使用 AI 处理是很好的选择。目前，AI 技术虽然还不能做到完全自主操作，例如，素材文件夹分级、素材挑选等必须人工确认，但是在整体流程中已经发挥了不小的作用。AI 辅助处理流程如图 7-4 所示。

图 7-4　AI 辅助处理剪辑元素的基本流程

这一环节的优化不仅能提高创作效率，还能确保前期策划到后期制作无缝衔接。下面我们将以《坦桑来的画家》为案例，介绍几个关键工具的使用方法，每一种工具都为影视后期制作带来了不同层面的创新。

（一）Digislate、Silverstack 和达芬奇的全链条合作

随着影视制作技术的进步，前期拍摄、中期制作及后期处理之间的衔接变得越来越复杂，也变得更加重要。Digislate 和 Silverstack 作为现代影视制作中的关键工具，不仅能提升素材管理的效率，还能促进与后期软件（如达芬奇）的深度集成，为整个影视制作过程中的脚本同步提供新的解决方案。

Digislate 是一款被广泛应用于影视制作的工具，它的核心功能是通过数字化的打板方式，将拍摄的时间码、场号、镜头号等关键信息直接同步到数码素材中。传统的打板需要人工标记和记录，而 Digislate 则能够通过电子手段将这些信息直接嵌入素材的元数据中，确保每一个镜头与相应的脚本高度匹配。这种数字化的工作流程不仅降低了人工记录的误差，还提高了后期整理素材的效率，尤其是在大规模的影视制作中，可以大幅度节省时间成本。

Silverstack 是一款专业的媒体管理软件,常被用于影视制作中期的素材管理和组织,它可以将前期拍摄的所有素材进行分类、整理和备份,并与拍摄现场的脚本信息同步。Silverstack 的核心优势在于,它能够与后期剪辑和调色软件(如达芬奇)无缝对接,这意味着现场拍摄的素材在进入后期制作前,已经被完整地标注和整理,后期制作团队能够迅速获取所有素材的时间码和相关信息(如场次、镜次号、拍摄质量等),可以直接将它们导入达芬奇中进行剪辑和调色处理。这种全链条的合作方式极大地提高了前期拍摄与后期处理之间的衔接效率。

(二)Final Cut Pro X

Final Cut Pro X 是苹果公司推出的一款专业的视频编辑软件,其强大的剪辑功能已被广泛应用于电影、广告和电视剧制作中。借助最新的 AI 技术,Final Cut Pro X 引入了诸如自动场景检测、智能素材分类等功能,使剪辑师在处理大量素材时更加高效。接下来,我们将通过实例,具体展示一下 Final Cut Pro X 在粗剪环节的应用。

1. 片段检测

在时间线中右击素材,选择"分析并修正"命令,在弹出的对话框中根据需求勾选"查找人物""合并人物查找结果"等复选框,如图 7-5 所示,然后单击"好"按钮。Final Cut Pro X 会自动分析素材,检测片段中的人脸、镜头变化及音频问题。

图 7-5 对素材进行智能分析

2. 智能精选

在时间轴中单击左上角的"事件"（Event）选项，选择"新建智能精选"（New Smart Collection）；然后根据内容为智能精选命名，如"人脸"，确认后单击"好"（OK）。接下来双击智能精选，在弹窗中选择自己需要的条件，Final Cut Pro X 提供了丰富且灵活的筛选方法，用户可以从内容、格式、类型、日期等多方面进行筛选，对于大体量的项目来说是很好的帮助。筛选条件设置完毕之后，Final Cut Pro X 会根据设定的条件自动将符合条件的片段收集到智能精选中，如图7-6所示。

图 7-6　智能精选

在组接过程中，Final Cut Pro X 的 AI 算法还能提出关于镜头切换时机的建议，从而保证影片的叙事连贯性和节奏感。

（三）Davinci Resolve（达芬奇）

达芬奇作为当前被广泛运用的一款后期制作软件，具有操作界面简洁、剪辑调色一体化、功能齐全等优点，其在智能剪辑方面也具备强大的功能。

1. 场景检测

首先，我们建立一个工程项目，并选择要导入的媒体素材。选中导入的素材，右击后选择"场景剪切探测"命令，如图7-7所示。

图 7-7 "场景剪切探测"命令

进入"场景探测"界面后,单击左下角的"自动场景探测"按钮,等待软件处理(处理时间根据素材体量有所不同)。处理完毕之后单击右下角的"将剪切的片段添加到媒体池",如图 7-8 所示。关闭处理面板,就可以在媒体池中看见切分好的素材。

图 7-8 达芬奇"场景探测"界面

需要注意的是，以上步骤针对的是免费版本，付费版本的用户可以直接将素材导入媒体池，在媒体池中进行相关操作。

在媒体池中全选素材，右击后选择添加到时间线命令，就会获得被裁切好的素材组成的时间线，接下来我们就可以在时间线上进行下一步的剪辑操作。如果想使用其他软件进行剪辑，只需要设置时间线的导出格式为 .xml，再将其导入相应软件即可。

2. 面部识别功能

达芬奇能根据每个场景中的人物面部信息自动帮用户将素材整理到不同的媒体夹中。只需选中一组片段，右击后选择"分析片段查找人物信息"命令，达芬奇就可以根据每个镜头中的人脸自动创建媒体夹。人物会自动出现在位于媒体池侧边栏的智能媒体夹列表当中，如图 7-9 所示。打开"工作区"菜单的"人物"窗口就可以对这些片段进行命名和管理。用户可以运用此功能建立自己的项目人物库，对于大体量的项目来说，这样做可以缩减很多的查找时间。

图 7-9　进行面部识别

二 剪辑内容的搭建

在影视制作中，镜头组接是剪辑工作核心中的核心，是决定影片叙事效果的重要环节。这一环节包括纸上剪辑和实际剪辑两大阶段。我们先简单介绍一下AI在这两个工作阶段中的运用。

在影视制作中，脚本是后期制作的指南。在剪辑开始之前，剪辑师会根据剧本、分镜、场记等文字资料，梳理影片的剪辑思路，并用文字的方式记录下来，和导演商讨之后，以此为依据进行剪辑。然而，传统的剪辑脚本编写与管理存在诸多局限性，如信息更新不及时、剧本结构过于复杂等。随着AI技术的引入，脚本的编写和管理变得更加智能化，也更高效。

在实际剪辑工作中，AI可以通过场景识别、人脸识别、镜头识别等，自动进行初步剪辑。

通过文生视频或图生视频，用户可用AI生成自己需要的素材，生成的素材可以被自动剪辑软件使用。

尽管AI技术在自动化剪辑中展现出了巨大的潜力，但自动剪辑的版本往往缺乏细致的情感把控与艺术性，因此需要人工精剪来进一步提升影片的质量。剪辑大师瓦尔特·默奇提出了剪辑六要素，即情感、故事、节奏、视线、二维平面与三维空间[1]，陈坤在其论文中整理了剪辑六要素与AI应用的对应关系，如表7-1所示。

表7-1 剪辑六要素与AI应用的对应关系

六要素	主要内容	AI应用
三维空间	主要指三维空间的连贯性，还包括人物在空间中的位置及与其他人物的空间关系	运用图像识别技术对镜头内容进行识别和分类，根据人物的关键特征判断人物间的三维空间关系
二维平面	电影镜头的二维平面特性，即三维空间转换成二维平面的语法（如180度轴线）	AI以三维空间数据为基础，根据二维平面的语法分析角色的位置，判断其是否越轴
视线	即视线追踪，也是观众视线的关注点，用于判断剪辑的作品能否吸引观众的注意力、镜头之间的过渡是否流畅	运用卷积神经网络、长短期记忆人工神经网络等对图像进行识别与分类，分析构图是否符合黄金分割比例，以让画面吸引观众的注意力

1 陈坤.人机耦合：人工智能时代电影剪辑与特效制作新趋势［J］.当代电影，2023，348（02）：165-171.

续表

六要素	主要内容	AI 应用
节奏	使用各种剪辑手法使画面与声音产生有规律的变化	计量电影学为 AI 赋能剪辑的节奏提供了数据基础及方法论。AI 能够自动计算电影的镜头数量、镜头时长、剪辑率等数据，在智能剪辑系统中实时显示相关数据，并基于电影的类型提供多种剪辑节奏方案，帮助人类剪辑师进行节奏控制
故事	镜头之间的关联性，剪辑是否推进故事的发展	AI 间接帮助人类剪辑师拥有更多时间聚焦故事梳理
情感	影片中角色的情感变化及传递给观众的感受	AI 通过卷积神经网络提取画面情感特征，融合多模态数据进行情感计算、语调识别和面部表情识别，以分析角色情绪，并运用电影神经学模拟观众心理反应及情感传递机制，从而优化剪辑决策

当我们观看一部已经制作完成的影片时，通常会沉浸在连贯的画面和叙事中，而不会过多思考其背后的结构。实际上，影片是由很多元素组成的，这些元素包括帧、镜头、场景。了解这些元素，学习如何对其进行排列组合，甚至尝试突破常规进行创作，是剪辑师的任务和使命。

接下来，我们介绍几个方便快捷的智能剪辑软件。

（一）Rotor Videos

Rotor Videos 是专为音乐视频处理设计的自动剪辑工具，其特点是在线操作便捷、素材库丰富、一键式完成度高。用户注册并登录之后，可以选择与发布平台适配的视频格式，随后上传素材，在线进行剪辑加工，操作过程如图 7-10 所示。

（二）必剪

B 站（哔哩哔哩）推出的剪辑工具必剪以满足用户创作弹幕视频的需求为主，平台的智能剪辑功能针对游戏解说、动漫剪辑等类型的视频剪辑进行了优化。必剪具备"自动选镜"和"AI 推荐"功能，能够通过 AI 分析用户的历史剪辑偏好和素材内容，推荐适合的视频片段。例如，当用户上传一部电影或电视剧的素材时，系统能够自动识别并提取其中的高光时刻，如经典台词、重要剧情等。此外，必剪还集成了智能弹幕生成器，能够根据视频内容自动生成适合的弹幕风格，提升用户互动体验。

图 7-10 Rotor Videos 操作页面

（三）度加

度加是百度旗下的智能视频创作平台，其 AI 剪辑功能主要被应用于广告视频和宣传片的制作。度加通过 AI 技术，能够快速生成多个版本的广告片段，用户可以根据不同的传播渠道特点选择合适的剪辑版本。度加的核心功能是其"智能多版本剪辑"，通过 AI 分析广告视频的目标观众和传播目标，自动生成符合不同平台需求的剪辑版本。例如，针对社交媒体平台，度加会自动生成时长较短、节奏紧凑的广告片段；而针对电视广告，则会生成时间较长、节奏稍缓的版本。

（四）剪映

剪映是字节跳动旗下的短视频剪辑工具，具有丰富的智能剪辑功能，从初学者到专业剪辑师都可使用。剪映能够自动识别镜头中的场景变化、人物动作及对话内容，进而自动生成剪辑建议。例如，用户可以选择"自动剪辑"功能，AI 会根据视频的节奏和场景变换自动切分素材，生成初步的剪辑草稿，此功能尤其适合快节奏的视频创作。此外，剪映已支持通过文字生成视频，如图 7-11 所示。在细节处理上，剪映还支持基于 AI 的背景音效识别和自动字幕生成，这大大简化了视频的后期处理工作。

图 7-11 通过文字生成视频

在实践中，我们先后使用了同一主题下两种长度的文案，生成了多个不同风格的视频，如图 7-12 所示。通过比较可知，文本内容的丰富度、细节度会极大影响生成效果。剪映能够根据文本内容查找丰富的素材，一定程度上可以提高剪辑效率，但同一条视频中会出现五六种风格、形式的画面，有时还会使用带有水印的素材；同时，剪映对于文本内容的切分也有待加强，对于气口和剪辑刀口的处理也存在不合理的地方。

图 7-12 剪映生成的不同风格的视频

三 自动剪辑工具的局限

随着技术的不断进步，自动剪辑工具在影视制作中备受关注。尽管这些工具在某些商业视频的制作中表现出了较大的潜力，但面对复杂的影片创作时，仍然存在不少局限。

（一）对剪辑原则的呆板理解

剪辑是一项既有技术性又有艺术性的工作，而自动剪辑工具往往在理解剪辑原则方面存在局限性。传统的剪辑原则，如180度规则（也称为"越轴规则"）和镜头衔接的基本逻辑都是剪辑师在长期实践中总结出的经验，用于保证叙事的连贯性和观众的观影舒适度。然而，自动剪辑工具对这些原则的理解往往比较"呆板"。

越轴规则是电影拍摄和剪辑中的一条基本法则，要求摄像机必须保持在一个假想轴的同一侧，以确保画面中的被摄主体的运动方向和位置关系总是一致的。如果剪辑过程中越过了这个轴线，就会造成被摄主体突然反向运动，令观众产生视觉上的混乱。由于自动剪辑工具并不能完全理解影片中的空间关系，因此它可能会错误地将不同镜头拼接在一起，从而破坏影片的视觉流畅性和连贯性。

但有些时候，剪辑师会特意使用越轴镜头。在电影《大卫·戈尔的一生》中，剪辑师通过越轴镜头在闪回和现实之间进行转换，以模糊现实和记忆的界限。例如，在回忆的场景中，镜头会在不同的视角之间移动，创造出一种不稳定的视觉效果，这种效果能反映出角色内心的挣扎和不安，同时增强了故事的悬疑感，使观众能够更好地体验到角色复杂的心理状态。类似的剪辑技法无法在自动剪辑工具中使用，因为这些技法依托于剪辑师对于人物情感的敏锐把握，这是单纯的算法分析无法实现的。

（二）图像识别存在误差

自动剪辑工具可以自动识别场景中的人物、物体、动作等，以确定哪些镜头应连接在一起，但在实际应用中，这种识别存在不小的误差，这些误差会直接影响剪辑的流畅度，尤其是在复杂的动态场景中，图像识别误差更加明显。

图像识别误差还会影响影片的情感表达。剪辑师会通过镜头的切换来传递人物的情感变化，如用特写镜头展示人物细微的表情变化。然而，自动剪辑工具在识别人物表情和情感时往往不够准确，如果工具未能正确识别出人物的情感状态，就可能导致情感节奏错

乱，使影片的叙事效果大打折扣。

（三）只能理解浅层次的指令

当前的自动剪辑工具在理解和执行用户指令时，仍然存在较大的局限性，通常只能处理浅层次的指令，而无法准确理解用户的深层次需求。

比如，当用户要求自动剪辑工具对某一段对话进行剪辑时，它可能只是机械地按照时间线进行画面切割与拼接，而不会考虑对话的情感基调、人物之间的互动及对话的叙事功能。这样的浅层理解会导致剪辑出来的影片虽然符合基本的技术要求，但缺乏情感层次和叙事逻辑。自动剪辑工具无法具备人类剪辑师在艺术上的直觉和判断能力，导致其在复杂创作中的效果有限。

自动剪辑工具在面对模糊或抽象的指令时，表现尤为乏力。例如，用户可能希望剪辑出"充满戏剧性的效果"或"充满紧张感的节奏"，这些抽象的要求难以通过简单的算法实现，自动剪辑工具无法理解"戏剧性"或"紧张感"背后的情感和美学逻辑，因此无法有效地满足这些高级剪辑要求。

（四）AI 的审美差异导致艺术性缺失

审美是剪辑中至关重要的一部分，它将直接影响影片的风格和观众的情感体验，自动剪辑工具在这一点上存在天然的局限性。审美是一种主观感受，不仅涉及视觉元素的搭配，还包含对影片整体风格、情感节奏、人物关系等多方面的理解，自动剪辑工具不具备人类剪辑师的审美意识，难以根据具体影片的风格做出合适的艺术性决策。

在不同类型的影片中，剪辑师会根据影片的情感基调和叙事风格，选择不同的剪辑方式。例如，在节奏紧凑的动作片中，剪辑师可能会通过快速剪接来强化紧张感；而在文艺片中，剪辑师可能会选择长镜头和缓慢的镜头切换来营造宁静的氛围，这是自动剪辑工具难以做到的。

另外，自动剪辑工具在处理文化差异和观众的审美偏好问题时，也存在较大的局限性。不同地区的观众在审美上存在很大的差异，AI 虽然可以通过大量的数据训练形成某种特定的审美倾向，但它难以应对文化背景和审美取向的多样性。由于审美具有高度主观性和文化依赖性，因此自动剪辑工具往往无法像人类剪辑师那样，针对不同的创作背景做出灵活的审美调整。

未来，随着技术的进一步发展，或许这些局限性能够逐步得到解决，但在当前阶段，自动剪辑工具仍然需要与人类创作者的艺术直觉相结合，才能在影视创作中发挥更大的作用。

第二节 AI 引导的自动剪辑类型

AI 引导的自动剪辑正在逐渐改变视频的编辑方式，不仅能够提高剪辑的效率，还能够通过智能分析和处理，为创作者提供更为个性化和专业化的解决方案。

未来，随着技术的不断发展，无论是电影、广告的制作还是社交媒体平台的短视频创作，AI 引导的自动剪辑都将开启一个全新的创作时代。以下是四种常见的 AI 引导的自动剪辑类型及常用工具。

 视频摘要剪辑

视频摘要剪辑是指利用 AI 技术自动提取视频中的关键信息，生成短小精悍的视频片段，以便快速展示视频的主要内容或亮点。这种剪辑方式特别适用于新闻报道、会议记录、视频日志等视频的处理，可以帮助观众在短时间内了解视频的核心信息。

视频摘要剪辑通常涉及以下几个步骤：首先，用户将视频上传到 AI 剪辑平台，AI 会对视频内容进行分析，包括音频、图像和文字信息。其次，AI 会识别视频中的重要场景、关键对话和亮点画面。最后，用户可以根据需要设置摘要的时长和特定的内容焦点，系统会据此进行自动剪辑，生成摘要视频。

自动剪辑视频摘要的主要工具有 Magisto 和 Video Summarization，此处介绍 Video Summarization。

Video Summarization 旨在通过自动化技术帮助用户快速获取视频内容的精华。它利用先进的机器学习和计算机视觉算法分析视频中的关键帧和重要事件，生成简洁明了的摘

要。Video Summarization 适用于各种应用场景，如新闻播报、教育培训和会议记录等，能够根据用户需求定制摘要的长度和详细程度，为不同领域的用户提供个性化服务。Video Summarization 的集成非常便捷，且支持多种编程语言，确保用户能够轻松使用其功能，提升工作效率和使用体验。

多片段脚本剪辑

多片段脚本剪辑是指将多个视频片段按照预设的脚本或结构进行自动组合，生成符合特定叙事需求的视频。这种剪辑方法常用于制作复杂的宣传片、教育培训视频或故事短片，通过系统化的片段组合呈现完整的叙事过程。

多片段脚本剪辑涉及对视频片段的组织和排列，用户提供一个详细的脚本，AI 需要解析脚本内容，根据脚本的要求，将多个视频片段按顺序组合（系统会自动处理片段的切换、过渡和叠加），以确保叙事逻辑的连贯性。剪辑完成后，用户可以对生成的视频进行预览和进一步调整，以达到更好的效果。

自动进行多片段脚本剪辑的工具有 Final Cut Pro X、Pinnacle Studio，以及索贝的 AI 剪辑平台。此处介绍 Pinnacle Studio。

Pinnacle Studio 是一款功能强大的视频编辑软件，专为创意视频制作而设计。它提供了丰富的编辑工具，包括多轨时间线、专业级特效和动态转场，支持 4K 视频编辑和 360 度视频处理。Pinnacle Studio 还具有强大的音频编辑功能和多种模板，可以帮助用户快速制作出引人注目的视频内容。无论是家庭录像、短片制作还是专业项目，Pinnacle Studio 都能满足其编辑需求，提升视频创作的效率和效果。

语言剪辑

语言剪辑是指对视频中的语言部分进行处理，包括对话、语音和字幕等内容的剪辑和优化。AI 可以识别和处理视频中的语言内容，自动调整对话的节奏、同步生成字幕，提升语言表达效果。

语言剪辑涉及语音识别、自然语言处理和字幕生成等技术。AI 会先分析视频中的语

言内容，识别对话、旁白、独白等，然后进行剪辑和调整。系统可以自动生成同步字幕、自动调整对话的节奏并进行语言优化。

常用的语言剪辑工具有 Descript 和 Trint。

Trint 提供了自动语音识别和语言剪辑功能，能够快速将视频中的语音转换为文本，并进行自动剪辑和字幕生成。该工具支持多种语言，并允许用户对生成的字幕进行编辑和调整。

 音乐剪辑

音乐剪辑是指对视频中的音乐进行处理，包括音频的切割、混音、转场和同步等。AI 能够根据视频的节奏、情感和风格，自动生成符合需求的音乐，以优化视频的整体效果。常用的音乐剪辑工具有 AIVA、soundstripe 和 Rotor Videos。

AIVA 是一款 AI 音乐创作工具，可以根据视频的节奏和情感基调自动生成音乐。用户只需输入视频内容和音乐风格，AIVA 就可以生成与之匹配的音乐。

soundstripe 提供了自动化的音乐剪辑功能，用户可以设置音乐风格和节奏，系统会自动生成符合视频要求的音乐片段。除外之外，该平台还提供了音乐的编辑和调整功能，如图 7-13、图 7-14 所示。

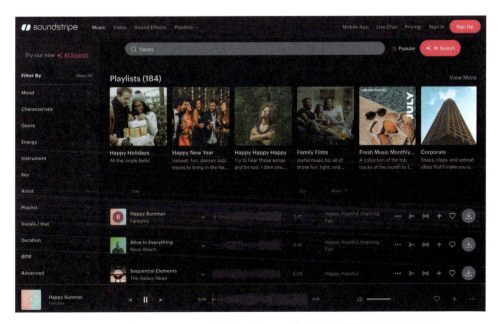

图 7-13　在 soundstripe 中输入"happy"后自动筛选出的音乐结果

图 7-14 在 soundstripe 中输入"africa"所得到的结果及编辑界面

Rotor Videos 是一款专门为音乐视频处理设计的自动剪辑工具，它能够根据音乐的节奏和情感波动自动选择合适的镜头进行剪辑。它不仅能够识别视频中的情绪变化，还能根据音乐的节奏变化剪辑视频，确保画面与音乐能够无缝衔接。在商业广告制作中，Rotor Videos 可以根据品牌需求和音乐风格，自动生成一系列符合市场传播要求的视频素材，帮助企业快速制作出高质量的广告视频。

筛选与组接是影视后期制作中的核心步骤，AI 为这一步骤带来了显著的效率提升。自动剪辑工具生成粗剪版本后，要确保最终的剪辑质量，仍需要专业工作人员进行精细化调整。随着 AI 技术的不断进步，未来的影视剪辑工作会更加高效与智能化。

第三节 调色

在调色领域，AI 同样发挥了巨大作用。AI 能够通过深度学习算法分析并模仿不同影片的色彩风格，从而实现自动调色。例如，AI 可以根据参考影片的视觉风格，自动对新

影片的色彩进行调整，使其风格统一。此外，AI还可以对人物的肤色进行自动优化，或者自动识别画面中的光源并进行相应调整，从而获得更为精确的调色效果。有了AI的辅助，调色师可以将更多精力投入创意性工作中，进行艺术性的微调和进一步的风格塑造。

色彩不仅影响着观众的视觉感受，还在影片的情感传达、叙事节奏、氛围营造等方面起着不可或缺的作用。对画面的色彩进行修正、强化、更改，是影视制作者重要的创作手段。在早期的影视生产工作中，就已经有在后期通过调整光线来对胶片进行二次配光从而调整影片色彩的流程。在影视制作数字化之后，创作者们可以借助高效的数字化制作工具对影片进行更加细致、大胆、风格化的色彩调整。现如今，越来越多的影视作品开始将调色作为后期制作的主要环节之一。在AI技术快速发展的今天，影视调色工作也逐渐发生了新的变化。

图像生成技术辅助色彩风格确立

在现代影视制作中，色彩风格确立是影视调色工作的初始环节。在传统的影视调色工作中，往往需要摄影指导提供过往影视作品、画作等资料作为参考，调色师根据自己的经验、创意和对参考资料的敏锐感知，经过与摄影指导共同协商、测试来完成色彩风格的确立。虽然参考对象都是在色彩表达上具有独特风格的作品，但是这些参考对象无法与创作者脑海中对于当下作品的想象完全一致。随着AI技术的迅猛发展，特别是图像生成技术的引入，摄影指导与调色师可以借助AI在色彩风格确立阶段获取更多创意支持，提升工作效率。

（一）影视色彩方案的确立路径

传统工作方法中，影视作品的色彩风格确立包括4个主要步骤：确定影片的主题和情感基调、收集参考资料、与导演和摄影师沟通并确认风格方向，以及在实际拍摄中和后期调色过程中不断调整和优化。这个过程高度依赖调色师和其他创意人员的经验和直觉，他们需要从大量的视觉素材中提炼出符合影片叙事需求的色彩方案。然而，这种方法存在一些局限性。首先，参考资料的收集和筛选过程可能非常耗时。其次，灵感往往是抽象的，对过往资料的参考只能作为方向上的指引，无法提供具象的画面，调色师需要不断地在构

思和实施之间进行切换，增加了创作的难度，而且，在面对多样的、复杂的视觉素材时，调色师可能会遇到灵感枯竭或选择困难的情况。

图像生成技术为这些问题提供了一种全新的解决方案。通过输入文本描述（如"温暖的秋日阳光下的乡村景色"），AI 可以自动生成一系列与描述匹配的图像，这些图像不仅包含调色师所需要的色调、光影和构图信息，还能够提供多样化的参考选项，从而极大地丰富调色师的创作灵感。

（二）快速生成参加图像的方法

图像生成工具（如 Midjourney、Stable Diffusion、可灵等）可快速生成具有特定影调的参考图像。例如，调色师可以输入诸如"90 年代风格的街道上的少女"或者"未来科幻风格的街道上的少女"这样的描述，AI 便可以生成与这些描述相匹配的参考图像。AI 还可以通过学习和分析经典影视作品的影调，基于给定的经典影像的色彩，生成不同的色彩组合和搭配方式。

AI 色貌迁移方式下的色彩风格移植

在影视调色工作中，色彩风格的统一和个性化处理是极为重要的环节。在某个色彩的 CIE 光谱三刺激值不变的情况下，将它置于不同的环境、背景下，或者改变其大小、形状，都会使观众对其的感知产生偏差。这种刺激物颜色随观察条件变化的现象，就是色貌现象。如何在不同的镜头中保持相对统一的色貌观感，是影视调色要解决的主要问题。常用的解决方案是色貌迁移：既可以对经典作品的色彩风格进行复刻，也可以参照已完成调色的镜头对其他不同场景的镜头进行跨场景色彩风格移植。传统的色彩风格移植往往需要大量的手动操作，且在复杂场景中难以精确控制色彩的一致性。随着 AI 技术的发展，尤其是色貌迁移技术的应用，调色师能够更加高效且精细地将一部作品的色彩风格移植到另一部作品中，实现视觉风格的跨越性融合。

（一）基于 Colourlab Ai 的色彩风格移植

Colourlab Ai 是一款 AI 驱动的视频颜色调整工具，它的核心功能是对影片的色彩风格进行分析与复刻。它通过算法分析目标影片的色彩特征，包括色调、饱和度、亮度等，然

后根据分析结果生成一个色彩风格的"指纹",即该作品独特的色彩特征集合。这一"指纹"不仅捕捉了影片整体的色彩风格,还包括细微的色调变化和局部色彩分布,从而可以实现高度还原。通过这个工具,调色师可以轻松地分析和提取经典影视作品中的色彩特征,并将这些特征应用到新的作品中。

通过这种方式,调色师可以快速实现对经典作品的色彩复刻,既无须手动调整大量参数,也避免了传统调色方法中可能出现的色彩不一致的问题。

在 Colourlab Ai 中导入相关的素材或者时间线后,智能算法会对导入的素材或时间线进行自动分析,识别出每个场景的光线条件、颜色分布和曝光度,并智能生成调色建议,这些建议可以帮助调色师快速锁定不同场景的色彩基调。

通过 Colourlab Ai 中的创意外观功能,调色师可以选择适配的影调风格,或者导入已准备好的静帧图作为影调参考,通过匹配参考风格的方式即可完成色彩风格的迁移。如果还需要对色彩进行进一步微调,Colourlab Ai 也支持将调色后的文件导入达芬奇等专业后期调色软件中供用户进行处理。

此外,Colourlab Ai 还提供了多种定制化选项,允许调色师根据具体需求对色彩风格进行微调。例如,调色师可以选择只复刻某一特定场景的色彩风格,或仅应用色调和亮度而忽略饱和度变化。这些功能为调色师提供了更大的灵活性。

AI 色貌迁移技术尤其适用于多样化和复杂场景下的色彩风格处理。例如,在一部跨越多个年代的影片中,不同场景可能需要采用截然不同的色彩风格。传统方法需要调色师为每个场景单独调整色彩参数,不仅耗时,而且可能导致场景之间的色彩不一致。而通过 AI 色貌迁移,调色师只需选择一个参考场景,AI 便可自动将该场景的色彩风格移植到其他场景中,从而保证整体视觉风格的连贯性。

(二)AI 算法下的遮罩精细控制

遮罩是调色工作中的重要工具,它允许调色师对图像中的特定区域进行单独调整,从而实现更加精准的色彩控制。传统的手动制作遮罩的方式通常非常耗时,且在处理复杂场景时容易出现误差。随着 AI 技术的引入,遮罩的绘制和控制得到了极大的优化。达芬奇是当下最常使用的调色工具。2022 年发布的达芬奇 17 中,就更新了一项使用 AI 算法来进行遮罩绘制和控制的工具——神奇遮罩(Magic Mask)。

神奇遮罩能自动隔离并跟踪物体，通过深度学习的图像分割技术，它能够自动识别和分割图像中的不同区域，从而生成精细遮罩。

神奇遮罩生成的精细遮罩不仅可以识别出主要的图像元素（如人物、车辆、建筑物等），还可以细致到图像中的纹理或光影变化。例如，在一个动态镜头中，AI 可以自动生成人物与背景的遮罩，同时为人物的肢体、面部特征等细节生成独立的遮罩，从而允许调色师对这些细节进行色彩调整。

AI 生成遮罩的一个重要特点是自动化和交互式控制的结合。虽然 AI 能够自动生成遮罩，但在实际调色工作中，调色师仍然需要对这些遮罩进行细微的调整以使其符合创作需求。为了实现这一点，AI 调色工具通常都会提供强大的交互式控制界面，以便调色师在 AI 生成的基础上进行微调。

例如，在实际应用中，AI 生成的初始遮罩可能会因为复杂的光影变化或对象的重叠而不够精准，调色师可以通过绘制或调整遮罩边界，或通过调节遮罩的透明度、羽化程度等参数，来进一步细化遮罩。此外，一些工具还允许用户通过笔刷、选区、滑块等方式手动调整遮罩区域，从而确保每一个细节都符合创意需求。

这类交互式的控制不仅能够提升遮罩生成的精度，还能够增强调色的灵活性。调色师可以在不破坏整体遮罩结构的情况下，对某一局部区域进行多次调整，直到获得理想的视觉效果。这种灵活性对于处理复杂的影视场景尤为重要。

 AI 视阈下对未来调色路径的探究

AI 不仅在色彩风格确立和色彩迁移方面为调色师提供了极大的便利，还为未来调色工作开辟了全新的可能性。AI 视阈下的调色不是简单的技术操作，而是一种融合了机器学习、数据分析和人类审美的复杂的艺术创作。

（一）多模态大语言模型下的色彩风貌细化

多模态大语言模型（Multimodal Large Language Model，MLLM）是一种强大的 AI 模型，它能够处理多种类型的数据输入，如文本、图像、音频等，并且可以结合视觉、听觉等输入生成综合性的输出。人类对画面色彩的感知本身就是感性的，因此在当下的 AI 调色应用中，难点在于如何在调色的过程中精细化、可控地对色彩进行微调，以使其符合人类对

色彩的感知。

多模态大语言模型能够通过更细腻的语义理解，在影片调色过程中针对具体的场景、人物、物体进行定向调整，而不影响整个画面的色彩平衡。除此之外，多模态大语言模型还可以根据场景内容生成更细腻的色彩调节建议。比如，在同一场景中，某个特定物体可能需要稍微亮一些，以形成视觉焦点；而背景则需要小幅度地降低饱和度，从而突出主体。

（二）基于人类感知的 AI 的审美理解

在调色工作中，人类的审美判断始终是不可忽视的关键因素。虽然 AI 在色彩处理方面展现出了强大的能力，但如何让 AI 理解并模仿人类的审美是一个重要的研究方向。未来的调色路径中，AI 将不仅仅是一个工具，还是一个能够理解人类审美的智能助手，可以通过分析对话、音乐、场景构图等元素，理解影片中的情感，并据此提供相应的调色建议。比如，在充满张力的场景中，AI 可能会使用冷色调来渲染紧张氛围，而在温馨的场景中则会使用暖色调；在爱情片的浪漫场景中使用柔和的粉色调；悬疑片的紧张场景则可能需要强烈的对比色和冷色调……这些调整能够确保影片的色彩风格与叙事需求高度一致。

AI 的审美理解还可以扩展到跨文化的色彩调整上。拥有不同文化背景的观众对色彩的感知和喜好各不相同，AI 可以通过学习和分析不同文化中的色彩符号的象征意义，帮助调色师在影视制作中找到一种能够跨越文化差异的色彩表达方式，为全球观众带来更加丰富和多样的视觉体验。例如，AI 可以分析亚洲观众和欧美观众在色彩偏好上的差异，并根据这些差异对影片进行色彩优化。在调色过程中，AI 可以根据调色师的反馈，逐步调整和改进其色彩建议，不断提高对人类审美的理解。

创新实践 ▶ 使用达芬奇的神奇遮罩等 AI 工具调色

使用达芬奇的神奇遮罩等 AI 工具完成视频片段中人物与背景分离的调色实践，步骤如下。

步骤一 将素材导入达芬奇软件中，通过色轮的亮度滑块完成对视频片段整体亮度的

调整，通过色轮的色球偏移消除环境带来的绿色杂色，再通过一级调色调整画面的色彩平衡，如图 7-15 所示。

图 7-15　左侧为一级调色后，右侧为一级调色前

步骤二　使用达芬奇的神奇遮罩功能和人体识别算法，在画面中的人体部分创建自动选区，再通过"添加"与"减去"工具，对选区边缘进行修正，实现对片段中主体部分与背景部分的分离。在完成选区后，通过跟踪工具实现对画面中人物移动的遮罩跟踪，如图 7-16 所示（标注 A 处为人体选区工具，标注 B 处为"添加"与"减去"工具，标注 C 处为跟踪工具）。

图 7-16　神奇遮罩功能

步骤三　在节点图中创建外部选区节点，如图 7-17 所示，通过不同的节点分别控制主体与背景的颜色，然后通过色轮工具完成主体与背景的分离调整，将整体背景的影调调整为午后，效果如图 7-18 所示。

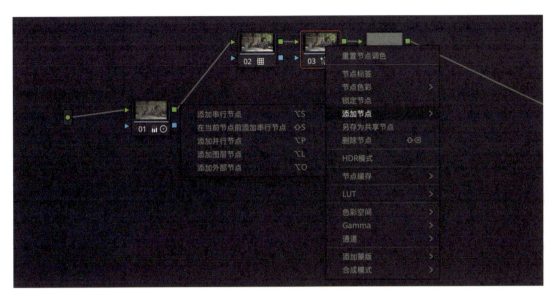

图 7-17 创建节点

图 7-18 色彩调整效果

步骤四 使用达芬奇特效库中的"重新照明"工具对画面主体部分进行补光处理。首先选中在神奇遮罩中创建的人物遮罩,将通道输出的箭头连接至"重新照明"节点中的遮罩输入端口(如图 7-19 中 A 区域所示),然后在"重新照明"的参数设置中选择"使用输入 2"选项,光源选择"点光源",再通过调整点光

源的位置，增加 HDR 色轮中的 Global 曝光值，完成对人物面部的补光处理，如图 7-19 所示。

图 7-19　画面主体补光

步骤五 将最终调整好的新素材输出即可。

Chapter 08

第八章

AI 与声音制作

学习目标

❶ 了解 AI 目前在影视行业声音制作领域的应用场景与发展前景。

❷ 掌握 AI 辅助影视声音制作的具体方法。

导入案例

阿联酋电影《事不过三》的语言译配

在第 26 届上海国际电影节"多元视角"单元中,"影像万花筒"环节展映的阿联酋电影《事不过三》以其独特的艺术魅力脱颖而出,吸引了众多电影爱好者的关注。阿拉伯国家的电影在多数观众眼中相对小众,《事不过三》这部电影不仅深刻地展现了阿拉伯的民俗文化,而且创新性地运用 AI 配音技术将电影台词转化为中文,同时又保留了演员的原声音色,为跨文化交流树立了新的里程碑。

《事不过三》讲述了一个充满神秘与惊悚色彩的故事。小男孩艾哈迈德意外遭遇了"附身"事件,他的母亲玛丽亚姆为了解救爱子,四处寻求能人异士的帮助。影片巧妙地将科学与信仰的冲突置于台前,让观众在跌宕起伏的情节中,感受到了阿拉伯国家文化和宗教的复杂交织。导演内拉·阿尔·卡哈是阿联酋电影行业的先锋人物,也是阿联酋首位女性导演兼制片人,她不仅勇于挑战传统,更以敏锐的洞察力将阿拉伯文化的精髓融入影片的每一个细节。她的努力不仅为阿拉伯电影走向世界开辟了新的道路,更为全球观众提供了解阿拉伯地区文化与生活的窗口。

2024 年正值阿联酋与中国建交 40 周年,内拉·阿尔·卡哈导演出于对中国文化的热爱与尊重,借助 AI 翻译技术,为影片制作了中文版本,这是全球首部用 AI 进行中文配音的阿拉伯电影。这不仅极大地提升了观众的观影体验,更使得影片在跨文化传播中保持了高度的真实性和感染力。它打破了传统译配中常见的"失真"现象,让观众仿佛置身于阿拉伯的文化语境之中,沉浸式体验异域文化的魅力。

近年来,阿联酋依托积极的政策与雄厚资金的支持,AI 技术发展十分迅速。2019 年 4 月,阿联酋内阁通过了《国家人工智能战略 2031》,旨在到 2031 年将阿联酋发展为 AI 领域的全球领先者,并在关键领域发展应用 AI 的综合体系。同年,阿布扎比成立了世界首所人工智能大学——穆罕默德·本·扎耶德人工智能大学,2023 年又成立了迪拜人工智能中心(DCAI)。随着阿联酋《国家人工智能战略 2031》和相关举措的落地,AI 将辅助更多的国际合作项目顺利开展,并帮助本土电影人不断成长,助

力阿联酋成为全球影视制作和技术创新中心，实现经济转型和扩大文化影响力的双重目标。

影片《事不过三》是阿联酋电影工业发展的一个缩影，更是全球电影界在AI语音译配领域的一次重要突破。它让我们看到，搭乘AI技术发展的"东风"，电影这一艺术形式正在以更加多元、包容的姿态，连接着世界各地的人们，共同分享人类文明的璀璨成果。

第一节 电影音乐的创作与匹配

音乐是影视作品的重要组成部分，无论是为影视作品创作配乐还是选取合适的音乐，都是一个复杂且耗时耗力的过程，需要极强的专业性。而 AI 不仅能够独立自主、高效精确地完成这些工作，还展现出一定的创新潜力。

一 AI 创作电影音乐的发展历程

自 20 世纪 50 年代 AI 出现以来，其在各个学科都得到了广泛应用，包括音乐领域。1957 年，ILLIAC（Illinois Automatic Computer，伊利诺伊州大学自动计算机）"创作"了第一支完全由计算机谱写的音乐：《伊利亚克组曲》，后更名为《伊利亚克弦乐四重奏》。这首曲子由作曲家 Lejaren Hiller 与数学家 Leonard Isaacson 共同完成。同年，被誉为"计算机音乐之父"的 Max Mathews 在美国贝尔实验室开发了 MUSIC 程序，这是第一个被广泛应用的专门用于合成声音的计算机程序，为后来的计算机音乐的发展奠定了坚实的基础。后来，机器学习逐渐发展，使 AI 有了更强大的学习和创作能力。

21 世纪以来，AI 更在音乐创作中发挥越来越大的作用。David Cope 编写的电脑程序 Emily Howell 在 2009 年写出了第一张 AI 专辑：*From Darkness, Light*。从那之后，出现了越来越多由 AI 完成的音乐。但是到这时为止，AI 的创作还停留在"谱曲"上，直到生成式 AI 的出现，使用 AI 进行完整的音乐创作才得以实现，它能够在进行编曲的同时为音乐加入歌词。此后，两个能够创作完整音乐的应用软件——Suno 和 Udio——被熟知并被广泛应用。比起 Suno，Udio 具备更完善也更强大的功能，兼具播放器和创作工具的功能，并支持用户对音乐的每一部分进行调整。

AI 强大的音乐创作能力，让其逐渐在电影音乐的创作中崭露头角，总的来说，它能够在保证音乐原创性的同时提升创作效率。

电影配乐主要有两类：一类是使用原先就存在的音乐，也称为电影中的汇编音乐；另一类是专门为电影谱写的音乐，也称为独创配乐。一般来说，使用汇编音乐，也就是现

成的音乐资源能够降低电影配乐的成本，因此许多低成本电影会使用音乐库中的音乐，只有预算充足的电影才会请人专门为电影制作配乐。如今，AI 的发展使低成本获得独创配乐成为可能。目前的 AI 已经能够自主创作出符合电影主题和特定情绪的音乐。使用 AI 为电影配乐，不但能保证音乐的独创性、特定性和首发性，还能有效降低时间成本和经济成本。

早期的 AI 主要是运用算法来创作音乐，因此创作过程中依赖明确的创作规则，如既定的旋律和节奏模式，创作出来的音乐也相对简单，缺乏自主性和创新性。到了后期，AI 可以通过深度学习，从大量的音乐样本数据中自主学习复杂的音乐特性、音乐结构，以及特定的音乐风格和音乐类别，突破了人为制定的固有规则，具备了一定的自主探索能力。艾娲（AIVA）是第一个虚拟的 AI 编曲程序，诞生于 2016 年。

利用 AI 创作音乐的技术发展经历了一个由简单到复杂的过程：先是从循环神经网络到长短期记忆网络，然后使用变分自编码器和生成对抗网络，最后是目前广为应用的变换器模型（Transformer）、大语言模型和最新的研究趋势——多模态学习（Multimodal Learning）。

循环神经网络和长短期记忆网络能够学习各种音乐特征，创作出符合相应音乐特征的和谐的音乐片段，但它们还有很大的局限性。之后的变分自编码器和生成对抗网络能够在学习音乐特征的基础上生成更为复杂的音乐，同时还有一定的创造性。

2017 年，"谷歌大脑"项目的一个团队推出变换器模型，被应用于音乐创作，与先前的模型相比，此模型采用了自注意力机制（Self-Attention Mechanism）和多头注意力机制（Multi-Head Attention Mechanism），能够更好地捕捉和判断音乐中的全局关系，生成更具结构性和连贯性的音乐作品，在影视作品配乐中，这一点尤为重要，因为音乐的全局性会影响电影的全局性和一致性。此时 AI 创作出来的音乐才有一定能力为电影提供和谐统一的音景（Soundscape）。

多模态学习是一种能够同时处理文字、音频、画面等多种形式的信息的深度学习模型，在电影音乐的创作中，能够对影片的视觉风格、情节、情绪走向等进行分析，并生成与之相匹配的音乐。由于电影原本就是由视听语言构成的包含多种艺术形式的艺术体裁，因此多模态学习在电影音乐的创作方面无疑有着巨大的潜力。

目前，借助 AI 创作配乐的电影并不多。前面章节频繁提到的实验性科幻短片《阳春》

是其中之一，AI 本杰明不仅担任了《阳春》的编剧，还在学习了 30000 首流行歌曲之后为这部电影创作了一首带有歌词的电影配乐，完成度比较高，也具有一定的创新性。作为一首非叙事性（non-diegetic）的背景音乐，它为电影开辟了潜在的叙事空间，通过空灵的旋律营造出些许伤感、颓废的氛围。因此，这首由 AI 创作的配乐，无论是从音乐性来说还是从功能上来说，都在一定程度上满足了这部科幻短片的需求。不过，这首歌曲在音乐性上并不完美，出现的时机也稍显突兀，并没有与电影内容非常自然地融合在一起。由于技术的局限性，它未能捕捉音乐内部的全局关系及音乐与电影之间更为紧密的联系，而这对于电影音乐的创作是至关重要的。

虽然目前的 AI 从技术层面来说已经可以创作出比较成熟的音乐，也有许多音乐平台能够实现不同类型的音乐的生成，但从现实角度来说，AI 要想创作出拿来就能用的电影音乐，仍有很长的路要走。

二　电影音乐的分析与匹配

除了创作音乐，AI 还能直接为电影匹配合适的音乐。AI 能将音乐的各项属性，如类型、旋律、节奏、立意、时代背景等，与视觉文本的各项属性进行匹配，以精确地分析出什么样的音乐适合什么样的电影。

2019 年的一篇会议论文 *Automated Composition of Picture-Synched Music Soundtracks for Movies* 的三位作者尝试使用自制的系统自动为导入的电影中的视觉事件谱曲。2022 年的另一篇会议论文 *It's Time for Artistic Correspondence in Music and Video* 进一步探究了音乐和视频的对应关系。不同于上一项研究中的单向匹配，这项研究利用变换器模型为两者进行双向匹配。该项研究采用的是非监督学习，使模型直接从数据中学习匹配方式以对模型进行训练，而不需要人类标注的直接监督。同时，由于变换器模型善于捕捉音乐或视频这样的长序列文本，该模型在此项研究中的训练和匹配都能达到很好的效果。这些研究有着非常重要的意义，因为有关声画匹配的研究大多集中于声音与图像的匹配（如为爆炸的画面搭配爆炸的声音），也就是下文会详细说明的拟音，而不是音乐与影像的配对。

变换器模型有很强的全局分析能力，在匹配影像与音乐的过程中呈现出不错的效果，

不过在变换器模型之前出现的模型也能在一定程度上体现出其匹配的原理。例如，擅长处理二维图像信息的卷积神经网络，擅长处理序列数据（如文本和语言，可以延伸为音乐）的循环神经网络，以及之后很大程度上可能代替循环神经网络的 LSTM，都可以对电影的"视"与"听"的信息做出有效的判断。除此之外，匹配模型，如双塔模型（Two-Tower Model）也可以用于电影和音乐的匹配。

双塔模型是一种常用于推荐系统的结构，能够对用户侧和作品侧的信息进行匹配。当用这个模型匹配电影与声音时，一个塔用于处理电影片段，另一个塔则用于处理音乐，分析出不同模态的特征后，将它们映射到一个高维的特征空间中，对它们的特征和相似性进行提取与比较。

前文提到的相关模型理论上都可以实现影视与音乐的匹配，但在实际应用中，还都处于发展的初级阶段。

 受众反馈与情绪推演

AI 还可以根据听众的反应匹配音乐。如果将对听众情绪的分析变为即时性的判断，AI 就能通过对听众情绪进行推演，随时匹配合适的音乐。虽然这种技术目前还没有投入使用，但这是非常有潜力的一个领域。

具体来说，AI 能够通过多种方式捕捉听众听音乐时的反应，以此来判断听众对当前音乐的态度和需求，并做出针对性调整。相关的情绪反应识别技术包括自然语言处理和情感识别技术。前者是实现人类与计算机交互的核心技术之一，它不仅能让计算机分析和生成人类语言的文本，还能对其进行情感分析。区别于单纯的"语言分析"，情感识别技术是通过分析人的声音、面部表情、肢体语言等，识别出人的情感与情绪的技术，这两项技术能够从多个角度识别和判定听众听到音乐后的反应，并在此基础上对音乐的风格、类型或强度进行实时调整，以给予观众更强烈的情感冲击。

第二节 声音和音效的创作与处理

总的来说，比起刚刚起步的 AI 参与创作电影音乐，AI 参与电影声音和音效的创作与处理更为普及。相较于这两年才出现的能够创作完整音乐的 Suno 和 Udio，诞生于 21 世纪 10 年代的声音编辑软件，如 Soundweaver 和 iZotope 可以通过 AI 技术辅助进行电影声音的设计和处理。

一、AI 在拟音中的应用

一直以来，拟声音效（拟音）都是电影声音制作的重要组成部分。拟音技术起源于 20 世纪 20 年代初期，通过模拟的方法制作电影中所需的声音，也就是说，电影中所呈现出来的声音发出体与实际的声音发出体并不同。拟音的英文是 Foley，用于纪念 Jack Foley，他是首次将拟音的方法运用到电影艺术中的音效艺术家，擅长使用有限的工具制作出各种各样的音效。拟音的出发点是针对一些难以创造的或创造成本较高的声音（如爆炸声）做声音模拟，或者是以最低的成本、最简易的方式制作相似的声音。目前，几乎所有的电影和电视剧中都在运用拟音技术，可见其重要性。

目前的 AI 也在尝试对拟音进行一定程度的参与和替代，这可以节省人力，当然，这一技术目前仍处于发展阶段。2020 年的一篇论文中介绍了一个可以自动合成拟音的自动化程序 AutoFoley，它可以分析视频场景，并生成与场景匹配的音效。为了使 AutoFoley 更加完善，研究者还创建了一个声画数据库，其中包含了一系列电影中常用的拟音声音，以及与声音匹配的画面。在 2023 年的一篇文章中，立足于 Video-to-Audio（V2A）模型，研究者创建了潜在扩散模型（Latent Diffusion Model，LDM）和 Contrastive Audio-Visual Pretraining（CAVP），生成了 Diff-FOLEY，用于为画面匹配音效。研究者克服了其他模型在声音质量和同步匹配方面的局限性。

扩散模型是一类生成模型，旨在通过逐步"去噪"来生成清晰的图片或数据，相较于 T2A（Text-to-Audio），V2A 的数据更易收集，且可以进一步控制声画的线性同步。之后，

2024年的一篇文章中介绍了FoleyCrafter——一个能够自动生成与视频同步的高质量音效的模型，这个模型进一步突破了现有模型的局限性，在保证声音质量的同时加强了对声画同步性的精准控制。

 声音的模仿与生成

正如上文提到的，拟音就是模仿真实的声音。为了使生成的声音更加真实，相关的生成模型还有生成对抗网络（GAN）。GAN由一个生成网络和一个判别网络构成，分别负责对数据的生成和判别。当创作电影声音时，其中的生成网络负责学习现有的声音数据并模仿，尽可能输出相似的声音数据；判别网络负责将生成网络生成的声音判别出来。在它们的相互对抗下，生成网络为了欺骗判别网络，会不断地调整生成的声音，使生成的声音和真实声音越来越接近。

GAN是声音提取与创作的核心技术之一。

前文提到的Soundweaver就是一款音效设计软件，由Boom Library开发，其核心功能是帮助用户进行音效制作。用户可以通过选择音效库中的各种声音素材，对它们进行更为复杂的多层次组合，还能对这些二次创作的素材进行管理和调度，是一款十分简单、实用的声音制作软件。

 噪声消除与声音修复

如何消除电影声音中的噪声一直以来都是电影行业工作人员十分关心的问题。为了获得更好的声音质量和听觉感受，目前的主流电影市场都在追求高保真度的电影声音与音乐，以使影片中的声音更具真实性，而低保真度的声音一般来说只存在于低成本电影和独立制作的电影中。当大家对电影声音的质量要求越来越高时，降噪也成为电影声音后期的关键需求之一，AI的出现使降噪这一过程变得更加高效。

循环神经网络是人们消除噪声的最初手段，它是一种能够收集并处理时间序列数据的深度学习模型，采用循环传递的模式，能够尽可能完整地采集相关信息。然而，由于其面对长序列时会出现梯度消失或权重指数级爆炸的问题，1997年长短期记忆网络成了

循环神经网络的基本结构。作为一种改进的循环神经网络，长短期记忆网络通过引入门控机制，可以有效地捕捉和保留序列中的长期依赖关系，解决了梯度消失和权重爆炸的问题。

循环神经网络及长短期记忆网络常被用于手写识别系统、语音识别系统，以及此处所讨论的噪声识别系统。循环神经网络能够收集各种样本中的相关特征，待其能够甄别所有噪声之后，便能够对噪声进行更全面的消除。在实际应用中，iZotope RX 能十分有效地消除噪声。这是一款专业的音频修复及编辑软件，除了能够处理各种各样的噪声问题并提高声音的清晰度，还能修复录音过程中失真的声音，或是移除不需要的声音部分等，在修复音频瑕疵的过程中提高了音频质量。

除了消除噪声，当遇到受损的声音时，AI 也能对其进行修复。就拿可以生成声音的深度神经网络 WaveNet（波网）和 SampleRNN 来说，二者均是通过生成波形数据来合成语音的，因此也可以用于修复受损音频。WaveNet 和 SampleRNN 通过采样点和音频的"上下文"进行充分的训练之后，能够识别出音频中的受损部分与未受损部分，并且能够通过分析未受损部分的音频信息对受损部分进行修复，从而形成完整、流畅、平滑的音频。利用这种技术，能够高效、精确地对残缺的音频资料进行补充和修复。

四 声音生成与质量提升

除了对声音的瑕疵部分进行处理，我们也可以通过对影视声音的后期调整，使声音更完美地呈现，这一过程目前在一定程度上也已经可以由 AI 完成。AI 能够对声音进行各种处理，如合成与混音，分析和调整声音中的各种元素或者某些属性，如回声、混响等，这些都能通过强化学习（Reinforcement Learning，RL）得以实现。强化学习是一种机器学习方法，通过奖惩机制引导程序实现最优解，它能够让声音的各个方面都达到理想的效果。

在声音制作中，对音量及音频的控制是强化学习对电影声音进行调整的重要应用。具体来说，对声音音量的控制可以通过自动增益控制（Automatic Gain Control，AGC）实现。AGC 是一种信号处理技术，它能够自动调节收到的信号的增益，以保证它们以一个恒定的水平被输出。在影视声音制作中，该项技术常被用于保证声音以适当的音量输出，以

防音量有过大的波动或音频失真。

然而，虽然经过处理的声音能够达到标准评判体系下的最优形态，但这种对最佳效果的定义并不是影视声音编辑绝对的准则。对于主流电影或者商业电影来说，这样的声音编辑手段是可行的、高效的；但对于某些艺术电影、作者电影或者是实验电影来说，AI 调整后的声音过于规范化和统一化，因为这些类别的电影所追求的并不是正确的、完美的、平衡的声音效果，而是个性化的声音表达，因此目前的 AI 最多只能起到辅助作用。

通过对声音的设计和对声音属性各方面的调整，AI 能够创造出全新的、独一无二的声音，这对于特定的电影类型来说会获得意想不到的效果，例如，恐怖片中，陌生的声音能够加剧观众观看电影时的恐惧感和不安感，正如电影《灯塔》的作曲家马克·科文（Mark Korven）提到的那样：未知的声音会令观众感到奇怪和恐惧。他为自己制作了一个独特的乐器："恐惧引擎"（The Apprehension Engine），可以创造出独一无二的恐怖声音。

第三节 AI 配音

AI 配音作为一种新兴技术，已进入影视制作行业并对传统的配音生态发起了挑战。各式各样的 AI 配音工具的出现，不仅改变了传统配音效率低、成本高的问题，更以全新的方式重塑了声音创作的边界。AI 配音技术依托强大的算法和大规模语料库的积累，通过模拟人类声音的特征和发声规律，能够实现自动化的语音合成，目前已在纪录片、短剧等影视作品中得到一定程度的应用。尽管在情感表达方面 AI 配音还有进步的空间，但是其良好的发展态势和应用前景，足以让我们预见，一个由 AI 驱动的智能创作时代即将到来。

 AI 配音的起源与发展

在 AI 被运用于声学领域之前，语音识别和语音合成技术非常依赖人工的预设。目前

发展较为成熟的语音识别技术，早期是基于模板匹配和统计模型的方法进行识别的。简单来说，模板匹配就是预设好语音模板库，在接收到语音信号之后进行匹配，从而确定结果。统计模型则是根据语音信号的特点，利用统计规律来预测结果。

这一时期不仅语言识别技术落后，语音合成方面更加机械化：利用人工预先编写好的大量的语音模型将许多小声音片段像搭积木一样组合在一起，这样的合成方法会导致声音片段的拼接处生硬、不自然，而且不论是前期语音库的建构还是后期系统的维护都需要人工成本的投入。除了声音拼接，另外一种较为复杂的语音合成方式是参数合成，即先对输入的文本进行分析，生成声音参数，然后使用声学模型将生成的参数转化成语音波形。参数合成技术就像是给语音"画图纸"，想象一下：如果你要建造一座房子，首先就需要一个设计图纸，在图纸上标注出房子的大小、风格等参数。在语音合成中，图纸就是声音参数，有了这些参数，计算机就可以"建造"出声音了。利用参数合成可以让合成的语音在过渡的时候更为平滑自然，但整体还是无法达到真实录音的水平，尤其是语调和情感变化方面，仍十分刻板、生硬。

作为语音合成应用的典范之一，AI 配音发展到目前亟待解决的问题是如何复刻并传递出和真人配音演员相媲美的、包含情感的语言表达。只有攻克这一难题，AI 配音才能向更高层次迈进。传统的配音工作十分依赖真人配音演员的专业功底，优秀的配音演员往往身兼数职，档期安排得很满，难以满足日益增长的配音需要，同时，配音演员的声音各有特点，这种特点在一定程度上对其风格产生了限制。在当前视频内容日新月异的时代，真人配音的响应速度相对缓慢，难以跟上市场变化的步伐。更不可忽略的现实问题是，真人配音的成本较高，不论是前期录音棚的租赁、演员的薪酬，还是后期制作的精细打磨，都是一笔不小的经济负担。在这种情况之下，AI 的运用对于整个配音行业来说将在很大程度上提升配音效率，为行业的转型升级带来实质性的帮助。

步入 21 世纪，深度学习技术大大提高了声音信号处理的精度和效率。在 AI 声音技术的广泛应用中，语音识别是最具代表性的。这项技术被应用到了智能手机、智能家居、虚拟助手等多个领域，彻底改变了我们与智能设备交互的方式。与此同时，语音合成技术也迈上了新的台阶。通过构建复杂的神经网络模型，能够模拟并再现人类声音的微妙细节，包括音色、语调乃至情感表达，其生成的声音质量与 20 世纪的初步尝试相比，已经实现了极大的突破。如今，语音合成技术已被广泛应用于有声读物、新闻播报、影视配音等创

意产业，并成为虚拟主播实现自然语言交互的关键技术。

目前国内外的AI配音技术发展都非常迅速，市场应用广泛且前景广阔，很多科技公司都在AI配音领域展开布局。爱奇艺自研的"奇声影视剧智能配音系统"获评"2024年新型数字服务优秀案例"。该系统创造性地将AI应用于影视剧配音制作，将配音制作效率提升了近6倍，为超过300部海外电影制作了普通话配音版本，为50多部华语电影、800多集国产电视剧制作了多国配音版本。这些剧集在科技的助力下，实现了"引进来"与"走出去"的战略目标。

中影人工智能研究院与华为公司合作开发的智能译制系统能够将演员的原声台词转换成全球各地的语言版本，转换过程中不仅保留了原声的情感表达和语调特征，还确保了口型与翻译后语言的同步性。这意味着，外国观众观看影片时将不再受限于语言，能够沉浸在影视作品所营造的情感世界中，获得与母语相同的观影体验。这项技术为国产电影扩展海外市场、推动世界各地文化交流增添了动力。除此之外，科大讯飞旗下的讯飞AI配音工具凭借深厚的技术底蕴和广泛的应用场景，在AI配音领域占据着举足轻重的地位。腾讯、百度等科技巨头也纷纷"亮剑"，依托自身强大的技术实力，在配音技术上进行着不懈的探索与创新，共同绘制着AI配音的美好蓝图。

国外方面，英国Eleven Labs公司以其多语言的语音合成、声音克隆、文本和音频处理技术而闻名，其发布的AI Dubbing可以实现视频内容的快速翻译和配音。著名的微软公司在AI配音领域也有着深厚的积累，VALL-E等声音克隆技术能够生成与原音色极为接近的声音。Flawless公司的唇形同步配音工具TrueSync通过计算演员说本土语言的嘴部动作来创建其面部模型，在最大限度保留演员表演细节的基础上，改变其口型以匹配后期配音。以色列公司Deepdub正在开发一个系统，使演员能用原声"说"其他语言，而无须配音演员参与。如果AI配音发展成熟并被大规模采用，那么不仅能优化影像作品配音版的视听效果，还能打破普通用户参与国际传播的语言壁垒，这对于影像的国际传播具有重大意义。[1]

[1] 翁佳.智能语音技术对播音主持专业与行业影响探究［J］.电视研究，2017，337（12）：57-59.

二 AI 配音的应用场景

数字化浪潮之下，AI 配音在不同领域都得到了广泛的应用。纵观 AI 配音的整个应用链条，逻辑都是在输出端"提质"，在接收端"增效"。输出端"提质"即通过 AI 技术提升声音的质量，使其更加生动自然，从而满足用户多样化、个性化、高品质化的需求；接收端"增效"即运用先进的技术和优化策略提升用户的使用体验。这一变革目前已触达人们日常生活的方方面面，扩大了以声音为载体的信息传播渠道。以下是一些常见的 AI 配音应用场景。

（一）纪录片配音

如今的影视配音行业虽然依然是以真人演员配音为主，但许多影视作品中也逐步采用了 AI 配音，尤其是在纪录片中，配音能够帮助观众更好地感受和理解纪录片所呈现的内容，所以对配音风格的要求是自然、平实，不需要过多的情绪起伏。基于这点，AI 配音在一定程度上能够代替传统的真人配音。

2018 年，中央电视台纪录频道（CCTV-9）推出了纪录片《创新中国》，这是我国首部由 AI 配音的纪录片。创作团队运用科大讯飞的 AI 配音技术，让已逝的李易老师的声音再现荧屏。20 世纪 80 年代，李易老师毕业于中国传媒大学播音系，为纪录频道的原创纪录片《滔滔小河》《再说长江》《魅力肯尼亚》《大明宫》、引进纪录片《生命》《地球脉动》《人类星球》《鸟瞰地球》、合拍纪录片《美丽中国》等配音，可以说，李易老师的声音是纪录频道的标志性声音。

在纪录片《创新中国》中，技术团队先对李易老师以往的配音作品进行收集、整理和加工，包括分析这些作品的语言特征、去除杂音、调整音量等，从而创建出一个高质量的声音库。随后用 AI 技术初步合成配音小样，交给后期团队进行细节优化：针对字与字之间衔接的流畅性、词语间的重音、停连、节奏变化等，利用专业的算法进行优化，以保证最终呈现出最好的效果。《创新中国》中，AI 生成的李易老师的声音音质纯粹、语感稳定，朱军、李瑞英等多位主持人都对这一技术表示了高度的认可。

无独有偶，2022 年纪录频道推出了纪录片《码农的异想世界》，片中展示了用 AI 作词作曲并演唱的《程序员之歌》，曲调轻松幽默，是情感与科技的完美结合；在纪录片

《如果国宝会说话》第 4 季《黄花梨夹头榫画案》这一集，使用科大讯飞 AI 声音合成技术合成的声音，以简洁清晰的语言描述了"明式家具"的构造，使得历史文物"跃然屏上"，生动鲜活，极具感染力。

AI 配音在纪录片领域的初尝试收效显著，其未来的发展前景令人兴奋。但是，AI 配音中的情感计算仍是难点，情感表达仍存在不足，在情感变化相对较小的纪录片中渐得应用，而在情绪变化大的剧情片中仍难以代替人类，对 AI 配音的情感探索将是电影技术和美学研究的重要课题。[1]

（二）短片译配

现如今，AI 配音在视频译配方面的应用日益广泛，为影视剧的国际传播提供了强有力的支持。在网络上获得极大关注的"郭德纲说英文相声""霉霉说中文"等视频片段，正是使用 AI 声音克隆技术制作而成的，这一技术的应用不仅克服了传统译配方式中的诸多限制，更难能可贵的是，它可以还原被克隆者原本的音色，极大地提升了视频的可看性。

当前，国内外多家企业纷纷涉足视频翻译领域，推出了各具特色的产品与服务，阿里巴巴、腾讯、科大讯飞等国内领军企业，以及 HeyGen、ElevenLabs、Rask 等面向国际市场的创新型企业，均提供了基于声音克隆技术的视频翻译解决方案。然而，这些公司推出的产品目前只能做到分别对单一角色进行声音克隆，面对多角色场景时，尚存在一定的技术挑战与应用瓶颈。尽管如此，我们仍能观察到一系列成功的实践案例，为未来这项技术的广泛应用提供了经验和启示。

在讯飞智作 AI 译制同声配音技术的加持下，动画短剧《观复猫》AI 英文配音版上线。这部动画短片有 8 个不同的角色，通过分析语音片段中不同角色的发声特征并进行聚类处理，经过语音切片、说话人向量提取等一系列处理后，为每个角色生成了对应的语言标签，实现了对原声的高度还原。同时，该技术还支持中英文跨语种配音。对于跨语种配音来说，最大的挑战是翻译的准确性，既要用外语传达出中国传统文化的知识与内涵，又要尽量保证文本长度与中文版接近以适应画面节奏，还要保证英文发音标准流利。讯飞智作 AI 译制同声配音技术很好地实现了这一目标，它利用先进的自然语言处理和机器学习技

1 陈坤. 人工智能时代电影后期制作的变革与反思［J］. 传媒，2022，383（18）：78-80.

术不断优化其翻译引擎，甚至还会自主采用缩写、合并句子或调整句子结构等技巧，来确保配音的流畅性和声音与画面的同步性。

2024年3月，在中央广播电视总台成立6周年之际，央视频AI频道正式上线并首播国内首部AI全流程制作的微短剧《中国神话》。《中国神话》是由央视频、总台人工智能工作室联合清华大学新闻与传播学院元宇宙文化实验室合作推出的，其美术、分镜、视频、配音、配乐全部由AI完成。该剧共6集，分别是《补天》《逐日》《填海》《奔月》《尝百草》及《治水》，从一个个经典神话故事起笔，借助AI技术拓展人们对神话的想象，再通过经典意象和当下人类社会的深度链接，展现了民族精神的时代回响。值得关注的是，第四集《奔月》不仅在国内播出，还被AI精准译制为英文，在博鳌论坛这一国际舞台上惊艳亮相，巧妙地完成了古老奔月传说与嫦娥五号探月壮举跨越千年的对话，展现了人们探索未知宇宙的智慧与勇气，深刻传达了中华民族精神的永恒追求与价值内涵。

以上这些成功案例揭示了AI配音在短片译配方面的巨大潜力和应用价值。

（三）广告宣发

在广告宣传中，AI不仅可以简化烦琐的制作流程，更可以利用大数据了解当下受众喜爱的热点方向，实现高度个性化的传播。

国内领先的AI智能营销科技服务商奥创光年为钟薛高新品Sa'Saa制作了中国首支AIGC风格化品牌广告片。该广告片一经问世，便以其独特的魅力迅速吸引了消费者的关注。在这支广告片中，AI为消费者展现了各类Sa'Saa的联想声音和风格化画面：Sa'Saa是滑板的声音，展现了滑手们的无所畏惧；是走在松软雪地里的声音，代表自由自在的感受；与鲨鱼的"鲨"谐音，代表海洋里的凉爽；是吃饼干时发出的"沙沙"声音，带给观众一种酥脆的体验；是瀑布水势汹涌流动的声音，带来清凉的感受；重复音节和雨声的节奏感相似，让"我"联想到了舒缓、轻柔的雨天；是广东话的方言"洒洒水"，用来形容轻松豁达……AI展开了20种不同的声音联想，成功地在消费者心中植入了Sa'Saa这一产品独特的记忆点。

特别值得一提的是，钟薛高新品Sa'Saa系列从产品名称、口味选择、包装设计再到产品推广，是由AI全链路打造的。当时国外知名AI绘画公司Runway具有合适的AI生成式技术，但是他们的产品还未上线公测，无法进行商用，于是钟薛高公司选择与国内同样

拥有该项技术的奥创光年展开合作。奥创光年在短短5天时间里就生成了20套产品方案，双方一拍即合，顺利推出宣传广告片，极大地提升了广告的传播效果和钟薛高的市场影响力。

（四）虚拟数字人

虚拟数字人是近些年来随着科技的快速发展而兴起的一种新型数字化形象，是由AI、虚拟现实技术和其他先进技术共同打造的。从市场应用来看，虚拟数字人主要有身份型与服务型两大类，虚拟主播和虚拟IP中的虚拟偶像是目前国内市场的热点；特定场景下的多模态助手，如医疗顾问、日常陪伴、购物客服等是国外虚拟数字人发展的重点。[1] 它们以数字化的形态存在于虚拟世界中，却能跨越虚拟与现实的界限，与广大受众进行互动。

虚拟数字人之所以能够与人类进行流畅的交流，离不开一系列智能语音技术的支撑，其中的关键技术是语音识别、语义识别、语义分析、语义生产、语义合成、语音合成等基于大数据、云计算、深度神经网络的智能语音技术。[2] 在技术的加持下，虚拟数字人不仅能够理解人类的语言，还能生成符合语境的回复，甚至能够模仿特定人物的声音和语调。这种技术的飞跃，不仅让虚拟数字人的形象更加鲜活，也为传媒行业带来了前所未有的变革。

2001年，英国PA New Media公司推出了世界上第一个虚拟主持人——阿娜诺娃（Ananova），但因技术制约，阿娜诺娃只有头部动画，表情僵硬且仅是2D虚拟人物。进入21世纪以来，得益于技术的快速发展，虚拟主播如雨后春笋般出现。[3] 早在2018年举办的第五届世界互联网大会中，新华社联合搜狗公司联合发布了全球首个AI男主播——"新小浩"，其原型是新华社CNC的记者邱浩。2019年3月，全球首个AI女主播"新小萌"也在新华社"上岗"，截至2019年8月，两位AI主播已在新华社播报新闻11 000余条，累计时长达32 000多分钟，充分彰显了AI技术在新闻生产与传播中的巨大潜力与效率优势。不仅如此，搜狗公司还积极拓展国际合作，为阿联酋阿布扎比媒体集团、俄罗斯塔斯社等国际媒体量身打造了专属的阿拉伯语及俄语AI主播。其中，俄语AI主播Lisa的推出，

[1] 程思琪，喻国明，杨嘉仪，等.虚拟数字人：一种体验性媒介——试析虚拟数字人的连接机制与媒介属性[J].新闻界，2022，352（07）：12-23.
[2] 张陆园.人工智能影像生产模式的技术赋能、媒介特征与文化危机[J].当代电影，2023，342（09）：77-84.
[3] 郭全中.虚拟数字人发展的现状、关键与未来[J].新闻与写作，2022，457（07）：56-64.

标志着 AI 技术在跨语言应用领域获得了重大突破。

在体育赛事报道中，虚拟主播同样展现出了其独特的魅力。2024 年欧洲杯比赛期间，央视频创新性地推出了《AI 球报——来央视看欧洲杯》（以下简称《AI 球报》）节目。该节目采用 AI 主持人的形式，每日仅需 1~2 分钟便能高效传递欧洲杯赛果。《AI 球报》节目以央视主持人马凡舒的外貌形象和声音特征为蓝本，无论是外貌还是声音，都达到了极高的还原度。尽管在初期该 AI 主播仍存在少许机械化的痕迹，但其作为技术进步的象征，为体育资讯播报领域带来了无限遐想。

无独有偶，在巴黎奥运会期间，美国全国广播公司（NBC）宣布将在其 Peacock 流媒体平台上启用基于真人体育主播 Al Michaels 的 AI 生成语音，用于播报和解说《Peacock 每日奥运回顾》节目。这个 AI 版本的 Al Michaels 能够"再现"Al Michaels 的声音，甚至还能实现个性化服务。通过在 Peacock 应用"Your Daily Olympic Recap"（你的每日奥运回顾）中设置用户的名字，并选择最多三种感兴趣的体育项目，这样每天早上用户就会收到由 Al Michaels 播报的赛事内容。这样定制化的服务进一步丰富了观众的观赛体验。

在教育领域，虚拟数字人正深刻改变着传统的教学模式，它们以虚拟教师、智能学习伙伴等多重身份，为学生编织出个性化、互动性的学习图景。尤其是在语言学习领域，虚拟数字人具有天然优势。它们可以进行多语言教学，通过标准的发音和丰富的语言素材，帮助学生练习听力、口语，同时还能为学生提供即时的语法纠正和发音指导，提升学习效果。多邻国（Duolingo）是一款语言学习工具，利用虚拟数字人为全球用户提供多语言学习服务。虚拟数字人能够模拟真实的对话场景，为非母语学生提供语言应用环境，同时其还具备实时反馈功能，能立即指出学生的发音和语法错误，并提供改进建议，使学生的学习更具针对性。

虚拟数字人在以上领域的突出表现，是科技进步的直接表现，也是未来传媒与教育行业实现转型升级的重要推手。虚拟数字人以高效、精准、个性化的特点，可以应用于更加广泛的领域，可以为满足社会发展的多元化需求提供强有力的支持。

 AI 配音工具介绍

在传统的配音流程中，从试音、录音到后期制作，每一个环节都既耗费时间又要付出

高昂的人工成本。试音需要配音演员根据剧本和角色定位反复揣摩，选出符合角色性格和情感的声线；录音需要在专业的录音棚中进行，从而保证声音质量；后期制作更需要专业音频工程师进行混响、均衡化处理，以便获得最佳的听觉效果。这一整套流程下来，工期长，成本高，是制约多媒体内容创作的一大瓶颈。

AI 配音工具的崛起为配音领域打开了新大门。

AI 配音工具能够迅速分析剧本需求，模拟出多样化的声线，快速完成试音；在录音环节，不需要专业环境也能保证声音的高保真度；而后期制作方面，AI 能自动进行精准的音频处理，无须人工逐一调整即可实现高品质的音效输出。

以下是一些较为成熟的 AI 配音工具，它们正逐步成为内容创作者不可或缺的助手。

（一）讯飞智作

讯飞智作是由科大讯飞开发的 AI 创作助手，提供文字转语音、语音合成等一站式配音服务。依托科大讯飞在语音识别和语音合成领域的深厚技术积累，讯飞智作在 AI 配音领域具有较高的技术水平和市场竞争力。讯飞智作主要功能有 AI 配音、真人配音、AI 虚拟主播、AIGC 工具箱等。AI 配音适用于将文字转换成音频，用户可以按照需求调整换气、连续、停顿、音量、音调、语速等参数，一键即可生成专业音频。真人配音支持用户选择不同性别、年龄、地域的主播，支持多语种、多方言选择，以及多种场景覆盖，如广告配音、课件配音、纪录片配音、新闻播报等。AI 虚拟主播功能可以让用户根据场景需要，在上百种虚拟主播形象中进行选择。AIGC 工具箱提供创意视频、推文转视频、虚拟形象定制、AI 后期、Word 转视频、复刻声音等实用工具，能够全面帮助用户提升学习和工作效率。

目前讯飞智作已经和许多影视作品制作团队进行深入合作，助力影视内容的创作与传播，为影视行业带来了更多的可能性。但针对特定行业或高度定制化的需求，仍需经过专业的开发与调试，高级功能的使用也伴随一定的技术门槛，这要求用户在享受 AI 带来的便利的同时，也需要具备一定的技术素养，以确保获得最佳的使用体验。

（二）魔音工坊

由北京小问智能科技有限公司研发的魔音工坊，是专注于短视频和有声书制作的 AI 配音平台，提供一站式的 AI 配音服务，被广泛应用于短视频、有声书、广告、宣传片、

纪录片等领域，具备 AI 配音、自动打轴、捏声音、背景音处理、人声处理等功能。其中，特别值得一提的是"捏声音"功能，它让用户能够如同"捏泥巴"般自由塑造声音。用户仅需通过简单的语言描述，即可生成想要的声音样本，还能根据个人需求灵活调整音色、音调、混响等参数，不断细化和完善，直至创造出独一无二、充满个性的声音。此外，用户还可以根据自己的声音，克隆出 AI 声音分身。"捏声音"这一功能尤其适用于需要特殊音效或角色配音的场景，它能够精准捕捉并呈现出角色的情感变化与性格特质，赋予作品层次感与深度。除此之外，背景音处理、人声处理等智能化的 AI 功能，可以有效提升音频作品的整体质量。

魔音工坊界面简洁，操作简单，没有经验的用户也能快速上手。不过，在使用该软件时需要注意版权问题，如果使用了他人的原创作品或未经授权的音乐素材等，可能会引发版权纠纷。

（三）ElevenLabs

ElevenLabs 是一家成立于英国伦敦的专注于开发 AI 语音模型和工具的初创公司，推出了多个软件和服务，如 Speech Synthesis（语音合成）、VoiceLab（声音实验室）、Projects（项目管理工具），以及 AI Dubbing（配音工作室）、Voice Library Marketplace（语音库市场）。这些软件和服务共同构成了 ElevenLabs 的核心业务。

语音合成是 ElevenLabs 的核心业务之一，它允许用户将文本转换为音频，用户可以选择特定的语言和音色。声音实验室支持用户克隆自己的声音或者从语言库中下载声音，用户只需上传一段清晰的音频样本，它就能利用 AI 技术生成与该样本相似的声音模型。项目管理工具则可用于编辑和创建长文本内容，生成对话片段。AI Dubbing 是以上几种技术的完美结合，它可以直接将任意一段音频或者视频中的声音快速翻译为包括中文、葡萄牙语、日语在内的 29 种语言，同时保留原语音者的音色特征和情感。在 AI Dubbing 的发布会上，ElevenLabs 首席执行官兼联合创始人 Mati Staniszewski 分享了他在童年时期经历的关于后期配音的负面体验："我在波兰长大，我们看的英语电影都是由一个旁白配音的，这意味着每个演员都有同样的声音，这让观影体验大打折扣。AI 配音工具的发布是我们在消除这些内容的语言障碍方面迈出的最大一步，将帮助观众享受他们想要的任何内容，无论他们说什么语言。"这意味着无论是电影、电视剧还是纪录片，观众都可以选择自己熟悉的语言进行观看，而无须担心语言障碍问题。语言库市场具备人性化的共享功能：用

户可以创建专业的 AI 语音副本，并通过语音库分享给其他用户，当其他用户使用这些声音时，原始创作者将获得相应报酬。

（四）剪映

剪映是字节跳动旗下的视频剪辑工具，其 AI 配音功能也十分强大，被广泛应用于短视频创作、Vlog 制作等领域。它能够通过 AI 技术实现声音克隆和合成，为短视频用户提供便捷的配音解决方案。在国际市场上，Cap Cut（剪映海外版）也受到了广泛关注和好评。

剪映的最大特点在于可以实现文本编辑与视频编辑功能的无缝集成。通过智能的文本编辑功能，用户可根据视频内容输入文字介绍，并借助 AI 文本朗读技术，从海量音色库中挑选出心仪之音制作成相关音频。音色库中既有非常娱乐化、适用于短视频配音的"海绵宝宝""黛玉""霸总"等音色选项，无须手动剪辑即可让视频瞬间生动起来；也有"综艺""笑声""机械"等多种场景音效，如"大笑""喝彩""门铃"等，用户只需在素材库中搜索，即可为视频添加恰到好处的背景音效。同时，剪映还具备自主配音功能，用户可以直接录制并添加个人声音到视频中，实现视频内容剪辑和音频剪辑的同步操作，极大提升了视频制作的效率。

创新实践 ▶ 用魔音工坊为作品进行英语配音

本章的创新实践为利用 AI 为自己的作品配音。为了方便演示，这里以编者导演的纪录片《我到丝路去》为例，逐一介绍用 AI 配音的操作步骤，以便大家都能掌握并灵活应用。

> **步骤一** 注册登录。用户需要访问魔音工坊官方网站或下载其官方 APP，并按照指引完成账号的注册与登录。登录成功后，进入官网首页，找到并单击"软件配音"功能板块。如果在实际操作中遇到问题，可以在界面右下角的"AI 小魔助手"处进行咨询，官方也提供了视频教学帮助用户快速了解操作方法，如图 8-1 所示。

图 8-1 魔音工坊"AI 小魔助手"和视频教学界面

> **步骤二** 选择配音模板。用户可以看到多种预设的配音模板,有不同性别、年龄、适用领域、语言的声音可供选择,如图 8-2 所示。根据需要选择合适的模板,若所选声音不合适,后续也可进行调整。

图 8-2 魔音工坊配音模板

> **步骤三** 输入文本。将需要配音的文本内容输入指定区域,字数单次上限为一万字。如需要进行英文配音,需提前准备好英文文本。笔者输入的是纪录片《我到

丝路去》的导语，选择一个适用于纪录片的成熟稳重的英文男声"李伊"，如图 8-3 所示。

图 8-3　输入文本并选择声音

步骤四　调整参数。为了获得更好的配音效果，用户可以进一步调整语速、语调、音量等参数，以及具体语句的停顿、连续、换气等，也可以在适当位置加入音效、配乐等。完成参数设置后，用户可以单击预览按钮，听取配音效果。如果想进一步获得定制化效果，则可以选择"捏声音"功能。用户只需通过一句话描述想要的声音特性，AI 就能自动"捏"出符合描述的声音。《我到丝路去》中有一个关键人物丁颖，我们可以对其声音进行描述，生成独一无二的"丁颖声音"，如图 8-4 所示。单击"用 TA 配音"按钮即可完成声音创建。

图 8-4　简要描述所需声音

步骤五 导出配音。如果配音效果符合预期，用户可以导出配音文件。魔音工坊支持多种音频格式导出，如 MP3、WAV 等，方便用户在不同平台上使用。按照以上步骤，用户自己就可以轻松制作出适用于多种场景的 AI 音频片段。

Chapter 09

第九章

AI 与影视宣发

学习目标

① 掌握 AI 辅助进行物料制作的主要方法。

② 了解 AI 如何辅助影视行业工作人员进行市场推广。

③ 理解 AI 为影视作品提供智能版权保护的优势和局限。

导入案例

票房黑马《热辣滚烫》宣发新玩法

电影《热辣滚烫》在 2024 年春节档取得了令人瞩目的票房成绩，成为票房黑马。2024 年 4 月至 10 月期间，该电影的累计票房有 34.6 亿元，这一成绩不仅使《热辣滚烫》成为 2024 年春节档的票房冠军，还打破了中国影史春节档剧情片的票房纪录。《热辣滚烫》之所以能在中国影史票房排名中占据一席之地，个性化宣发策略上的大胆尝试功不可没，AI 互动游戏更是其玩法中的一大创新。

电影上映期间，观众只需在支付宝搜索"飙戏小剧场"，并上传个人照片，即可在 60 秒内"换脸"，成为贾玲饰演的主角"乐莹"，体验成为电影主角的乐趣，如图 9-1 所示。这类换脸互动游戏运用了深度学习、计算机视觉、生成对抗网络等多种 AI 技术，通过复杂的算法和模型实现了人脸特征的精准提取、替换与融合，为用户带

图 9-1 支付宝"飙戏小剧场"中"一键变身乐莹"AI 互动页面

来了前所未有的新颖的互动体验。

在这次与《热辣滚烫》的合作中，支付宝巧妙地打通了从互动到交易的链条。用户在利用 AI 生成电影片段的过程中，可以一键跳转至"淘票票"小程序完成电影票的购买。对于用户而言，这一流程既简便又快捷，能够在享受内容的同时直接付费；对于片方及营销公司来说，支付宝的这一模式实现了从宣发到票房的直接转化，更有利于片方准确分析宣发的真实效果，并及时做出调整。

近年来，这类个性化宣发方式不断涌现，逐步改变了用户的观影习惯，使用户从被动接受转为主动参与，这一切都预示着：影视作品 AI 宣发的新时代已经来临。

在历史长河中，每一次传播技术的革新，都会促使社会的传播行为与传播方式发生一系列重大变革。作为电子传播时代极具代表性的大众传播媒介，影视与 AI 技术的结合不仅将改变影视传播的效果和内容生产方式，还将引发影视行业生态的深刻变革。本章我们将从影视宣发与 AI 技术结合的角度展开讲解，重点探讨影视宣发物料制作、AI 辅助市场推广及智能版权保护三个方面。

第一节 宣发物料制作

影视产品的推广宣发在影视产业中占据着举足轻重的地位，直接关系着作品的知名度与市场表现。传统影视产品的推广宣发的核心在于通过多元化的渠道与策略，有效提升作品的公众认知度与观众的期待值，从而推动票房或收视率的增长。这一流程涵盖多个关键环节：从市场分析与精准定位开始，逐步深入到宣传素材的制作，包括打造高质量的预告片、设计引人注目的海报及拍摄精美的剧照等；接着撰写富有吸引力的文案，如新闻稿与社交媒体帖子，以文字的力量激发公众的兴趣；随后根据各渠道的特点及目标受众的特性，量身定制推广方案，同时注重与"粉丝"互动并收集反馈，不断优化宣发策略；最后通过对数据进行深度分析，评估宣发效果并进行相应优化。

随着AI技术的飞速发展，其在电影产业中的应用边界被不断拓展，为影视宣发工作带来了颠覆性的变革。AI能够对海量影视作品海报设计风格进行深度学习，从而迅速创作出新颖且富有吸引力的海报；同时，它也能根据影视作品的情节生成符合要求的预告片，还能根据目标受众的偏好确定宣发平台，并生成定制化宣传文案，极大地提升了宣发的精准度与有效性。本节我们将对当前主流的AI电影宣发方式及其所用工具进行简要介绍。

一、电影预告片生成

2024年无疑是AI视频工具竞争异常激烈的一年。自2月15日OpenAI发布其文生视频的创新模型Sora以来，各种AI动画、AI电影工具如雨后春笋般涌现。这些工具中，部分提供高级功能的软件需用户付费使用，另一部分则免费向公众开放。在电影预告片制作领域，当前市场上涌现出多款颇具代表性的工具，除了第六章介绍的Runway外，还有以下几个。

（一）Pika Labs

Pika Labs是一款颇受欢迎的AI视频生成工具，其界面简洁，支持文生视频和图生视

频两种视频生成方式。与 Runway 类似，Pika Labs 也能生成高质量的视频，并且具备根据画面进行口型匹配及自动生成背景音乐等功能。Pika Labs 可用于快速生成电影预告片中的关键场景，如角色特写、动作戏等，从而提高制作效率。

（二）Stable Video

Stable Video 是由 Stability AI 推出的 AI 视频生成工具，支持图生视频和文生视频两种模式。它在画面及运动幅度稳定性维护、画面细节生成等方面表现优异，并且具有交互简单的优点。Stable Video 可用于制作电影预告片中连贯的动态场景，确保画面流畅且细节丰富。

（三）即梦 AI

即梦 AI 是剪映匠心打造的 AI 创作工具，支持通过文字描述自动生成精美图片与动态视频，同时具备将静态图片一键转化为生动的视频的先进功能。在电影预告片制作方面，即梦 AI 可用于快速生成概念预告片或宣传素材。

（四）WHEE

WHEE 是美图公司倾力打造的 AI 视觉创作利器，用户只需输入一段文字描述或上传一张图片，WHEE 即可迅速生成与之契合的视频作品。此外，WHEE 还内置了智能剪辑和编辑工具，方便用户进行后期调整。

利用 AI 视频生成工具，电影预告片的制作周期得以显著缩短。接下来以 Runway 平台发布的 Gen 为例，介绍其在电影预告片制作中的应用。

Runway Gen 工具不仅支持在原视频基础上进行个性化编辑，还能从头开始生成全新的视频，且全面开放给公众，任何人均可免费注册使用。Gen 的核心功能包括视频风格化、故事板设计、蒙版编辑、渲染处理及高度自定义的视觉特效，进一步丰富了创作空间。在风格化方面，Gen 能够轻松地将参考图像的艺术风格迁移至视频内容中。其蒙版功能允许用户精准定位并修改视频中的特定区域，同时保持其他部分的原貌不变。例如，通过输入具体指令，如"白毛上有黑点的狗"，系统便能智能识别并调整视频内容，实现精准编辑。渲染技术是将计算机生成的 3D 场景或特效图像转化为高质量的影像的关键，Gen 能够有效处理并优化渲染过程，确保视频画面流畅、细腻。Gen 的各项功能展示如图 9-2 所示。

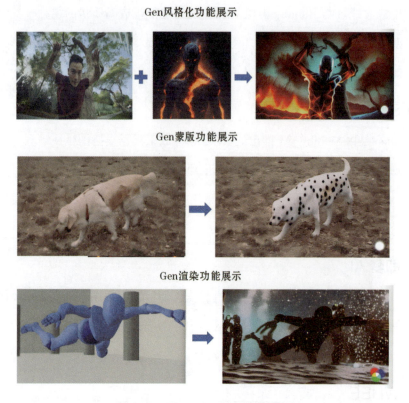

图 9-2　Runway Gen 功能展示

Gen-2 新增了用文字与图片直接生成视频的功能。用户仅需输入文字描述、图像素材或二者结合的内容，Gen-2 便能迅速将其转化为生动的视频作品。例如，输入"午后的阳光透过纽约阁楼的窗户照进来"这一描述，Gen-2 便能自动生成与之匹配的视频场景，如图 9-3 所示，展现了其强大的创意实现能力。当前社交媒体上已出现利用 Midjourney 等工

图 9-3　Runway Gen-2 文生视频效果演示

具生成图片，再结合 Gen-2 制作虚构电影预告片的创新实践，如图 9-4 所示。这种跨工具的合作模式不仅拓展了创作边界，更为影视宣发带来了新的可能性。

图 9-4　利用 AI 工具生成的虚构电影预告片

 电影海报生成

传统的海报设计过程既耗时费力，又成本高昂，设计师需要倾注大量时间和精力来构思、绘制及反复修改，一张效果出众的电影海报耗资可能高达十万元人民币。随着 AI 技术的发展，电影海报的制作门槛得以显著降低。AI 凭借其强大的计算能力，能够迅速生成多样化的设计方案，不仅能够极大地提升设计效率，还能够有效地降低成本，使海报设计变得既便捷又经济。

（一）智能生成海报的工具

AI 在电影海报生成方面的应用，主要依托于深度学习、生成对抗网络及变分自编码器等尖端技术。这些技术通过对海量图像数据的学习，能够深入理解色彩搭配、纹理质感

和构图技巧等美学要素，从而按照特定主题或情感导向高效生成高质量的艺术作品。目前市场上已涌现出众多电影海报 AI 生成工具，它们各具特色，用户可根据自身需求及预算，灵活选择合适的工具进行创作。以下是一些主流的电影海报 AI 生成工具。

1. Midjourney

Midjourney 是一款强大的 AI 图像生成工具，以其高质量的图像输出和丰富的风格选择而受到很多用户的青睐。它特别擅长根据文字描述生成对应的图像，非常适用于电影海报的创作。其特点是能够生成真实感极强的图像，并支持通过参数命令学习其他图像的风格。其网页界面容易操作，拥有的用户社群是当前 AI 模型社群中最活跃的一个。

2. Stable Diffusion

Stable Diffusion 是一个强大的文生图模型，能够根据文本描述生成相应的图像。它的特点是生成图像的速度快、质量高，且支持多种风格和主题。用户可以通过调整参数来精细控制生成图像的效果。

3. DALL·E 2

DALL·E 2 是 OpenAI 推出的一款革命性的文生图工具，它能够将复杂的文字描述转化为精细的图像。虽然它最初并非专为电影海报设计而生，但其强大的生成能力使其在这一领域也有广泛的应用前景。它的特点是能够生成极具创意和细节的图像，且支持用户对生成图像进行编辑和调整。用户可以通过调整与 DALL·E 2 的对话来不断优化生成结果。

4. Canva 可画

Canva 是一款备受欢迎的在线设计工具，它提供了丰富的模板和设计元素，支持用户快速创建各种设计作品，包括电影海报。虽然 Canva 本身并非 AI 生成工具，但它集成了 AI 技术来优化设计流程。它的特点一是操作简便，无须专业设计技能；二是模板丰富，涵盖多种行业和风格；三是支持导出高清图片，满足打印需求。除此之外，Canva 还提供了智能推荐和布局建议等功能，能够帮助用户更高效地完成设计任务。

5. Fotor 懒设计

Fotor 是一款功能强大的在线图片编辑和设计工具，它同样提供了丰富的海报模板和设计元素，支持用户快速生成具有视觉冲击力的电影海报。其特点是图片编辑功能丰富，支持一键修图；提供了多种海报模板，能满足不同场景需求；图片导出速度快且支持多种格式。Fotor 利用 AI 技术来优化其图片编辑和设计功能，提升了用户的使用体验。

6. Ideogram AI

Ideogram AI 是一个新兴的 AI 图像生成工具，它特别擅长在图像上创建精确的文字效果，非常适合用于制作包含大量文字元素的电影海报。其特点是具有令人印象深刻的照片级效果和极好的提示遵循性，用户可以通过简单的文字描述和风格选择来生成高质量的电影海报。

7. 美图秀秀（美图 AI）

美图秀秀不仅是一款流行的修图软件，还内置了 AI 设计功能，包括一键生成海报等。它提供了丰富的模板和素材库，用户可以轻松制作出个性化的电影海报。其特点有操作简单易用、模板丰富多样、支持高清输出和分享等。

8. 稿定设计

稿定设计是一款广受欢迎的设计工具，它深度融合了 AI 技术，为用户提供包括一键智能设计在内的多种创新功能。它拥有庞大的模板库和丰富的素材资源，用户可以轻松创作出个性化的电影海报及其他各类设计作品。稿定设计的操作界面简洁直观，极易上手；模板丰富，能满足不同场景需求；支持图片的高清导出，便于用户进行后续应用或分享。借助稿定设计的 AI 设计功能，即使是设计领域的新手也能迅速制作出具有专业水准的电影海报。

（二）智能生成海报的过程

我们以"520 发布会"海报的制作过程为例，详细介绍如何利用 Midjourney 等工具完成从初步构思到最终智能生成海报的全部流程。

1. 海报设计方向构思

海报需要有清晰的主题、情感基调及目标受众等关键要素，根据这些要素来确定海报的风格设定、色彩搭配、构图规划及字体选择等。"520 发布会"旨在通过一场精心策划的发布会来推广一款主打社交功能的网络游戏，因此海报的设计围绕"520"这一特殊日期展开，旨在通过视觉元素传达游戏的社交属性与活力。海报的核心概念设定为品牌活动的主视觉呈现，不仅用于线上发布会期间的视频转场，还将在"520 发布会"及周年庆等多个传播节点上发挥作用。设计团队期望通过画面展现游戏的社交魅力，具体表现为不同类型的游戏玩家因共同爱好而欢聚一堂的场景，特别是通过击掌（即"Give Me 5"）的动作来营造积极向上的社交氛围。设计构思如图 9-5 所示。

图 9-5 设计构思示意

2. 海报视觉风格案例参考

确定海报设计方向后,接下来的关键步骤是搜集并研究大量优秀的海报案例。这一阶段旨在提取出设计海报所需的核心关键词,并将这些关键词及参考案例发送给 AI,以使生成的海报能够精准把握既定的基调与风格。设计团队广泛搜集了过往风格相近的游戏发布活动的海报作为参考,为后续的设计工作奠定基础,如图 9-6 所示。

图 9-6 参考海报

3. 画面描述与 AI 工具初步运用

在 Midjourney 等 AI 工具中输入电影海报的描述或海报关键词,这些关键词涵盖游戏

名称、主题及情感基调等。系统会根据这些输入自动生成海报初稿。这一过程往往需要多次迭代，以生成多个候选方案供选择。为了确保设计的精准性和创新性，设计师需根据实际需求，对 AI 生成的海报的色彩搭配、构图及字体选择等进行调整和优化。

在演示案例中，设计团队先提炼了同类型海报视觉风格的共性特征，确立了筛选图片的标准。随后，通过输入详细的提示词，如"可爱帅气的孩子们一起玩手机，开心地微笑着，举起手欢呼，温暖的房间，大型落地窗"，生成的图片如图 9-7 所示。尽管初稿在风格上与预期较为接近，但仍存在若干不足之处，如画面元素与活动主题关联性不强、光影效果偏暗、画面视角缺乏张力等。

针对上述问题，设计团队明确了修改方向：增强画面元素与主题的联系，如加入游戏机、手机等相关道具；调整光影效果，使画面更加明亮生动；变换视角以增强透视感，提升画面的视觉冲击力。使用 Midjourney 结合新的提示词进行反复迭代与筛选，直至获得满意的草图，如图 9-8 所示。该草图生动展现了游戏伙伴因胜利而欢聚、相互击掌的愉悦场景。

最后，为进一步完善海报设计，设计团队在保持草图核心创意不变的基础上，通过进一步调整提示词持续利用 AI 对图片进行优化，筛选出和草图相近的照片，如图 9-9 所示，添加了与游戏相关的细节元素，使海报内容更加丰富、主题更加鲜明。

图 9-7　Midjourney 生成的图片

图 9-8　优化关键词以获得草图

图 9-9　继续添加关键词以筛选出和草图相近的图片

4. 提示词调整与反复炼图

这一步是整个制作流程的核心，其任务是根据预期的海报效果，对 AI 生成的图片进行细致的调整。经过前期的筛选，设计团队已获得一张各方面表现均较为出色的基础画面，如图 9-9 所示。基于这张图，通过绘制草图线稿的方式，明确画面修改的大致方向，如图 9-10 所示。审阅过草图后，需求方提出了具体的改进意见，特别强调画面中需包含女性角色，且该角色形象应偏向亚洲人面孔。因此团队利用 Midjourney 的混合模式（Remix Mode）对提示词进行了修改，将原先的主体描述调整为"一对中国情侣"，并对画面中的相关元素进行了关键词替换。

图 9-10　海报初稿修改示例

5. 海报最终效果优化

经过数次修改，AI 生成的海报已大致满足我们的基本需求。但由于智能生成过程的随机性，部分细节可能仍难以完全符合预期，这时就需要借助其他专业软件进行局部优化。

利用 Photoshop 这类专业的图像处理软件对画面中的特定元素进行精细调整。例如，在演示案例中，设计团队对人物头部进行了替换，如图 9-11 所示，同时也修正了画面中畸形、错乱或残缺的部分，如图 9-12 所示。此外，设计团队还添加了必要的海报文案，如图 9-13 所示，以明确传达活动信息。除了利用图像处理软件进行修改，手绘与后期合成技术也是优化局部效果的有效手段。在演示案例中，为了在保持角色整体形象不变的前提下调整手部动作，设计团队采用了手绘的方式进行细节优化，同时在画面左上角的空白区域加入了彩旗元素，并通过 Midjourney 的混合模式快速生成相关素材，实现了海报整体视觉效果的提升。完成所有细节优化后，团队整合各部分元素，输出了海报的最终版本，如图 9-14 所示。

图 9-11　通过 Photoshop 进行人物头部替换

图 9-12　通过 Photoshop 修正畸变的桌椅细节

图 9-13　添加文案后的整体效果

图 9-14　海报最终版本

我们可以看到，上述海报制作实际上是以游戏发布海报为例，而非直接针对影视海报，这主要是因为目前 AI 生成图像的效果与电影中的真实场景和真人演员的拍摄效果相比，仍存在一定差距，且从当前 AI 在电影宣发海报制作的实际应用案例及其影响来看，观众的接受程度普遍不高。以 2023 年光线传媒推出的动画电影《去你的岛》为例，该电影官方发布的海报右下角特别标注了"本海报由 AI 制作"字样，如图 9-15 所示，并配套发布了介绍海报制作过程的短视频作为宣传物料。在这段视频中，官方详细介绍了海报设计过程中所使用的工具，包括 Midjourney、Stable Diffusion 等图片生成 AI 工具，以及 GPT-4 模型。

图 9-15 电影《去你的岛》官方海报

官方将"AI 制作海报"作为宣传亮点，然而这一创新举措并未赢得所有原著"粉丝"和动画爱好者的认可。他们普遍认为，AI 生成的海报不仅视觉效果欠佳，更缺乏传统手绘海报所蕴含的情感与灵魂。这一现象再次印证了，即便是在技术高度发达的今天，艺术创作中的情感与个性仍然是机器难以替代的。AI 在创作过程中往往依赖对大量优秀同类作品的学习与模仿，电影《去你的岛》的海报也不例外，同样需要借鉴真人插画师的作品。这便引发了一个值得深思的问题：AI 生成商业海报的行为是否构成侵权？

尽管面临诸多争议，但 AI 在电影海报制作领域的应用仍在不断探索。从目前的实践来看，那些本身便带有强烈"科幻感"或"动画感"的电影，用 AI 生成的概念海报往往更容易被观众接受，如《星际穿越》的 AI 重制版海报、迪士尼为《黑寡妇》全球首映定制的 AI 概念海报，以及《阿凡达》续集推广活动中的 AI 个性化海报等，既展现了技术的力量，又不失艺术美感。

除了故事片外，纪录片也逐渐成为 AI 与影视制作融合的新前沿。央视在 2024 年年初

推出的纪录片《中国酿造》便是一个鲜明例证，其片头曲与主题海报均出自 AI 之手，如图 9-16 所示。创作团队坦言："我们采取的是 50%AI 与 50% 人类艺术家合作的模式。这种模式既发挥了 AI 的高效与创新能力，又保留了人类不可或缺的情感，最终成功实现了我们的预期目标。"

图 9-16 《中国酿造》官方发布的 AI 制作的海报

三 宣传文案及新闻稿生成

对于多数人而言，文稿生成类 AI 无疑是最早且被广泛利用的 AI。在影视作品的宣传推广过程中，这些工具实现了影视宣传文案及新闻稿的自动化撰写、编辑与优化。此举不仅极大地提升了内容创作效率，有效地降低了人力成本，还确保了宣发的准确性和时

效性。

文稿生成涉及多个关键步骤：第一步，AI 会从互联网、数据库等丰富资源中广泛搜集相关素材，包括文字、图片、视频等多种形式的信息；第二步，深入挖掘这些素材中的关键信息和核心内容，为后续的文案撰写奠定坚实的基础；第三步，根据已提取的信息自动生成文案或新闻稿的草稿；第四步，对生成的初稿进行编辑、修改与优化，以进一步提升内容的准确性、可读性及专业性。

相较于视频和图片的自动生成，文稿生成工具在操作层面上更为简便，成为影视宣发领域不可或缺的得力助手。当前市场上涌现出了众多优秀的 AI 宣传文案及新闻稿生成工具，它们各具特色，功能多样。常见的宣传文案及新闻稿生成工具如下。

（1）GPT 系列（如 GPT-3、GPT-5 Turbo）：由 OpenAI 开发，具有强大的文本生成能力，能够自动撰写高品质的新闻稿和宣传文案。用户可以通过官方网站注册并申请使用，但 API 接口的使用可能需要付费。

（2）Notion：一款写作助手软件，支持 Windows、macOS 和 Linux 操作系统，能够根据用户输入的标题和关键词自动生成文章，具备编辑和总结功能，可应用于多种场景，可生成会议日程、新闻报道、社交媒体文案等。

（3）文心一言：百度开发的智能写作工具，具有快速撰写新闻稿和智能生成评论等功能。

（4）搭画快写：全智能自动写作平台，能够快速生成各种类型的文案和新闻稿。平台提供了丰富的文案模板和强大的 AI 模型，支持批量写作和营销内容发布，同时提供了即时反馈和修改功能。

（5）AI 创意生成家：一款全能的 AI 创作软件，具备 AI 聊天、AI 写作、AI 绘画、AI 音视频总结等功能，提供免费额度。在 AI 写作模块，用户输入主题即可自动生成相关文案。该软件还包含各领域的聊天机器人，如"虚拟男/女友""夸夸小助手"等，帮助用户获取灵感。

（6）Copy.ai：一款广告专用的文案生成器，可以分析用户输入的内容，自动撰写高质量的原创广告文案。支持脚本创作、文章改写、"种草"测试、电子邮件写作等多个场景。

（7）Kimi：一款由月之暗面科技有限公司开发的智能创作工具，擅长中文语言处理，支持超长上下文输入和多平台同步，为用户提供了智能问答、文档分析、内容创作辅助等

多元化功能，完全免费且易于使用。

（8）DeepSeek：2024 年推出的智能助手，基于高效算法实现多语言交互与复杂任务解析，支持文本深度理解及跨终端操作，涵盖代码生成、知识推理、数据分析等场景，响应精准且免费使用。

这些 AI 工具各具特色，均能在短时间内高效产出大量针对不同投放平台的宣传文案和新闻稿。尽管它们可生成高质量的文案与新闻稿，但在创意与个性化表达方面，仍存在一定的局限性。为保障文案内容质量，人工审核、修改及润色依然是不可或缺的环节。

四 物料综合生成

到目前为止，要完全实现"一键生成"影视宣发物料，可能还有一段路要走，影视宣发的物料往往需要综合使用多种 AI 来完成。例如，用 AI 制作电影预告片时，需要使用 DeepSeek、ChatGPT 等来生成脚本，由 Midjourney 等来生成关键图片场景，最后通过 PikaLabs 等 AI 视频生成工具将图片转化为动态视频。这和以往影视短片的制作步骤差别不大，需要全套工具配合。

在非商业目的的影视作品推广中，对于宣发物料的制作要求和版权限制相对较为宽松，综合使用 AI 工具能显著提升创作效率，降低人力成本。比如，在编者导演的纪录片《波比的工厂》的图文物料制作过程中，我们就可以综合使用多种 AI 工具：用 Kimi 生成小红书文案，用稿定设计生成小红书首图，用奇域生成概念海报，如图 9-17 所示。

图 9-17　纪录片《波比的工厂》图文物料生成

第二节 辅助市场推广

在传统媒体时代，受众被视为信息的被动接受者，位于单向媒体传播链的末端。这种传播模式下，受众与媒体之间的互动和反馈极为有限。在关于大众传播的受众研究经历了从"被动"到"主动"这一研究视角的重要转变之后，迎来了"受众即市场"的时代。对影视的"视听率"的重视也在客观上催生了盖洛普（Gallup）这样的民意测验和商业调查公司。如今受众已不仅仅是影视内容的接受者、电影市场的消费者、电视节目的观众，他们还扮演着影视内容和相关产品的推广者与传播者等多重角色。AI 能够借助各大社交媒体平台的观众数据和市场数据，对影视作品市场进行深度智能分析，使影视推广更加精准，从而为影视制作方提供更加精确且高效的市场营销策略与用户服务方案。

接下来，我们将从预测市场效果、细分影视受众以及提升用户体验三个方面，深入探讨 AI 技术如何有效辅助影视作品的市场推广。

 一　预测市场效果

利用 AI 预测各类体育比赛的结果已不再是新鲜事，而近年来，影视市场的智能效果预测已开始对影视行业生态产生颠覆性影响。在过去，电影票房的预测方式较为粗放，往往依据导演过往的票房成绩进行粗略估算，或是在影片上映后通过观察观众反应和舆论效果来评估。借助 AI，我们能够在电影开拍之前便判断出某部电影的盈利潜力，并预测其上市后的票房表现。

（一）好莱坞的电影市场效果预测工具

很多 AI 企业很早就从影视传播效果预测中嗅到了商机。2015 年，一家计算机技术公司推出的一款名叫 ScriptBook 的 AI 产品，准确"预测"出了 2015—2017 年间索尼推出的 32 部"票房毒药"中的 22 部。相比人类分析，AI 预测的准确率要高 3 倍以上。该公司创始人 Nadira Azerm 说："如果索尼早点用我们公司的系统，可能已经成功避免 22 次票房惨

败。"ScriptBook 作为一款专门提供剧本创作与管理、评估与预测的软件，其主要功能和特点如下。

1. 剧本创作与管理

ScriptBook 提供了一个直观的界面，让用户可以轻松地创作和编辑剧本。用户可以根据不同的场景、角色和对话组织台词，同时还可以添加注释和场景描述，以便更好地展示剧情。除了基本的剧本编辑功能外，ScriptBook 还提供了自动格式生成和自动排版功能，节省了用户手动调整格式的时间，确保剧本格式符合行业标准。用户可以在 ScriptBook 中设置提醒和目标，以便跟踪自己的创作进度，保持创作动力。除此之外，软件还提供了版本控制和备份功能，可以确保作品的安全性和可追溯性。

2. 剧本评估与预测

ScriptBook 能够利用 AI 技术对上传的剧本进行智能分析。用户只需将剧本的 PDF 文件上传到系统中，短短几分钟内，系统就能自动生成详细的分析报告。分析报告包括该影片在美国电影协会的预测分级、影片目标受众（包括性别和种族）、影片预期票房等关键信息。此外，报告还会对剧本进行基础分析，如分析剧中角色、建议故事主角、统计角色的男女比例及戏份比重等。ScriptBook 声称其预测的准确性高达 84%，这得益于其系统采用了数据分析、机器学习、自然语言处理和特征选择算法等前沿技术，并学习了超过 6500 个剧本和对应电影的市场表现。

3. 合作与共享

ScriptBook 支持多用户实时协作，用户可以邀请合作者共同编辑剧本，以提高创作效率。ScriptBook 生成的分析报告和数据用户可以与团队成员或合作伙伴共享，以便更好地决策和沟通。

4. 商业价值与应用

对于制片方、发行方和投资人来说，ScriptBook 可以作为一个有效的风险评估工具，帮助他们预测剧本的市场表现，从而避免不必要的投资损失。ScriptBook 提供的智能分析和预测功能，可以为电影项目的决策过程提供客观的数据支持，降低主观判断带来的风险。

除了对剧本效果进行预测，票房预测也是好莱坞格外重视的环节。在电影的制作流程中，准确评估电影的成本、类型、市场潜力、预期票房及目标受众，对于制片方和发行方制定精准的营销策略、合理分配资源及提升市场收益至关重要。因此，AI 预测产品成为

好莱坞决策的重要辅助工具，Cinelytic 便是其中的佼佼者。Cinelytic 先运用 AI 深度分析海量电影历史数据，这些数据涵盖票房成绩、主题分类、市场反馈及演员阵容等多维度信息，然后通过交叉比对这些数据，挖掘出隐藏的规律，进而构建出高效的票房预测模型与系统。

与侧重于电影文本分析的 ScriptBook 不同，Cinelytic 更依赖全面的电影产业数据来进行决策支持。在电影项目尚处于筹备阶段时，制片人便可通过 Cinelytic 系统设定电影题材、演员阵容及目标市场等关键参数进行预测。例如，在计划投拍一部爱情电影前，制片方可在系统中输入题材类型、情节概述等基本信息进行初步预测。若需挑选合适的演员，制片方甚至能在系统中尝试替换不同演员，观察票房预测数据的变化，从而优化角色选取。此外，Cinelytic 还能针对不同国家和地区的观众偏好，预测电影票房的地域性差异，评估该电影在海外不同市场的潜在反应，进而制定更具针对性的宣传推广策略。

（二）中国电影市场效果预测工具

"好莱坞"电影高度重视"类型化"特征，如果能确认 AI 技术能掌握影视作品的"类型"特征，寻找影视作品的核心目标受众以及发行和营销等问题就迎刃而解。中国电影市场最初也借鉴了好莱坞的这种类型化的发展路径，但随着市场迅速发展，中国观众的需求和审美日益多元化，单纯的类型化模式分析无法满足中国影视市场的需求，这对中国电影宣发环节的 AI 试水提出了更高要求。

2024 年的中国电影市场颇有承前启后的高开高走之态，这为影视行业带来了一系列新变化。2024 年 1 月 24 日，阿里影业旗下的影视宣发服务平台"灯塔"宣布进行 AI 升级，推出票房预测解析、实时预售快报、生成实时票冠地图等功能，并于当年春节期间免费开放。灯塔可以对单片的每日票房落点、总票房变化进行预测、分析，满足了行业对于票房预测要更提前的诉求。灯塔不仅能给出票房预测，而且能结合影片的类型、预售、场次等信息，给出票房预测值变动原因。同时，灯塔还拓展了预售相关数据的查询维度，包括实时预售战况、开场进度查询、分时预售走势等，意在通过提供更细分、更精确、更高效的数据参考，将从业者从烦琐的数据查询和分析工作中解放出来，提升决策的效率。在票冠地图方面，灯塔以可视化的方式呈现电影票房、场次、人次的实时变化，从预售开始就关注影片在全国的分布排序及优势区域，能在第一时间洞察电影市场的变化趋势。在舆情分析板块，灯塔可以分析并总结全网评论，分析观点提及率，归纳影片的亮点和槽点，生成

对应图表。从开发到内测再到开放，灯塔不断优化相关功能，获得了电影产业链上下游大量用户的青睐。据悉，灯塔在内测期间已经服务客户千余家，覆盖国内外片方、宣发方、影院终端等，并通过客户的提问持续优化、训练模型。

除此之外，国内用户熟悉的一些观影平台也集成了 AI 数据分析技术，为春节档、暑期档电影提供内容、票房、口碑方面的预测。如我们熟悉的猫眼电影，就将其在 2023 年暑期推出的"猫眼专业版"定位为"一款专业的影视数据服务平台"。它利用猫眼电影既有的市场占有率和数据体系，试图为影视市场推广提供支持，如图 9-18 所示。

图 9-18 猫眼专业版的实时票房

其中，猫眼专业版的票房日冠分布图功能，可以帮助相关从业者更直观地了解各地区的大盘趋势，便于电影宣发团队更有针对性地调整宣发策略。例如，电影《消失的她》上映 4 天时，累计票房还不到 7 亿元，猫眼却将总票房预测至 33 亿元。预测结果引起业内人士和影迷的广泛讨论，甚至有人认为"猫眼疯了"。随后，《消失的她》于 7 月 2 日票房突破 20 亿，暑期档累计票房 35.23 亿元，与猫眼预测的 33 亿元相差不大。

在 AI 的支持下，猫眼不仅能够精准预测影片票房，还能实时监测各项市场数据，帮助从业者了解电影市场的变化，辅助专业人士进行宣传，提升电影上映前的口碑热度。以电影《八角笼中》为例，宣发团队通过猫眼 AI 大数据模型发现"儿童""真实故事"等关键词可激发《八角笼中》受众画像中的女性共情，以此为依据调整了短视频营销策略，最终不仅增加了映前热度，还成功拉高了女性观众占比。

除此之外，猫眼专业版还上线了 AI 海报助手和 AI 分镜助手功能，为设计师提供了海报制作工具，为制片人等提供了大纲配图功能。创作者还可以利用猫眼检索影片片段，降低查阅资料的时间和成本。为了获取更精准的数据，猫眼研究院提供的"点映加油包"服务，还会为处于制作后期、缺乏关键数据的影片提供试映会、热度监测、点映地图制作、宣发实战执行等全套解决方案，化身"智能参谋部"，协助片方优化内容，为宣发部门提供大数据参考。

必须强调的是，这些 AI 工具在预测过程中也会出现"失灵"的情况。例如，在 ScriptBook 对索尼影片的测试中，仍有 10 部票房不佳的影片未能被准确"预测"出来。另外，暴雪出品的电影《魔兽世界》也是一个典型的例子，尽管该电影在北美市场（游戏玩家基础更为深厚）表现平平，却在中国取得了巨大的成功，这样的结果显然是 AI 所难以预料的，因为行业内网络游戏改编成电影的成功案例并不多见，算法难以获取足够的数据来支撑其预测。

除 AI 外，电影行业的分析预测还需结合决策者的眼光和行业经验。电影作为艺术作品，其成功与失败都往往受到众多难以量化的因素影响，算法评估并不能作为衡量电影价值的唯一标准。英国 Ingenious Group 公司的投资总监 Andrea Scarso 在接受媒体采访时表示，他的公司会利用 Cinelytic 等工具进行演员阵容优化和预算估算，预测结果有时与预期相符，有时则大相径庭，Cinelytic 甚至会提出之前未曾考虑过的项目类型，然而，Scarso 强调："AI 确实为我们拓宽了思路，但它绝非最终决策者。AI 只是让我们看到调整某些元素可能会对影片的商业表现产生显著影响，从而验证我们的选择并非盲目之举。"这些事实均表明，当前的 AI 预测主要基于历史规律，难以预见未来的文化变迁、品位转变或突发事件，因此预测结果往往较为保守，且易受训练数据偏差的影响。这不仅是影视预测领域面临的挑战，也是整个 AI 行业需要共同面对的问题。

二 细分影视受众

无论是在传播学领域还是在市场营销和广告行业，受众细分都是一个重要的议题。在影视市场中，受众细分主要采用分析社交平台的用户行为、分析票房数据、进行市场调研等手段，对目标受众及其影视偏好进行深入剖析，并据此制定更具针对性的营销策略。

采用 AI 进行受众细分的过程复杂，但十分高效，涵盖了数据的广泛收集、深入分析及构建精准模型等多个关键环节，具体实现方式可归纳为以下几种。

（1）大数据分析。AI 能够处理和分析海量数据，包括影视平台的用户行为数据、交易数据、社交媒体影视话题互动数据等，将影视目标受众细分为具有不同特征和需求的群体。这种细分不仅基于人口统计学特征（如年龄、性别、地理位置），还综合考虑了受众的心理特征、观影偏好、付费观影行为等多个维度的信息。

（2）精准定向。基于细分结果，AI 能够为每个细分受众群体制定个性化的营销策略，这意味着影视作品可以被更加精准地推送给目标受众，从而提高影视宣发的有效性和转化率。

（3）实时监控与动态调整。AI 能够实时监控影视宣发活动的效果，分析关键指标，如互动数据、点击率、转化率等。根据监控数据，AI 可以自动调整影视宣发策略，如优化发布时间、修改宣发形式、调整目标受众等，从而确保影视宣发活动的效果最佳。

 提升用户体验

实现受众细分之后，影视作品的智能推荐便成为 AI 在影视市场推广中的另一项关键应用，它能够改善受众在影视内容推荐与接受过程中的体验。总体来说，用户体验的改善主要通过以下技术来实现。

（1）个性化推荐系统。AI 可以通过分析受众的观看历史、搜索记录、评分行为等数据，构建个性化推荐系统。例如，当受众在观看某部科幻电影后，系统能自动推荐其他类似风格的科幻作品，或者根据受众的喜好推荐相关导演、演员的其他作品。这种个性化推荐能够减少受众在海量内容中寻找感兴趣作品的成本，提升用户观影的满意度和忠诚度。

（2）智能客服与互动。利用自然语言处理技术和机器学习算法，AI 可以化身智能客服。例如，当受众在观看过程中遇到问题或需要咨询时，智能聊天机器人能够即时提供解答和帮助，从而提升受众的观影体验和满意度。

（3）内容质量与观感优化。AI 可以对影视作品进行智能分析，识别出画面质量不佳、音效存在问题或剧情拖沓等可能影响观影体验的因素并进行优化。优化后的内容能够为受

众提供更好的观影体验。

（4）情感分析与舆情监测。AI 可以分析受众在社交媒体上发布的文本和多媒体内容，通过自然语言处理技术进行情感分析，了解受众的情感倾向，以及对影视作品的看法和反馈，制作方可以根据情感分析结果和受众反馈及时调整营销策略和服务内容，以满足受众的需求和期望，从而进一步提升用户体验。

以 Netflix 为例，个性化推荐系统无疑是其取得巨大成功的关键因素之一。在其平台上，每个分类页面下都汇聚了成千上万部影片，同时拥有数十亿用户账号。面对如此庞大的数据规模，如何精准地为每位用户推荐适合的视频内容，成了 Netflix 亟待解决的问题。通过采用先进的算法，为不同用户推荐个性化的视频，正是 Netflix 解决这一难题的关键策略。

2020 年，Netflix 创新性地引入了交错测试个性化推荐算法，使得计算速度飙升了 100 倍。其中，特别值得一提的是情境 Bandits 推荐算法。该算法在推荐过程中不仅充分考虑了每个选项的固有属性，还巧妙地融入了当前的上下文信息，如用户特征、影片类型、时间、地点等，从而实现了更加精准和个性化的推荐决策。这一先进的推荐系统通过复杂的算法与详尽的数据分析，成功地为每位用户提供了高度定制化的内容推荐，极大地提升了用户体验与满意度。

以热门剧集《怪奇物语》为例，Netflix 能够精准捕捉用户的兴趣点，通过算法智能生成个性化的视频配图，这些配图可能包含用户熟悉的演员面孔、引人入胜的恐怖场景、扣人心弦的戏剧性瞬间，有效激发用户的好奇心，促使他们点击播放。此外，Netflix 还深谙用户观影历史的重要性。在为电影《心灵捕手》设计个性化配图时，系统根据用户对不同类型电影的历史偏好进行智能匹配，如对于钟爱浪漫爱情片的观众而言，当推荐图片中融入马特·达蒙（Matt Damon）与明妮·德瑞弗（Minnie Driver）相关的浪漫元素时，无疑会大大提升他们对影片的兴趣；而对于偏好喜剧片的观众来说，则可能会因推荐图中出现知名喜剧演员罗宾·威廉姆斯（Robin Mclaurim Williams）的身影而被深深吸引。这种个性化的配图推荐策略同样适用于对不同演员有偏好的用户群体。以《低俗小说》为例，对于那些长期关注乌玛·瑟曼（Uma Thurman）的"粉丝"而言，包含她的身影的配图无疑具有极大的吸引力；而约翰·特拉沃尔塔（John Travolta）的忠实"粉丝"则可能会因图中出现其经典形象而毫不犹豫地选择观看（如图 9-19 所示）。

Netflix 的个性化配图推荐系统不仅展现了先进算法的强大力量，更深刻体现了其对用户个性化需求的精准把握与尊重。这一创新举措无疑为整个影视行业树立了新的标杆，引领了未来个性化内容推荐的新趋势。

图 9-19　Netflix 设计的个性化配图

第三节 智能版权保护

随着数字技术的发展，影视作品的传播方式发生了巨大变化，盗版和侵权行为也变得更加隐蔽和复杂。利用 AI 进行版权保护，对于维护创作者的合法权益、促进影视产业的健康发展具有重要意义。

 电影版权智能保护的主要工具

在数字化时代初期，随着数字音乐、电子书等数字内容的兴起，版权保护问题日益凸显。制造商们开始寻找能够保护数字版权的技术手段。20 世纪 90 年代，部分公司尝试利用 DRM（数字版权管理）技术解决当时的数字音乐盗版问题，这是一个代表性的技术突破。随着 AI 的不断发展，目前已经出现一些可以用于电影版权保护的智能系统和工具。

（一）Content ID 系统

YouTube 的 Content ID 系统是这一领域的典型代表，它自 2007 年推出以来，已成为 YouTube 版权管理的重要工具。它利用先进的 AI 来识别和管理版权内容：通过 VideoID（视频 ID）和 AudioID（音频 ID）分别比对视讯和音讯，从而判断其是否侵权；Content ID 以热图（Heat map）的方式比对影片，可检测出直接翻拍的影片。系统能够自动检测上传至 YouTube 的视频是否侵犯了他人的版权，并执行相应的版权保护措施，如阻止视频上传、在视频上添加广告或将收益分配给版权所有者等。

（二）版权保护平台

一些专门的版权保护平台，如 Audible Magic 和 Gracenote 等，利用 AI 进行内容识别和版权管理，为内容创作者提供全面的版权保护服务。它们可以帮助创作者监测和追踪其内容的使用情况，确保版权得到妥善保护。Audible Magic 的核心技术是其先进的音频和视频指纹技术，这项技术通过为每段媒体内容生成唯一的指纹标识，实现了对海量内容快

速、准确的识别。

（三）区块链

在区块链领域，一些平台（如 Myco 和 MediaChain）正在积极探索利用区块链技术进行版权管理和内容授权。这些平台致力于提供去中心化的版权保护和管理方案，通过区块链的透明性和不可篡改性来确保版权交易的准确性和安全性。以 MediaChain 为例，其核心产品是一个元数据协议，允许内容创作者为自己的作品附加信息，并将这些数据打上时间戳后存储起来。随后，这些数据会被进一步存储于 InterPlanetary File System（IPFS），这是一个旨在创建持久且分布式存储和共享文件的网络传输协议。通过该协议，创作者可以确保自己的作品信息被安全、不可篡改地记录下来，从而在版权争议中提供有力的证据。

电影版权智能保护的关键技术

在文本的版权保护方面，一些工具（如 Copyscape 和 Plagscan）已经取得了显著成效。这些工具利用自然语言处理和机器学习技术来检测文本是否存在抄袭行为，并提供详细的报告，有助于内容创作者及时发现并处理潜在的侵权问题。影视版权智能保护涉及的关键技术如下。

（一）计算机视觉技术

计算机视觉技术在图像和视频内容的识别与分析方面发挥着关键作用。借助计算机视觉技术，相关系统能够准确地识别出图像和视频中版权受保护的素材，从而检测出潜在的侵权行为。借助深度学习系统可以识别特定的图像特征或视频片段，并将其与数据库中的内容进行比对，一旦发现相似或相同的内容，系统便会发出侵权警告。

（二）自然语言处理技术

自然语言处理技术专注于对文本内容进行分析，能够查找相似或重复的文本内容，这对于识别抄袭和使用未经授权的文字内容至关重要。它可以扫描大量的文本数据，如文章、博客、社交媒体帖子等，以检测潜在的抄袭行为。通过比较文本之间的相似性和语义关系，系统可以准确地识别出未经授权的转载或抄袭行为。

(三)数字水印和指纹技术

数字水印和指纹技术可以在不影响内容质量的情况下隐藏版权信息,为版权持有者提供有效的版权证明。版权持有者可以在图像、视频或音频文件中嵌入数字水印或指纹,当这些内容在互联网上传播时,系统可以通过检测这些水印或指纹来追踪其来源和使用情况,这有助于打击非法传播和未经授权使用版权内容的行为。

(四)区块链技术

区块链技术在智能合同和版权管理方面具有巨大潜力。它提供了透明的交易记录和自动化的执行机制,可以确保版权内容的授权和支付过程的安全性。通过区块链技术,版权持有者可以创建智能合同来管理版权授权,这些合同可以自动执行协议中的条款,减少人为错误和纠纷。同时,区块链还可以记录每一次的授权和支付行为,为版权持有者提供不可篡改的证明。

影视版权智能保护的实现路径

AI 可以通过数字水印和智能合约等实现对影视作品的版权保护。通过对作品的创作、传播和使用进行全程监控,AI 能够有效保障创作者的权益。其主要实现路径如下。

(一)自动检测侵权内容

利用深度学习,AI 可以对图像和视频内容进行逐帧分析,识别出其中版权受保护的素材,准确检测出未经授权的素材使用情况。借助自然语言处理技术,AI 可以扫描文本内容,查找相似的或重复的文本段落,通过比对算法和语义分析,识别出潜在的抄袭或未经授权的转载行为。

AI 还可以为版权内容生成独特的数字水印和指纹,当相关内容在互联网上传播时,AI 可以实时监控互联网和社交媒体平台上的内容传播情况,一旦发现版权内容被非法传播和使用,AI 便会立即发出警报并采取相应的处理措施。

(二)侵权自动警告和处理

AI 检测到侵权行为时,它可以自动生成并发送版权警告通知侵权方,同时还可以自动启动法律程序,协助版权持有者维护其合法权益。AI 可以对侵权行为的数据进行深入

分析，锁定侵权方的身份、侵权内容的传播范围、侵权时间等，这些数据可以帮助版权持有者评估损失，并确定相应的处理措施，如提起诉讼或寻求和解等。

除此之外，当有人请求使用版权内容时，AI 可以自动验证其身份和授权条件，并处理支付事宜，这样可以大大提高版权管理的效率。

四 影视版权智能检测的局限

AI 在提升版权保护效率方面具有积极作用，但同时也存在技术、法律、操作、成本及社会文化等方面的局限性。

（一）技术局限性

正如前文提到的 AI 在影视传播方面的应用局限，尽管 AI 在不断进步，但目前的 AI 版权检测工具在准确率上仍存在一定局限性。这主要是由于影视内容包括画面、音效、剪辑手法等多个维度，使得 AI 难以做到 100% 的准确识别。AI 模型的性能很大程度上依赖训练数据的质量和多样性，如果训练数据存在偏差，比如只涵盖部分影视类型或风格，那么 AI 在检测其他类型或风格的影视内容时就可能会出现误判。而且，部分高端技术，如生成对抗网络，可能会被用于生成难以被 AI 识别的伪造的影视内容，从而规避版权检测，以 Content ID 系统为例，系统有时会出现误判，将合法内容误判为侵权内容；一些用户也会采用各种手段（如画面翻转、部分放大等）来规避 Content ID 系统的检测。在 AI 生成的影视作品版权归属不明确且存在普遍争议的情况下，Content ID 系统的应用可能会引发纠纷。

（二）法律与伦理问题

AI 生成内容的版权归属问题尚未有明确的法律规定，这给影视版权 AI 检测工具的应用带来了一定的法律风险。在实际操作中，如何界定 AI 生成内容的版权归属，以及如何平衡创作者、使用者和技术开发者的权益，是一个亟待解决的问题。例如，在与谷歌关于"Content ID"商标权的诉讼中，Audible Magic 声称自己是该商标的合法所有者，并指责谷歌在申请和收购商标的过程中存在欺诈行为。这一争议反映了内容识别技术在商业应用中的复杂性和敏感性。影视内容的侵权往往具有较高的复杂性和隐蔽性，如何准确界定侵权

范围，以及如何在保护版权的同时避免过度限制内容的传播和创作自由，是利用 AI 保护影视版权时需要面对的一大挑战。

（三）操作与成本问题

使用 AI 检测工具通常需要用户具备一定的技术背景和操作经验，才能准确、高效地进行版权检测。对于非专业人士来说，可能会存在一定的操作门槛。另外，高质量的影视版权 AI 检测工具往往需要投入大量的研发成本和维护费用，这使得一些个人用户或小型机构难以承担其使用成本，从而限制这些工具的应用和推广。

（四）社会与文化影响

过度使用影视版权 AI 检测工具可能会对创作自由产生一定的限制。如果 AI 检测过于严格或误判率较高，就可能会导致一些原本合法的创作内容被错误地认定为侵权，从而挫伤创作者的积极性。影视作品是文化的重要载体，其艺术性目前难以被 AI 替代，如果影视版权 AI 检测工具在应用中过于机械或僵化，就可能会忽略不同文化背景下的创作差异和特点，从而对文化多样性造成一定的损害。因此，目前的 AI 版权检测工具的应用需要综合考虑各种因素，以维持版权保护与创作自由、文化多样性之间的平衡。

创新实践 ▶ 用 Kimi 为作品生成宣发物料

截至本章结束，大家已顺利完成作品的制作，接下来将步入宣发的关键阶段。因此，本章的创新实践是综合运用 Kimi 等工具为作品生成所需的宣发物料。为便于大家理解，我们将以编者导演的纪录片《坦桑来的画家》为例进行详细演示。

> **步骤一** 在 Kimi 的聊天窗口中输入问题或具体请求，让 Kimi 生成宣传 Slogan。Kimi 具备单次处理高达 20 万个中文字符的能力，这意味着我们能够通过编辑不同种类的长口令，高效获取包括影视推荐文案、新闻稿、社交平台宣传文案及作品推广宣传语在内的丰富内容。将预先编辑好的特定格式的文案生成口令发送给 Kimi。

步骤二 Kimi 按照我们的要求生成了相应的 Slogan，但质量欠佳，我们继续与 Kimi 进行对话，通过增加或调整关键词来优化输出内容，直至获得满意的结果。

> 张勇导演的新纪录片《坦桑来的画家》以独特的视角深入观察坦桑尼亚，探索当地的艺术文化和人文风情。以下是为这部纪录片精心打造的五个宣传口号。
> 1. "绘梦坦桑，画语心声——感受非洲艺术的原始魅力。"这句口号强调了纪录片对坦桑尼亚艺术文化的深入挖掘和原汁原味的呈现。
> 2. "色彩之下，是坦桑的灵魂——与《坦桑来的画家》共赴一场视觉盛宴。"这句口号突出了坦桑尼亚绘画艺术的鲜明色彩和深刻内涵。
> 3. "每一笔，都是坦桑的故事——跟随张勇导演，走进《坦桑来的画家》的多彩世界。"这句口号体现了纪录片通过绘画艺术讲述坦桑尼亚人故事的独特视角。
> 4. "非洲画卷，坦桑情怀——探索《坦桑来的画家》，发现不一样的非洲艺术。"这句口号旨在吸引观众探索坦桑尼亚不为人知的艺术面貌。
> 5. "从坦桑的画布，看世界的斑斓——张勇导演倾力打造《坦桑来的画家》。"这句口号强调了导演对这部作品的投入和对展现坦桑尼亚艺术多样性的追求。
>
> 选择这些口号时，我考虑了纪录片的主题、目标观众的兴趣以及如何通过简洁有力的语言吸引他们的注意力。希望这些建议能够为您的纪录片宣传提供帮助。

> Slogan 可以稍微长一点，体现纪录片的人文深度。

当然可以，以下是几个更具有人文深度和叙事性的宣传口号，它们旨在体现《坦桑来的画家》这部纪录片的丰富内涵和情感力量。

1. "在画布上舞动的坦桑灵魂，一笔一画都在诉说着大地的传奇。跟随张勇导演，深入《坦桑来的画家》，体验非洲艺术的原始脉动。"
2. "跨越万里，探寻艺术与心灵的交汇——《坦桑来的画家》，一部揭示非洲艺术精神的纪录片，带你领略坦桑尼亚的人文风情与色彩奇迹。"
3. "从坦桑的草原到画布的天地，每一幅画作都是关于生命和梦想的颂歌。张勇导演倾情呈现，《坦桑来的画家》邀你共赏非洲艺术的深邃与热情。"
4. "在非洲阳光下，坦桑的画家们用色彩编织梦想。《坦桑来的画家》，一部纪录片，一次心灵的触碰，带你穿越文化，感受艺术的无限可能。"
5. "画中有世界，笔下有坦桑。张勇导演镜头下的《坦桑来的画家》，不仅是一部纪录片，更是一次深入非洲心脏的人文之旅，一次对美、对生命、对梦想的深刻思考。"

这些口号不仅传达了纪录片的主题，还试图激发观众对坦桑尼亚艺术和文化深层次探索的兴趣，同时体现了纪录片在视觉和情感上的丰富性。

步骤三 选择满意的 Slogan，并对其进行一定的修改与调整。文案确定后，就可以利用其制作海报了。

步骤四 打开"稿定设计"，单击"AI 设计"选项，进入"稿定 AI"页面，上传预先挑选的剧照作为设计素材。利用平台提供的 AI 抠图与 AI 文案自动填充功能，快速生成海报初稿。在此基础上，根据个人审美和实际需求，选择合适的模板并对细节进行微调，以确保最终的海报设计效果符合预期，如图 9-20 所示。

图 9-20 生成海报并调整

采用同样的方法，我们还可以制作出多样化的推广海报，如社交平台宣传图、正式宣传海报、概念海报、线上线下活动专用海报，以及直播预告海报等，如图 9-21 所示。

至此，通过综合运用书中提及的各类 AI 工具，我们已成功制作出影视宣发与推广过程中所需的多样化图文物料，可以有效助力影视作品的宣传推广。

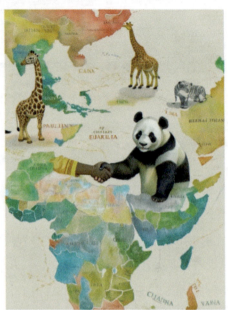

图 9-21 海报示例